倪炎元 著

凝視與再現‧香港與大陸影視中的臺灣人

陸廳 今日放映

臺灣人意象

目錄

CONTENTS

推薦序　尋找隱喻的凝視，都是人生／林照真 ‥‥‥‥‥‥ 9

自　序　‥‥‥‥‥‥‥‥‥‥‥‥‥‥‥‥‥‥‥‥ 12

前　言　凝視與再現 ‥‥‥‥‥‥‥‥‥‥‥‥‥‥‥ 14

第1章　緒論：香港與大陸影視凝視臺灣的意象與論述 ‥‥‥ 16

第2章　偉人建構與傳記電影
　　　　1980年代兩岸孫文形象之再現 ‥‥‥‥‥‥‥ 44

第3章　認同、黑道敘事與臺灣政客形象
　　　　港產電影的「臺灣政治」再現 ‥‥‥‥‥‥‥ 86

第4章　香港凝視與臺灣原住民
　　　　1960年代香港電影中的原住民 ‥‥‥‥‥‥ 132

第5章　陸劇《原鄉》再現的臺灣警備總部與眷村老兵 ‥ 172

第6章　身分政治與撒嬌論述
　　　　電影《撒嬌女人最好命》中的臺灣女性 ‥‥‥ 212

參考書目 ‥‥‥‥‥‥‥‥‥‥‥‥‥‥‥‥‥‥‥ 242

後　記　爸爸，您的第一本電影書終於完成了！／倪瑞宏 ‥ 274

尋找隱喻的凝視，都是人生

林照真（作者好友，臺灣大學新聞研究所教授）

　　細讀倪炎元教授著述的本書內容時，腦海中浮現的是他昔日暢談電影時的認真表情，時光彷彿停留在年輕歲月。然而，現在寫這篇短文時，心情卻很沉重。倪炎元還在和病魔搏鬥，傳來的消息並不樂觀。想起這位報社共事近二十年、又在學術場域相逢的老友，這篇短文寫起來一直不順。

　　這篇短文不談別的，只談倪炎元與電影。對倪炎元來說，電影分為「一定要看」和「一定不看」的。他的選片標準來自他獨特的嗅覺，也形成他個人的詮釋。其實，他看的很多電影，我幾乎都沒看過。和他聊天時，我大部分是扮演聽眾的角色。然而，他的詮釋卻非常吸引人，在我看來應該只是一般的電影手法；對他來說，卻可以從電影公司、導演、故事腳本、人物刻畫、鏡頭運用與電影的拍攝場景，找到隱藏的符號與意義。

　　這些隱喻（metaphor），是有意義的符號，是導演刻意隱藏的

暗號，是電影等待挖掘的豐富意涵。倪炎元以其敏感度，尋找臺、港、中影視如何看待當代政治。當中不同的隱喻，正是理解當代政治的寶藏。

臺灣是華人世界唯一的民主社會，不同黨派在現實中爭權的戲碼，每天都在新聞報導中上演。倪炎元是政治學博士，了解政治就是表演，政治人物就是舞臺上的演員。在二十多年的新聞工作經驗裡，他一直是冷眼旁觀。這類真實的政治鬥爭，倪炎元絲毫不感興趣，甚至非常疏離。

然而，他對電影中的政治隱喻，卻有著眼睛為之一亮的高昂興趣。他注意國外電影怎麼想像臺灣，怎麼再現中國。他也注意到臺港不同地理環境的新銳導演，怎麼體現民族與國家情結。他同樣看到大陸導演成名後拍的電影，多了國家符號。倪炎元洞悉政治，口氣沒有譴責，卻聽得出惋惜。

學政治、不愛現實政治的倪炎元，在電影世界中，尋找被隱藏起來的政治隱喻。他用肉眼看，心裡則已刻上對當代中國、臺灣、香港，一條大歷史的度量衡。

他樂此不疲。

有機會聽他談電影時，我一直很驚訝，他怎能記得如此清楚。如今對照本書，更發現書中如數家珍的電影資訊，全來自倪炎元本人的記憶。我想，如果不是真心喜愛，怎能如此用情至深？

我也是因為倪炎元，才開始看周星馳的電影。倪炎元提到周星馳的電影，每個主角都是不起眼的小人物，隨後引發的故事卻十分動人。後來周星馳的電影不斷在電視上重播，其中的一些橋段，曾

經讓倪炎元談起時笑彎了腰。

如今想來，覺得倪炎元愛電影的心情很純粹，詮釋電影時又很理性。更難得的是，他竟能用嚴謹的學術筆法，將他所愛的電影烘托出來。

看這本書，最好不要太學術。又或者說，不要把學術想得太生硬。就像倪炎元一樣，政治可以入戲，戲劇則又可以再現政治。捕捉電影隱藏的符號與意義，為倪炎元帶來人生的樂趣，相信也是本書想帶給讀者的。

這篇短文還未完成，倪炎元教授病逝的噩耗卻已傳來。雖然作者已無法召開新書發表會，讀者卻必然能夠從本書內容，了解作者尋找電影隱喻的凝視與執著。合上書本時，也必能了解，本書的創作，是多麼精彩與獨特。

倪炎元教授在本書自序最後提到：「這本書的所有內容，均由作者負責，其它部分就都交由讀者評斷吧！」「讀者評斷」的正當性來自羅蘭巴特的「作者已死」，其意是說讀者不必在意作者創作的本意，可當成「作者已死」般，自由詮釋與論述。

倪炎元生前就常提起羅蘭巴特「作者已死」的凝視觀點。回想他一生，一直就像電影前的觀眾，看盡人生，笑談人生。本書中每一個凝視，都是倪炎元想傳達的人生。

懷念炎元！萬般不捨中，向讀者推薦本書。

Preface
自序

　　醞釀將這個主題寫成專書有好幾年了，但真正成書的進展比我預期要快，主要原因不是我勤快，而是原本送科技部的兩年期專書計畫竟被砍成一年，我又很乖，不願草草交差，所以 2019 到 2020 簡直累壞了，所幸多數論文都被著名學術期刊接受刊登，在順利完成五篇之後，我就決定將它們結集成專書了。

　　本書的主題，主要是接續 2003 年出版《再現的政治》同樣的問題意識，透過對報紙中所隱藏的族群與性別歧視與敵意，將某些人予以「他者化」的操作。這本專書本是我的升等論文，完全自費出版，印的也不多，但倒是不少學界的人看過。接下來我就暫時沒再觸碰這個主題，而是將精力花在處理論述研究上，主要是這個研究途徑在研究書寫上帶給我不少困擾，國內也沒有專書處理這個主題，我乾脆花時間將它處理一下。藉著科技部專題計畫數年的支持，2018 年完成了專書《論述研究與傳播議題分析》，因為主題冷門，加上自己出錢印，數量很少，除了贈閱外，學界同仁大概知道的不多。論述研究專書的完成，反而讓我放下途徑選擇的執著，此後每一篇論文我都混同好幾個研究策略進行，除了論述分析外還

觸及文化研究中的符號學分析、互文性分析等，只要能解決問題的途徑我都拿來運用，在論文中彼此相融互不牴觸，方法途徑本來就該跟著問題意識走，你不受它奴役，它就為你所用，這種改變也反映在本書的書寫中。

　　本書應可視為《再現的政治》的電影版。我不是電影研究者，更不可能當什麼影評家，但我很愛看電影，一直想從電影中尋覓可以結合我政治與文化研究專業的題材。我最先找的是政治電影，發現臺灣這類電影相當貧乏，倒是港片因為無所顧忌而出品了好幾部，但卻是完全循香港人的特殊觀點來處理臺灣政治，所以我把焦點鎖在香港人究竟是怎麼想像臺灣政治在世紀交替的變化？在科技部的支持下，我順利完成了這個主題，也將它轉成學刊論文出版。接下來我就將方向完全轉向從電影中找題材，特別是從香港與大陸電影中涉及臺灣人的部分，以及這個主題的相關學術文獻，尋找的結果是確實不多，但還是有些可以開發的地方，於是在科技部支持下，陸續完成若干研究，並將之結集成專書。

　　本書的完成，要特別感謝幾個人，首先是我的研究助理詹雪蘭，她在最後階段協助我整理書目及統一格式；感謝我內人周亞麗，最後階段的書稿，因臥病在床，均委由她協助打字；女兒瑞宏設計封面，同時特別感謝時報文化願意協助出版。

　　最後，這本書的所有內容，均由作者負責，其它部分就都交由讀者評斷吧！

倪炎元　2021 年 3 月 19 日

凝視與再現

Gaze and representation

　　本書嘗試透過一系列影視文本的詮釋與分析,探討當代香港與大陸影視在長達半個多世紀的時間中,是如何透過鏡頭凝視與劇本書寫,建構臺灣與臺灣人的形象。畢竟臺港中三地政治分割長達半世紀多,各自形成不同的影視文化與創作風格,加以個別官方意識型態的霸權宰制,框架了三地影視的題材與方向。這種人為所造成的阻隔,讓兩岸三地的影視人有很長一段時間都必須隔著好幾層紗在觀看彼此,進而產製了不少帶有刻板印象的作品;換言之,臺港中都各自為彼此建構了所謂的「他者」,這些被想像、被生產、甚至是被發明的他者,其實是再現研究上饒富理論與研究旨趣的主題。1990 年代以後,隨著兩岸關係的解凍以及香港 1997 年的回歸,臺港中的民間社會展開實質接觸互動,影視人同步展開頻繁交流,透過影視對彼此的凝視又推進到全新的階段,經過實際接觸與交流所產生的刻板印象與互文性,也大幅影響兩岸三地的影視創作,若干在影像語言中作為彼此凝視所生產、建構的他者,同樣具

有很大理論與研究旨趣，而這中間香港與大陸之間的跨境再現研究，其實已累積了相當多的學術文獻，但港臺與兩岸之間的跨境再現，特別是「臺灣再現」這個領域，卻是一個很大的研究缺口，作品稀少固然是其中主要的因素，但即便是少數作品仍有很大的論述空間，本書即是針對相關華語電影戲劇中涉及這個相關主題的文本進行文本與論述分析，嘗試補足這個缺口。

第 **1** 章

ROLL | SCENE | DATE

DIRECTOR: 緒論：香港與大陸影
視凝視臺灣的意象與
論述

壹 動機與緣起

　　在華語電影的再現研究上，兩岸三地電影如何透過鏡頭凝視與劇本書寫，建構彼此的形象，亦就是所謂華人的跨境再現研究，一直是饒富理論與研究旨趣的課題。畢竟臺港中三地政治分割長達半世紀，各自形成不同的電影文化與創作風格，加以個別官方意識型態的霸權宰制，框架了三地電影的題材與方向。這種人為所造成的阻隔，讓兩岸三地的電影人有很長時間都必須隔著幾層紗凝視彼此，進而產製了不少帶有刻板印象的作品；換言之，臺港中都各自為彼此建構了所謂的「他者」，這些被想像、被生產、甚至是被發明的他者，其實是再現研究上相當值得探討的主題。1990 年代以後，隨著兩岸關係的解凍以及香港 1997 年的回歸，臺港中的民間社會展開實質接觸互動，電影人同步展開頻繁交流，透過電影對彼此的凝視又推進到全新的階段，經過實際接觸與交流所產生的刻板印象與互文性，也大幅影響兩岸三地的電影創作，若干在影像語言中作為彼此凝視所生產、建構的他者，同樣具有很好的研究旨趣，而這中間香港與大陸之間的跨境再現研究，其實已累積了相當多的

學術文獻，但港臺與兩岸之間的跨境再現，特別是「臺灣再現」這個領域，卻是一個很大的研究缺口，作品稀少固然是其中主要的因素，但即便是少數作品仍有很大的論述空間，本書即是針對相關華語電影中涉及這個主題的文本進行文本與論述分析，嘗試補足這個缺口。

選擇這個主題另一個原因，在於兩岸三地經歷長達半世紀的冷戰對峙與國共鬥爭，再到 1997 香港回歸與兩岸民間互動，在不同文本中陸續建構了包括中國人、臺灣人、大陸人、內地人、香港人、本省人、外省人、北佬、南方人、客家人、漢人、山地人與原住民等差異的類目與地域想像，這中間還涉及了從冷戰與後冷戰世紀交替之間的結構情境轉換、國族認同的收編與排斥、殖民經驗的遺緒與記憶、地域意識與族群刻板印象的建構等，而本書嘗試透過若干離散的電影文本，探究「臺灣」與「臺灣人」這些類目如何在影像語言與劇本語言文本中被定義、被建構與被生產，探索與比較不同時期的香港與大陸的電影人，是如何定義與建構臺灣與臺灣人；畢竟過往華語電影由於是循臺港中各自獨立的脈絡中發展，涉及到彼此再現的題材，很少放在一起做討論；期能以更全局、更系統的視角來處理臺灣在兩岸三地中被凝視與再現的研究，包括糾結兩岸三地的政治與意識型態變遷，包括形象建構、認同政治與他者生產等理論旨趣的議題等。

貳 境外電影的「臺灣」再現

　　在國際主流電影中所再現的臺灣形象，大抵呈現兩種再現形式，一是以臺灣做為取景的地點，一是做為特定產品的生產者，即所謂「臺灣製造」（Made in Taiwan）的物件，這兩種再現形式幾乎都是去主體化，或是意義全然被抽離的。以取景做為再現的形式，早在 1966 年好萊塢曾獲臺灣官方批准到臺灣拍攝以中國近代史為背景的《聖保羅砲艇》（*The Sand Pebbles*），曾在淡水、基隆、大稻埕等多處取景，拍成後卻因題材敏感，不僅不能在臺上映，連香港也禁了，導致當時華人地區卻幾乎無人看過此電影（潘東凱，2018）。1979 年澳洲 McCallum 電影公司曾與臺灣中影合作製拍《Z字特攻隊》，全片都在臺灣中央製片廠與北投小坪頂拍攝，敘述的是在二次大戰期間發生南太平洋印尼 Ternate 島美軍突擊隊與日軍戰爭的故事（金晟發，2018）。自 2011 年起多部好萊塢大片陸續登臺開拍，包括李安 2012 年執導的《少年 Pi 的奇幻漂流》選在臺北市木柵動物園、臺中水湳機場、墾丁白沙灣以及屏東白榕園等地取景；2013 年日本導演三池崇史的《十億追殺令》選在臺灣高鐵

取景；法國導演盧貝松 2014 年自編自導的動作片《露西》選在臺北 101、晶華酒店、臺北機廠、迪化街永樂市場等地取景；同年英國 BBC 製作電影《X＋Y 愛的方程式》選在臺北捷運西門站、西門紅樓、兩廳院廣場、臺北市大同高中等地取景；2017 年美國導演馬丁史柯西斯執導遠藤周作同名小說改編電影《沉默》則是選在金山、三芝、花蓮等地取景（杰德影音，2016）。以臺灣做為取景的再現形式，儘管拍攝地點都是臺灣的實景，也僱用了大批臺灣臨時演員，但都不是發生在臺灣的故事，「臺灣」僅只是提供一個被抽離符旨的空洞符徵，在影片中基本上是完全缺席的。

　　第二種再現形式，即所謂「臺灣製造」的刻板印象再現。「臺灣」經常被定義為是廉價代工、品質不佳的代名詞，甚至是假貨、仿冒品的天堂，往往在電影劇本中被設計為刻意嘲諷的笑點。1986 年電影《致命的吸引力》（Fatal Attractions）片中女主角眼見男主角的雨傘壞了，便取笑他說：「臺灣製造的嗎？」；1995 年動畫電影《玩具總動員》（Toy Story）有一幕是巴斯光年發現自己是臺灣製造時，臉上忽然露出奇異的表情；1998 年電影《世界末日》（Armageddon）片中的主角發現太空船零件都是臺灣製造時，語氣變得相當憤怒；1999 年《大製騙家》（Bowfinger）在片尾時主角興奮地向眾人宣告要去臺灣拍一部叫「假包忍者」的電影，場景立即呈現的是一群忍者裝扮的人衝進一個全部著越南裝的婦女正在做仿冒名牌包的工廠；2005 年《摩登大聖 2》（The Mask II）摩登大聖看到了面具是臺灣製造後，立刻生氣的說：「這是仿冒的」；2016 年《金融戰爭》（Billions）片中出現女主角喝了一瓶臺灣製造

的「金車噶瑪蘭威士忌」以後，男主角說：「對吧，臺灣人現在也釀得出好的威士忌了」；2016年電視影集《菜鳥新移民》（*Fresh off the Boat*）敘述一個從臺灣移民到的美國家庭故事，在第二季第1集裡回到了臺灣，買到的鞋子是「假貨」。在這些西方主流電影中，「臺灣」做為一種符徵，被裝填是一種低劣、負面品牌象徵的符指（吳祥瑞，2016）。

可以說，在歐美主流電影中，「臺灣再現」其實是缺席的。臺灣的「地理空間」有時會出現在部分主流電影中，但那僅只是工具性的挪用，在影片中指謂的全「非臺灣」的地理空間。同樣的「臺灣製造」的物件也經常會以片斷或零碎話語形式出現在部分主流電影中，但幾乎全是在譏諷物件的低廉、劣質與仿冒。這種空間的挪用與負面隱示義的添加，甚至在2010年後出品的電影依舊穩定維持。這種對「臺灣製造」的戲謔，香港電影也不落人後，1993年由王家衛監製、劉鎮偉導演的香港電影《射鵰英雄傳之東成西就》中的演員梁朝偉就說：「臺灣爛香蕉比巴拉松還毒！」這中間沒有任何涉及臺灣的敘事，「臺灣人」甚至做為被「他者化」的客體，都是不存在的。這中間除了探討何以西方之電影根深蒂固的維持對「臺灣製造」的負面刻板印象外，沒有其它更深層的再現議題值得探討。

相較於在國際主流影壇的缺席，在臺港中出品的華語電影文本中，「臺灣」當然不可能缺席，臺灣出品的電影不必討論了，香港與大陸電影中所再現的臺灣，當然就值得進一步探討了。先談香港電影中所再現的臺灣，臺灣出現在香港電影中，最早可以追

溯 1955 年香港電懋影業出品的《空中小姐》，片中可看到當年的臺北、曼谷、新加坡等地之風貌，影片前半段在臺北拍攝，從 CAT 民航機降落在臺北航空站開始，一路上可看到中山北路上跨越鐵路的復興橋、總統府前的大馬路、尚未改建的東門、仍是「明治橋」舊貌的中山橋、圓山大飯店，以及碧潭、陽明出、烏來等景區，在這裡所再現的臺灣，其實只是與曼谷、新加坡等城市等量整齊觀的「觀光景點」。接著香港邵氏公司在 1960 年代中葉，總共出品了三部涉及臺灣的電影，包括 1964 出品的《黑森林》與《情人石》，1965 年出品的《蘭嶼之歌》，這三部電影都是實際在臺灣拍攝，也都是發生在臺灣的故事，但編導與男女主角都是香港人，其中《黑森林》與《蘭嶼之歌》都涉及臺灣原住民族群，《情人石》則是以臺灣漁港為背景的虛構故事。此後十多年香港影壇沒有再出品與臺灣有關的電影，一直到 1980 年代末葉香港出品的一系列黑幫電影中再度出現「臺灣」。包括 1986 年吳宇森導演的《英雄本色》、1988 年劉家榮導演的《龍之家族》、同年由潘文傑執導的《江湖接班人》、1990 年由元奎、劉鎮偉聯合執導的《賭聖》、同年由王晶執導的《至尊計狀元才》、1991 年由曾志偉執導的《黑衣部隊之手足情深》、1992 年霍耀良執導的《龍騰四海》（Gun N Rose）、1994 年王晶執導的《賭神 2》，1996 年劉偉強執導的古惑仔系列電影之二《猛龍過江》等，在前述黑幫電影中，「臺灣」皆是相對於香港的異域，臺灣人多半都是充當香港黑幫的「對手」或「幫手」。1990 年代末葉先後有 1997 年麥當雄執導的《黑金：情義之西西里》、2000 年劉偉強執導的古惑仔系列電影之六《勝

者為王》，以及 2008 年由劉國昌所執導的《彈‧道》等電影，在敘事情節上已不僅是黑幫電影，還滲入了臺灣政治發展的情節。

　　或許是半個多世紀的對立，大陸電影中涉及臺灣的相當稀少，1949 年以後大陸地區所出品有關臺灣的電影，在兩岸關係解凍前僅有徐韜於 1957 年所執導的戰爭電影《海魂》，以及張藝謀與楊鳳良於 1988 年所執導的《代號美洲豹》；2000 年後兩岸民間交流頻繁，大陸電影開始出現以臺灣故事為題材的電影，包括鄭洞天於 2003 年所執導的《臺灣往事》、尹力於 2006 年導演的《雲水謠》，這兩部電影皆是日治時期臺灣人赴大陸後返鄉或思鄉的故事，稍後則有寧浩 2009 年執導的《瘋狂的賽車》，臺灣人以黑幫的角色出現在廈門的故事，以及王全安 2013 年執導的《團圓》，敘述臺灣老兵返鄉探親的故事，稍後則有香港導演彭浩翔在 2014 年所拍攝的《撒嬌女人最好命》，塑造大陸人所想像的臺灣女性形象。2014 年在大陸央視製播一檔連續劇《原鄉》，係針對 30 多年前兩岸尚未開放探親之前，臺灣眷村的外省老兵以及留在大陸的臺籍老兵爭取返鄉探親的故事。這些涉及臺灣題材的大陸影視作品，除了《雲水謠》、《瘋狂的賽車》、《撒嬌女人最好命》外，其它電影都未曾在臺灣上映。

　　從前述香港與大陸涉及臺灣人或臺灣題材電影的回顧，不難發現還是有諸多作品碰觸到「臺灣再現」的領域，例如從很有限的香港電影作品中，是否可以進一步的探討 1960 年代的香港電影曾經如何建構臺灣的形象？又是如何呈現臺灣的原住民？從 1980 到 2010 年代長達 30 年間的香港黑幫電影中，又是如何建構臺灣人的

形象與呈現臺灣的角色？1990 年代以後的若干黑幫電影又曾怎麼論述臺灣的政治？同樣的從很有限的大陸電影作品中，兩岸對立的年代中出品的大陸電影曾經怎麼塑造臺灣的形象？兩岸民間展開交流互動之後，大陸影視作品又是如何建構臺灣人與臺灣社會的面貌？這些課題當然涉及到複雜的港臺與兩岸關係，也涉及到兩岸三地彼此凝視的刻板印象，更涉及到複雜的意識型態與國族認同議題，這其間存有不少理論旨趣與詮釋空間，其中最核心的關懷還是「華語電影中有關臺灣的跨境再現」，其中部分作品過去已有學者進行過研究，但從未系統性加以檢視與比較，本書即是嘗試朝著這個方向，進行全面性的梳理與探討。

臺灣與臺灣人做為一種被生產、被凝視、被符號化的客體

　　談到跨域再現，首先面對的是「跨境凝視」，亦就是凝視者（gazer）對被凝視者（gazee）完全不熟悉的狀況下，怎麼去建構他所凝視的對象，在方法上，亦就是透過凝視者所建構的影像與語言文本，還原其背後所隱藏的論述與意識型態操作，在這裡所還原的亦就是凝視者的觀點（prespectives）。這就好像我們在觀看一部韓國電影時，影片突然不經意出現一位臺灣人，哪怕只是瞬間或是幾分鐘，我們都能立即識別出他是臺灣人，但卻又明白臺灣人其實並不該是這樣，同時也都會被觸動：「喔！原來韓國人是這麼在看我們！」透過韓國人所生產的影視文本，我們可透過語境脈絡不斷追問下去，嘗試還原韓國人對臺灣人的想像，這種觀點的還原，並沒有誰比誰更占優勢的問題，都是方法。即使如此，也並不意味凝視與被凝視之間不存在政治問題，畢竟凝視者掌控了詮釋權（張繼文，2014，頁2），亦是主導了被凝視者形象與論述的建構權力，

例如觀光客對原住民的凝視，男性觀眾對女性演員的凝視等，諸多視覺理論早已指出從來不只是「觀看」，還包括了欲望、獵奇、歧視、刻板印象的複製等。而做為一種被生產、被凝視、被符號化的客體，或是一種被建構的形象，臺灣境外華語電影中的臺灣、臺灣人、臺灣社會、臺灣政治或是臺灣政治人物等，往往成為一種被鏡頭光影所框架的景觀，而不論是景觀、客體還是形象，都會在敘事文本中被「他者化」。而「臺灣」做為香港與大陸電影中的「他者」，究竟有哪些顯著的「差異」，被選擇出來放大檢視？這些「差異」又是怎樣被建構、被書寫，進一步鞏固電影產製者本身的認同？這是電影「他者再現」中最核心的理論旨趣。

「他者再現」的議題，亦就是差異的再現與認同的議題。依照法國符號學家 Christian Metz 觀點，這種在影片中被再現的他者，可以被視為是一種「想像的符徵」（The imaginary signifier）。Metz 在他早年討論電影語言的著作〈想像的符徵〉中指出，電影的特徵並不是它所再現的想像，而是從一開始它就是想像，是建構一個符徵的想像。

在這裡「想像」包含一個特定的在場和一個特定的不在場。如果說電影有一個虛構的符徵，那就是以不在場的方式來表達在場。在 Metz 看來，電影以一種極為特殊的方式將我們捲入想像中，它召喚所有知覺，但頃刻間又將之轉換成了自身的不在場，只有符徵才是在場的。而做為想像的符徵，影片中角色的相互注視，特別是影片中特定角色被局外角色凝視時，往往更貼近觀者，亦即局外的角色彷彿與觀者共同注視著銀幕。Metz 認為在電影中，當觀眾不

在場時，演員卻在場（即拍攝），而當觀眾在場，演員卻不在場了（投射）。可以說，觀者的窺視行為，同步剝奪影片中他者真實或假定的同意，這種他者凝視的安置，被 Metz 稱之為「視覺政體」（scopic regime）（Metz, 1975）。

談到差異認同的再現，就不能不提到文化研究學者 Stuart Hall 於 1997 年所編著的《再現：文化再現與意旨實踐》（*Representation: Cultural Representations and Signifying Practices*）一書，其中他撰寫的單篇論文〈他者的景觀〉（The Spectacle of 'Other'），在開始的引言說到：

> 我們如何表現那些與我們有重大差異的人與空間？何以「差異」是再現主題中如此令人感興趣，如此有爭議的領域？「他者性」的神祕魅力是什麼，為何流行的再現如此頻繁地被它所吸引？當前那些在大眾文化中被用於描繪「差異」的典型型態和再現實踐是什麼，這些流行的形象和刻板印象源自何處？（Hall, 1997, p.225）

這句引言正是 Hall 針對再現他者所提示的問題意識。如同 Hall（1997, p.230）所謂，對他者形象的述說，不在人的本身或人所處的場合，而是在於其「他者性」（otherness），亦就是他者的「差異」，對優勢族群而言，對他者的再現其實就是對這種差異恆常而反覆的述說與詮釋。Hall（1997, pp.252-253）當然也討論了這種「他者」在電影中的再現，他特別關注黑人演員在早期好萊塢主流電影

中的角色，在他看來不論黑人再現的形式有多少變化與轉折，源自奴隸制時代定型化的人物模式從未消失，如小丑、傻瓜、忠實的僕從與侍者等，一直到 1950 年代之後，種族議題才在電影中被審慎提出來。

這種被突出的「他者性」能夠進一步主導整個電影的敘事結構。美國著名電影理論家 Laura Mulvey 曾在他著名論文〈視覺快感與敘事電影〉（Visual pleasure and narrative cinema）（1999）中，運用精神分析理論討論電影是如何針對「性別差異」反應、揭示，甚至激發出主流社會既有的詮釋，這種詮釋又是如何操控著形象以及凝視方式。Mulvey 這些論述所探討的主題雖是性別，但這種觀點同樣可以適用於其它族群類別的相互注視上。

換言之，如果運用 Mulvey 的邏輯，臺灣人做為被觀看的形象，香港人或大陸人做為觀看的主體，臺灣人會有那些差異被觀看和被展示？如何突出這些差異並將之說成是具有被可看性（to-be-looked-at-ness）？在這裡做為被展示的臺灣人承受視線，也迎合觀者的欲望。Mulvey 理論邏輯的另一個啟發在於，影片再現中做為主動／被動的分工如何控制著敘事結構？亦即港片中的香港人／臺灣人，以及大陸電影中的大陸人／臺灣人的分工所呈現的敘事結構為何？其實是有很大的探討旨趣。做為主動的香港人與大陸人控制著幻想，亦是推動故事向前發展的角色，並透過觀眾可以認同的主控角色來結構影片並推動過程，當觀眾認同投射到主角時，即可促使主角控制敘事的權力與觀看的權力進一步結合（Mulvey, 1999）。

在好萊塢主流電影中跨境族群的再現上，英國BCC記者Tom Brook（2014）曾報導在電影中的俄國人長期充當反派的角色，這種被妖魔化的傾向甚至到後冷戰年代都沒有改善，俄國人依舊被視為是西方世界的威脅。任教愛爾蘭Limerick大學語言與文化傳播系的Katerina Lawless在2014年透過批判論述分析的途徑，系統性檢視從1962到2012年長達半個世紀間007龐德系列電影中對俄國人形象的負面建構，在Lawless看來，這種負面建構從冷戰到後冷戰時期都沒有改變，早已深植於西方大眾文化的刻板印象中（Lawless, 2014, pp.79-97）。任教英國Loughborough大學的Sulaiman Arti（2007, pp.1-20）也曾透過薩伊德（Edward Said）東方論述的觀點，探討911之前美國好萊塢電影是如何再現阿拉伯人，包括早期的聖經電影、中世紀十字軍東征、與十九世紀殖民經驗等，在Arti看來，不同時期的好萊塢電影中的阿拉伯人的形象，不是扮演基督教世界的對手，就是等待西方世界救贖的對象，但是經歷過2001年911事件之後，好萊塢電影中所再現的阿拉伯人，就絕大部分都與恐怖主義有關了。

而在再現華人形象上，好萊塢主流電影中也曾塑造過不少典型的刻板形象。任教美國加州大學的張英超曾透過幾部不同時期美國電影對華人形象的塑造，嘗試解讀華人形象如何成為美國大眾文化中種族、性別與政治衝突的體現，他發現華人一度被塑造成熱愛和平、與人為善的形象；但隨著驅趕華工以及黃禍意識的抬頭，華人更多被好萊塢電影想像成「野蠻的」他者（張英進，2004）。這兩種截然不同的形象逐漸熔鑄成好萊塢電影中邪惡的傅滿洲與溫和的

陳查理兩種具體類型。傅滿洲的形象源自美國作家 Sax Rohmer 在 1913 年所創作的小說，他塑造一個隱藏在唐人街裡的一名華裔犯罪集團首領，陰謀顛覆西方世界，而好萊塢電影中以傅滿洲為負面主角的電影就多達 14 部；而陳查理則是美國作家 Earl Derr Biggerss 在 1925 年出版的偵探小說中所塑造的人物，個性謙遜、低調，充滿東方智慧，出口成章，成為受到美國文化馴化後的移民典範，而好萊塢電影中以陳查理為名的主角就多達 47 部。而不論是傅滿洲抑或是陳查理，都是由白人演員擔綱扮演（姜智芹，2007，頁 75-213）。

隨著後冷戰時期美國對華政策的改變，美國電影中的華人形象亦出現許多變化，特別是受到李小龍的系列電影的衝擊，稍後成龍、周潤發、李連杰等以正面形象打入好萊塢主流電影，以及迪士尼動畫電影《木蘭》與《功夫熊貓》中所呈現的對華人的想像，與過往已大不相同（Greene, 2014, pp.181-217）。儘管如此，過往的刻板印象並未完全褪去，甚至到 2018 年好萊塢的漫威英雄系列電影傳出籌備拍首部華人超級英雄電影《上氣》（Shang Chi），主角人物還是設定為「傅滿洲」的兒子，導致電影還沒開拍就陷入了「是否辱華」的爭論（中國僑網，2018）。

在學術文獻上，針對香港電影的跨境再現研究，多數都是集中對大陸人形象的塑造。如任教香港中文大學的周子恩在 2001 年透過歷史與文化認同的觀點，梳理不同年代香港電影如何塑造大陸人的形象。在周子恩看來，香港的經濟奇蹟，讓港人不自覺地產生了一種本土文化優越感，認定中國大陸和其它第三世界國家落後地

區的情況無異，結果幾乎所有新來港人皆被冠以「新移民」、「大陸仔」、「阿燦」等帶有歧視意味的外號，這種文化歧視亦反映在不同年代的電影中，如 1970 年代的《亞燦》，雖積極投入主流社會，但仍被視為外人並成為被取笑對象；1980 年代的《省港旗兵》系列電影中，大陸人是以威脅社會安定的姿態出現，被視為極不受歡迎的破壞分子；1990 年代經歷過六四事件，在《表姐，妳好嘢》系列電影中，則多半是在醜化或戲謔大陸的公安或官僚形象（周子恩，2001）。另外任教香港浸會大學電影電視系的盧偉力曾在 2006 年對涉及大陸人角色的 120 部香港電影進行內容分析，發現以香港為主要場景的大陸人角色，由「文革」後到「九七」主要聚焦於偷渡客、新移民妓女、大圈仔、悍匪、公安、特警、表叔、表姐、表哥、老表等。他也發現在香港電影中的大陸人，跟在香港社會上的大陸人，有明顯的數量差異，電影中新移民的數目，遠比不上過境者或偷渡客（盧偉力，2006）。

在大陸學界研究成果上，也有部分是針對九七前後港片中大陸人的形象進行探討。具體代表如任教暨南大學的姜平在 2009 年以港片《賭聖》為例，探討其中對大陸人與大陸政治黑暗的嘲諷（姜平，2009）。另外任教廣東外語外貿大學的陳曉敏在 2010 年發表的〈香港電影中內地女性形象的變遷〉論文，探討早期香港電影中，內地女性經常被視為商品，靠出賣身體來維持生活，後來大陸與香港的經濟和文化來往更加密切，港人對內地人有了更加深刻的瞭解，對他們的看法也有了改變，香港電影對內地女性的描寫才展現了多樣化（陳曉敏，2010）。任教內蒙古大學的韋朋在 2014 年

發表的〈香港電影中內地人形象〉，透過不同時期港產電影分析香港人對大陸內地的真實情感的演變，如源於意識型態對立和冷戰思維的仇恨和恐懼，自我優越感所體現的嘲諷與汙名化等，特別是對內地官員、員警、軍人等的刻板印象化與妖魔化等，反映部分香港人對大陸根深蒂固的歧視和反感（韋朋，2014）。港片在建構大陸人形象的同時，其實大陸電影也同步在建構香港人的形象。來自大陸天津師範大學的學者曹娟與張鵬在 2010 年所發表的論文中，梳理了 1949 年以來大陸內地電影中的香港形象，並對此進行文化解讀，他們發現在六〇年代，香港被描述為特務進入中國的前哨，是敵特的巢穴；八〇年代香港被塑造成是「罪惡之地」，是腐朽、墮落的象徵；九七以後香港從「他者」轉化成「想像共同體」的一部分，香港被塑造成雙重形象，既是內地幻想現代化的對象，又是物質主義瀰漫的罪惡之城（曹娟與張鵬，2010，頁 10-11）。而針對香港電影中臺灣再現的研究，幾乎沒有相關的學術文獻。

　　至於大陸電影中涉及 1949 年以後臺灣的題材本來就少，因而處理此一題材的學術文獻同樣不多，這中間能搜尋到的重要學術文本僅有三篇論文，但在觀點開發上卻是非常重要，也與本書嘗試探討的方向近似。這三篇論文一篇來自臺灣，兩篇來自大陸學界，恰好反映了各自的觀點。

　　臺灣這篇主要是任教於美國紐約州立大學石溪分校的比較文學與文化研究學系的臺籍學者紀一新，他曾在 2006 年於臺灣期刊《中外文學》發表〈大陸電影中的臺灣〉，分析 1949 年以後大陸地區所出品的三部有關臺灣的電影，分別是徐韜於 1957 年所執導

的《海魂》，張藝謀與楊鳳良於 1988 年所執導的《代號美洲豹》，以及鄭洞天於 2003 年所執導的《臺灣往事》。而大陸的兩篇論文，第一篇是任教北京師範大學的萬萍，她曾於 2012 年 2 月在大陸期刊《電影文學》中發表一篇題為〈新十年大陸電影中的臺灣「本省人」〉的論文，處理在新世紀最初的 10 年中涉及到臺灣人形象的兩部大陸電影，一部是尹力於 2006 年導演的《雲水謠》，以及寧浩 2009 年導演的《瘋狂的賽車》。另外一篇則是任教北京師範大學藝術與傳媒學院藝術理論系的唐宏峰，她曾於 2012 年於臺灣出版的學刊《電影欣賞學刊》中發表〈後冷戰時代的「團圓」——大陸電影中的臺灣故事〉，以王全安 2013 年執導的《團圓》為核心，探討大陸電影中的臺灣影像。這三篇論文恰好都觸及了大陸電影中的「臺灣再現」議題，也都處理到包括認同與他者性的討論，非常值得進一步加以探討。

透過「身分認同」的核心關懷，紀一新認為《海魂》等三部電影分別再現了三個不同歷史時代中，大陸對臺灣之自我／他者的結構關係，這三個時期分別是兩岸對立的冷戰時期、臺灣解嚴同時兩岸開放互動時期、以及臺灣經歷政黨輪替後的階段，紀一新集中分析三部電影中各自的敘事結構，檢視其不同的美學經驗與符號系統，在紀一新看來，這三部電影不僅再現了大陸在不同時期所建構想像的臺灣，也再現了大陸視角中的兩岸關係（紀一新，2006）。

紀一新所分析的這三部電影，拍攝場景都沒有拉到臺灣，也都不曾在臺灣發行及上映過，臺灣不僅是個遠方的凝視，是個想像的符徵，更是個被建構的「他者」。這中間《海魂》所述說的是

1949 年一名在撤退國民黨戰艦上的船員，因不滿軍官屠殺平民，而發動叛變並將戰艦駛回大陸的故事，影片中所再現的臺灣，就是 1940 年代的高雄，影片並未複製 1940 年代臺灣高雄的市區街景，而是在一個人造的片場複製一個美式風格的酒家，名稱就叫「好萊塢酒家」，酒吧舞臺上吟唱著二戰時期日本在中國占領區的流行歌〈支那之夜〉（又名〈上海之夜〉），片中出現唯一的臺灣人是個酒女，自述其父親在「二二八起義中被國民黨軍隊殺死」，紀一新認為在《海魂》片中，臺灣做為一個模擬（simulacrum），呈現極端的他者性（radical otherness），酒家的場景被描繪成一種異國情調的幻覺，代表一個尚未擺脫日本與美國的動亂和頹廢之地（紀一新，2006，頁 63）。

在紀一新的分析中，1988 年出品的《代號美洲豹》，時間落點剛好置於開放探親的前後，亦就是民間開始互動，但官方尚未接觸的年代。這部電影敘述一部商用私人飛機遭臺灣特定恐怖主義團體劫持迫降大陸，要求臺灣官方釋放其被關押的同伙，兩岸官方被迫展開對話，臺灣派了一支特遣部隊搭乘「美洲豹」直升機赴大陸執行任務，最終與大陸軍隊合作消滅了劫機犯。紀一新認為《代號美洲豹》算是首度擺脫以往「反國民黨特務」的窠臼，片中所再現的臺灣主要是藉由視覺／聽覺敘事的靜止畫面來再現臺灣，例如片中透過旁白敘述臺灣政府答應大陸代表經過香港飛往臺北時，靜止畫面就切到總統府，兩岸著軍裝與西裝的代表握手及開會的場景。在紀一新看來，《代號美洲豹》所再現的劫機、兩岸對話與合作反恐，所寓意的臺灣不僅是集體夢幻裡的合作伙伴，也是大東亞恐怖

主義的淵源，全片以國家、土地和電影三種空間性的東西試圖解決臺灣問題，嘗試重新繪製一幅中國的版圖，並將臺灣納入其中（紀一新，2006，頁 64-65）。

至於《臺灣往事》所敘述的主要是出生於日治臺灣時期的男主角赴大陸求學，1949 年以後就一直沒有回到臺灣，與留在臺灣的母親也一直都沒有連絡，後來在日本友人的協助下，母子終於在日本重逢。紀一新認為在《臺灣往事》中，1949 年以後的臺灣幾乎看不到，1949 年以前的臺灣，則是由家庭的（domestic）和馴服的（domesticate）大陸（福建）意象所組合出來的，而這個意象又是在鏡頭上受到臺灣導演侯孝賢的電影《童年往事》、《戲夢人生》影響很大。在紀一新看來，這部電影所再現的「臺灣情」是普遍的母題，並將之顛倒過來，這個母題是臺灣人（特別是外省人）之不得回大陸而產生的鄉愁（紀一新，2006，頁 68-69）。下面這段論述頗能反映紀一新在分析過三部電影後的心得：「大陸電影想像中的臺灣被輪流當作一個革命的否認，一個只能以合作與暴力，不如說，以合作與暴力的相結合來解決的『野』（即未治理的或意外的）政治問題」（紀一新，2006，頁 59）。

同樣也是透過「身分認同」的核心關懷，大陸學者萬萍則是探討新世紀所拍攝的兩部再現臺灣的大陸電影，一部是確認臺灣與中國在文化傳統上同文同種的《雲水謠》，另一部則是對外省形象的借用的商業電影《瘋狂的賽車》。萬萍認為這兩部電影之所以值得解讀，是因為在陳水扁與馬英九政府過渡交替期間近十年間，大陸媒體呈現出對臺獨議題具強烈意願的本省人形象，他們顯得偏執、

粗暴並帶有威脅性（以陳的形象為代表）。而在臺灣電影中，外省第二代轉向對本土的認同與自我文化建構，本省身分明顯強化。自我與他者（外省人與大陸）之間出現對歧異（difference）與他者性（otherness）的新認知。見諸於影像中，萬萍認為大陸電影開始刻意塑造一個新的群體形象：臺灣「本省人」，藉以扭轉先前外省人夢寐返鄉的敘事主題（萬萍，2012）。

　　《雲水謠》主要是改編自全國政協主席、臺盟中央主席張克輝的小說，電影主人公和現實中的作者都是祖輩自明清時代從大陸移居臺灣，在日治時代和光復之後在臺灣度過青少年時代的本省人。萬萍認為在電影開場即透過電腦特效將 8 個鏡頭連綴起來的近 4 分鐘長鏡頭，以閩南地方風味和民俗風味的形式塑造出臺灣本土性。幾個鏡頭之間聯繫是依空間結構的連續性，借用雕花門窗、圍牆、陽臺的錯落布局，連接私人空間與公共空間，這一空間結構的連續性是中國傳統建築結構的形式，由此暗示臺灣作為漢民族的一部分的緊密聯繫，等於是從視覺上呈現臺灣文明的繁盛恰是與中華文化同生共長的結果。

　　另外萬萍也認為在敘事上，《雲水謠》中分屬大陸與臺灣的兩段愛情也呈現某種一致性，如強調兩位女性主人公的犧牲、自我奉獻、執著以及男性的深情款款，這種形式被認為是一種「中國式情感」，一種「傳統的精神價值」，整部電影被作者賦予表現「中國精神、中國氣派、中國情感、中國的藝術表達」，這一系列關於中國性的修辭所要建立的認同是「我們有五千年的文化」（萬萍，2012）。

相對於《雲水謠》對本土風味的想像，《瘋狂的賽車》裡的臺灣人開始出現是在一艘船上跨海而來，萬萍認為這是電影對非寫實的地理與人物身分進行再現的形象化方式，它以後現代式空間擬像為中心，沒有歷史亦無地理本源，僅用類似視覺形象進行暗示。因無具體的時空座標，影片中明確臺灣人身分的方式是借助於方言（包括方言歌曲）來表現的，電影中閩南語歌曲〈愛拚才會贏〉、〈浮沉的兄弟〉即是這樣一種風格化的符徵，它們總是伴隨性地出現，標示臺灣身分；而原本勵志的或無奈滄桑的詞曲卻用在一群倒楣的、自作聰明、經常失算又魯莽的黑幫身上，藉由這一點強化了原本的滑稽效果，詞、曲原本的意義（符旨）消失，成為人物地域身分的表徵和想要達到某種喜劇性效果的修辭。影片中的另外一位臺籍演員九孔，即「賣假藥及買凶殺老婆的奸商」陳法拉，萬萍認為他是因為在臺灣電視節目《全民最大黨》的演出而被編劇發現。此節目因惡搞政治人物、明星和臺灣社會引起關注的人物而獨樹一幟，風格癲狂、雜耍、反諷，是對臺灣社會現實與政壇的擬態式戲耍。電影從臺灣電視媒體中獲得人物形象，既是對臺灣人的一次擬像，又統一在後現代式的同質化文本風格之下，提供的是可供消費的形式（萬萍，2012）。

　　跳脫「認同結構」的取角，唐宏峰在解讀大陸電影《團圓》時，選擇了不同於萬萍的觀點。唐宏峰認為《團圓》已是大陸電影工作者對臺灣有關外省老兵及眷村的影視作品接觸過後的年代，因而與臺灣的影視作品之間存有一定的互文性。她指出《團圓》中的兩岸故事不再被賦予以往類似影片中強烈的政治判斷，轉而突出人

類普遍的情感傷痛，政治價值的抉擇被轉換成一種無奈而中立的歷史悲情，因而唐宏峰選擇了無階級、去政治、超意識型態的「情感結構」視角，認為《團圓》這部電影突出了後冷戰時代的主題。她認為過往大陸電影中所拍攝的兩岸題材，多半集中思鄉、歸鄉的母題，呈現分隔之苦、血濃於水、跨越的艱難、返家的喜悅等情感，但這種思鄉的情緒，經常被轉化成一種強烈的愛國之情，影片人物的鄉愁被轉化成一種對祖國的召喚與呼應，同時透過各種敘事上升為一種思念祖國大陸的情結，而這種對大陸故土的懷念，代表一種正確的政治取向，唐宏峰認為包括《海魂》、《臺灣往事》與《雲水謠》等大陸電影都再現了這個母題（唐宏峰，2012，頁 20-21）

而唐宏峰認為在《團圓》裡，鄉愁已經喪失了國族的色彩，成為對具象地點「上海」的思念，影片中沒有一句上升至「祖國」的話，也沒有對「統一」鉅型議題的暗示，主角的「返鄉」其實只是單純的「探親」，他從未想要歸鄉，只是想要帶大陸妻子與兒子回臺灣生活，這中間的敘事，唐宏峰認為展現了一種對臺灣人身分情感認同的理解，畢竟大批返鄉探親的老兵最終還是選擇回臺生活，幾十年的歷史處境已使得情感結構趨於認同臺灣，故鄉可以故為精神文化上的渴望，但現實的選擇還是另外一回事（唐宏峰，2012，頁 24-25）。

上述三篇學術論文都處理到本書的部分主題，紀一新在〈大陸電影中的臺灣〉一文中處理了大陸電影不同時期對臺灣的想像；萬萍的〈新十年大陸電影中的臺灣「本省人」〉則是處理了大陸電影中有關臺灣的身分認同再現與他者性議題；而唐宏峰的〈後冷戰時

代的「團圓」——大陸電影中的臺灣故事〉則是再現了後冷戰時期臺灣人的身分認同與情感結構。

從上述的相關研究文獻的檢視中，不難發現在兩岸三地電影中彼此再現上的大研究缺口，就是對「臺灣再現」的檢視，研究文獻還是相當稀少，當然原因已如前述，以臺灣為題材的香港與大陸電影本來就稀少，但少數幾部作品所建構的臺灣人形象與臺灣政治景觀，仍有很大的分析潛能。

肆 本書內容簡介

　　本書總計分五章，選擇八部電影，一部電視劇，其中大陸出品包括兩部電影，一部電視劇，香港出品的五部電影，以及臺灣出品的一部電影。會納入臺灣出品的電影，主要是為比較研究的需要。選擇題材的標準很簡單，主要是既有學術文獻尚未討論過，但在相關主題富有討論旨趣的電影，時間軸線橫跨在 1964 年到 2014 年，剛好滿五十年。

　　除了第一章緒論外，第二章〈偉人建構與傳記電影：1980 年代兩岸孫文形象之再現〉，選擇的是 1986 年大陸丁蔭楠導演的《孫中山》與臺灣丁善璽導演的《國父傳》。在主題意識上，這兩部電影有點偏離本書主旨，但在華語電影史上，這卻是一個難得且罕見的比較研究題材。1986 年正值孫文 120 週年誕辰，此時兩岸尚處敵意狀態，雙方電影人完全沒有互動，對孫文的官方定位各有一套詮釋模式，國民黨將孫文定位為國父，共產黨則將之定位為「偉大的革命先行者」，各自依意識型態需要進行建構。兩部電影呈現兩個完全不同的孫文形象與敘事模式，是共時研究上非常難得的題

材，它再現了彼時兩岸官方怎麼依意識型態需要去建構孫文形象。

第三章〈認同、黑道敘事與臺灣政客形象：港產電影的「臺灣政治」再現〉，選擇這個題材主要是 2010 年之前，臺灣電影很少直接觸碰本身政治的發展，相對的從臺灣解嚴到 2010 年之間，香港卻先後拍了三部直接觸及臺灣政治的電影。最先是 1997 年麥當雄導演的《黑金：情義之西西里》，處理 1990 年代李登輝擔任總統時期的臺灣黑金政治，包括權位分贓、利益交換、黑道火拚等；第二部是劉偉強於 2000 年執導的古惑仔系列的《勝者為王》，處理臺灣首次政黨輪替之後，新的民進黨政府如何調整與黑道的關係；第三部則是 2008 年由劉國昌執導的《彈·道》，直接觸及 2014 年總統大選的 319 槍擊案。儘管這三部電影都直接觸及臺灣若干真實政治事件，但無例外都採用黑道的敘事模式加以包裝，並透過種種扭曲與拼貼的方式將臺灣政治加以醜化，反映了 90 年代香港人對臺灣民主轉型的特殊觀點。

第四章〈香港凝視與臺灣原住民：1960 年代香港電影中的原住民〉，主要是處理 1960 年代中葉香港邵氏公司所拍的《黑森林》與《蘭嶼之歌》，這兩部電影在許多原住民電影的討論中都被忽略。其中最被忽略的是其「香港凝視」因素，香港對臺灣原住民沒有國族收編、教育啟蒙等包袱，卻是循著類似好萊塢娛樂獵奇的角度來凝視臺灣原住民，因而在敘事中不僅抽離了國家，也放大了歌舞的展演娛樂性，例如原本在電影《黑森林》中該是泰雅族的豐年舞，卻被置換成阿美族的大型觀光舞蹈，歌曲也不是原住民的曲調。這些重製與拼貼，建構了 1960 年代香港電影人凝視臺灣原住

民的特殊形式。

　　第五章〈陸劇《原鄉》再現的臺灣警備總部與眷村老兵〉，這是本書唯一選擇的電視劇，之所以選擇它，主要是因為它是完全從大陸觀點製播，以臺灣為題材的故事，拍攝地點也大部分選在臺灣，並且經過大陸中央國臺辦審批，並在央視黃金時段播出。最重要的是，這齣連續劇並不是以眷村老兵返鄉為敘事主軸，而是以1990年代臺灣警總偵防老兵私下返鄉為敘事焦點，如何建構一個三十年前臺灣的情治機構，這齣連續劇提供一個很大的探討空間。

　　第六章〈身分政治與撒嬌論述：電影《撒嬌女人最好命》〉中的臺灣女性，這是2014年大陸出品的三角戀情喜劇。兩岸女主角分別來自上海與臺北，事業都相當成功，卻同時喜歡上上海女主角公司的男性屬下，臺北的女主角善用撒嬌技巧取得優勢，上海女主角則是由一群閨蜜教授她學習撒嬌。這中間再現了不少大陸人對臺灣女性的刻板印象，其中不乏上升到身分與國族的歧視，非常值得深入加以探討。

2

第　　　章

ROLL　　｜　SCENE　　｜　DATE

DIRECTOR: 偉人建構與傳記電影：
　　　　　　1980年代兩岸孫文形象
　　　　　　之再現

壹 緒論

　　在海峽兩岸的政治發展史中，「孫文」一直是雙方共享的政治符號與政治記憶，甚至很長時間被引以為政權正當性的依據之一，國民黨尊之為「國父」，共產黨譽之為「中國民主革命的偉大先行者」。國民黨在大陸執政時期對孫文的種種紀念，如改香山縣為中山縣、各個城市的中山路等，共產黨執政後幾乎全盤繼承。在當代歷史中，作為曾是宿敵的兩黨共同尊崇的人物，僅孫文一人。在各種打造「孫文」的形象工程中，電影是其中很重要的一環，惟受限於兩岸官方意識型態制約，對孫文形象再現不可能享有太大的創作空間，因而有關孫文在電影中的形象研究，嚴格的說不能算是單純的電影研究，更多是形象再現的政治研究，甚至相關影片在某種程度上，都擺脫不了幕後複雜的政治背景。截至目前兩岸學界投入這個主題的研究並不多，惟此一主題卻具有很豐富的研究旨趣，此章即是基於此旨趣選擇 1986 年兩岸同步各自拍攝的孫文傳記電影，嘗試就其文本與錯綜複雜的脈絡做一個對比研究。

　　回顧兩岸的影視發展史，有關孫文的影像作品，大抵可分為紀

錄片與影視創作兩大部分。最早的作品可以追溯到 1920 年代的紀錄片《勳業千秋》，這是由「香港電影之父」之稱的黎民偉組成團隊跟隨孫文於 1921 年至 1928 年間拍攝，目前僅剩 34 分鐘的片段，但已是孫文最早的影像紀錄（黃健敏，2018）。最早在影視作品中出現「孫文」的角色，應該是臺灣臺視於 1970 年所製播的長篇連續劇《清宮殘夢》與《青天白日》中，由演員丁強所飾演的孫文（銀色星光，2009.3.27），這之後有很長一段時間沒有任何影視作品涉及孫文的題材。接著就是 1986 年適逢孫文 120 年誕辰，兩岸同步籌拍的孫文傳記電影。1990 年代幾部由香港發行的電影，孫文皆以配角的身分出現，包括 1992 年的清末功夫片《黃飛鴻之二：男兒當自強》，由張鐵林飾演年輕時代的孫文以及 1997 年描述宋氏三姐妹的《宋家皇朝》中，由趙文瑄所飾演的孫文；2000 年以後孫文的角色開始頻繁出現在大陸製作，或是大陸參與製作發行的影視作品中，包括 2003 年大陸央視製作的 60 集大型連續劇，由馬少驊飾演孫文的《走向共和》，2007 年大陸與馬來西亞兩地影業合作，由趙文瑄飾演孫文的《夜明》，2009 年由香港製作，張涵予飾演孫文的《十月圍城》，以及 2011 年適逢辛亥革命一百年，由成龍執導，陸港九家影業公司合作的《辛亥革命》，由趙文瑄飾演孫文，以及同年大陸製作發行，由邱心志飾演孫文的《第一大總統》等。重要紀錄片部分則有為紀念辛亥革命 90 週年及孫文壽辰，2001 年由大陸中央電視臺與北京大學聯合攝製的《孫中山》，2015 年孫文逝世 90 週年，由臺灣國父紀念館、國史館與中山學術文化基金會合作製拍的紀錄片《永不放棄——孫中山北上與逝

世》，以及香港於 2016 年製拍的《尋夢──海外華僑華人與孫中山》等（影音使團，2004；文化部，2015；中國新聞網，2016）。相較於 2000 年以後孫文形象頻繁出現在陸港發行的電影中，臺灣則未再出現任何涉及孫文題材的電影，雖有相關籌拍計畫，但最終都沒有成功。這中間絕大部分的影視作品，孫文都以配角身分出現，有時僅現身一個鏡頭，只有 1986 年出品的兩部傳記電影，是以孫文生平事蹟做為描述焦點。

　　大陸電影《孫中山》的籌拍背景，適逢 1980 年代大陸改革開放初期，根據盛麗娜研究《孫中山》拍攝背景時提及，隨改革開放的啟動，大陸影界開始將題材轉到歷史人物身上，特別是被標誌為「偉大的革命歷史人物」，當時官方對這類題材拍攝的管制相當嚴格，尤其是被界定為近代革命事業的領導者更是嚴格，不論拍攝形式還是思想主題都須切合時代的發展（盛麗娜，2014，頁 4）。而做為大陸第四代的導演之一，丁蔭楠所執導的多部傳記電影，都被視為是符合當時主旋律的電影，所謂「主旋律電影」，即是政治立場鮮明，並符合當時政治社會發展需要的電影作品，簡單的說，即是符合當時「官方論述」的電影。而《孫中山》的拍攝，正是丁蔭楠做為實踐「主旋律電影」的首部傳記作品（盛麗娜，2014，頁 6）。另外根據記者徐林正發表於 2006 年的一篇〈丁蔭楠故事：時代的電影詩〉的報導中記述，早在 1984 年珠江電影製片廠廠長孫長城即點名丁蔭楠執導《孫中山》。丁蔭楠要求自己聘請美工師，自己籌組編劇團隊，孫長城不僅完全同意，還撥款六萬美元，作為劇組赴海外考察的經費。丁蔭楠從廣東香山出發，先後赴香港、夏

威夷、紐約、日本等當年孫文活動的地方進行考察。由於先前劇組的劇本都不符合丁蔭楠的要求，最終由他自己在工作室裡整整五十天寫出電影劇本（徐林正，2006）。

《孫中山》的攝製與放映，受到大陸影壇與文化界高度的肯定，該片於 1987 年獲第七屆中國電影金雞獎最佳故事片獎、最佳導演獎、最佳男主角（劉文治）、最佳攝影獎、最佳美術獎、最佳音樂獎、最佳剪輯獎、最佳服裝獎、最佳道具獎；第十屆大眾電影百花獎最佳故事獎；1988 年獲廣播電影電視部 1986 ～ 1987 年優秀影片獎等。

有關臺灣《國父傳》拍攝的緣起，根據有限資料顯示，早在1980 年代中，資深製片人黃卓漢即有意籌拍《國父傳》，但因籌措資金不易等因素而擱置。但在他持續奔走，以及日本和香港的僑資幫助下，《國父傳》的拍攝終於有了眉目，此時正好碰上國父 120 誕辰，加上大陸已傳出要籌拍孫文傳記電影，為了抵制和在國際上抗衡，臺灣這邊無論官方、各界人士和臺灣電影人都大力促成，拍《國父傳》變得勢在必行，於是這個公營電影公司多次拍不成的題材，終於在民營電影公司努力下促成。當時的預算約八千萬臺幣，已是當時臺灣影史上最高預算，開拍前雖困難重重，但由於要和大陸所拍電影互別苗頭，《國父傳》終於在 1986 年下半年順利將電影完成（Suling, 2012.3.12）。或許就是為了與大陸籌拍的《孫中山》打對臺，根據資深影評人黃仁在紀念導演丁善璽的文字中，記載黃卓漢在籌拍《國父傳》徵選導演時，由於時間相當緊迫，選中最能掌控進度的丁善璽，以便能和大陸已拍一年多的《孫

中山》在香港首映打對臺。黃仁也提到丁善璽為了拍這部電影，也曾奔走海外各地查閱黨史資料（黃仁，2013）。相較《孫中山》在大陸獲得多項大獎，臺灣這邊拍攝的《國父傳》並沒有受到太多的關注與肯定。僅獲得 1987 年金馬獎的特別獎。這個獎一般而言並不隸屬於影展的專業獎項，多半是因為影片製作主題符合當時官方政策論述，例如《英烈千秋》、《八百壯士》皆曾獲得金馬獎最佳發揚民族精神獎，而這個獎項隨後亦被取消，至於在所有討論臺灣電影的學術與文化論述中，幾乎都未提及這部電影，只有在影評人黃仁有限的著述中才提到這部電影（黃仁，2013）。

　　選在孫文誕辰 120 年紀念日的當天，《國父傳》在香港率先公映，與同一天在香港上映的中國電影《孫中山》抗衡（卜大中譯，1995，頁 275）。《國父傳》雖有大量港星助陣，票房卻略遜於《孫中山》，不過差距不大，兩片都不算賣座，而臺灣則在 1987 年元旦以雙線聯映《國父傳》，但雖有官方大力支持和追捧，仍只收兩千多萬臺幣的票房（Suling, 2012.3.12）。

　　本章主要就是鎖定 1986 年兩岸同步拍攝的孫文傳記電影為主要探討文本，選擇這兩部電影做為探討的理由與動機，大致有以下幾點：第一、在時空背景上，這兩部電影的製作與發行都在 1986 年，也幾乎排在同時上映，在比較研究上，少了時空變遷因素的干擾，可以完全在共時的（synchronic）基礎上進行對比與探討；第二、這是華語電影中，僅有的兩部完整以孫文傳記為主題、以孫文生平做為敘事核心拍攝的電影；第三、1986 年的時空背景，適逢兩岸逐步展開體制變革，臺灣在次年宣布解嚴，大陸則處在改革開

放的初階，在電影題材上開始逐步放寬。惟兩岸仍處在對立狀態，在歷史與政治論述上尚未出現重大轉變，官方意識型態仍牢牢掌控影視內容的製作，特別是涉及對孫文形象定位的部分，對孫文的題材，雙方都維持在既有的「官方論述」之內，透過這兩部電影對比或可充分呈現兩岸主流意識型態對孫文形象建構的影響；第四、這兩部電影正式發行的 1987 年，兩岸影壇尚未互動，因而可以充分檢視兩岸電影工作者在完全沒有接觸的情況下，各以何種論述與敘事手法處理孫文的題材。畢竟自 1990 年代以後所有涉及孫文的影視作品，都程度不等的滲雜臺港中的元素；第五、這兩部電影的導演，都算得上是兩岸影界宣傳官方論述的代表人選。兩人隸屬於同一世代，《國父傳》導演丁善璽生於 1935 年，《孫中山》導演丁蔭楠則是出生於 1938 年。丁善璽除《國父傳》之外，曾執導多部政策電影如《英烈千秋》、《八百壯士》、《碧血黃花》和《辛亥雙十》等，而丁蔭楠被定位為中國第四代導演，曾執導多部重要領導人物如《周恩來》、《鄧小平》等官方重要領導人的傳記電影。

綜合上述的說明，不難顯示相較於所有涉及孫文題材的影視作品中，這兩部電影在探討孫文形象的再現議題上，具有很高的學術比較研究價值。特別是這兩部電影發行至今恰巧三十多年，這三十年間兩岸官方論述與意識型都出現重大變化，包括對孫文形象定位的界定，從今時的視角，重新審視並解讀這兩部在三十年前所拍攝的孫文傳記電影，絕不只有電影史的意義，還是有其它更多樣的研究與理論旨趣。

文獻檢視——
孫文傳記與孫文形象研究

　　1949 年以後兩岸有很長一段時間處在敵對狀態，為爭奪代表中國的正統性，國共兩黨各自藉著意識型態的操作，強調自身政權的正當性。在打造官方論述的過程中，也包括了對孫文形象的定義與建構。一部以孫文傳記為題材的電影，當然不可能自外於這個意識型態的氛圍，特別是兩岸官方所認可的孫文傳記，包括《國父傳》與《孫中山》兩部電影的取材，都不可能擺脫官方論述的制約。

　　在臺灣這邊，孫文被界定為「國父」。除了在官方重大儀典中的「總理紀念週」，列入一般儀典中的向「國父遺像」敬禮、吟誦「國父遺囑」、「國父誕辰」必須放假外，孫文思想的學習更是全面滲入教育體系，高中要上三民主義，並納入聯考考科之一，大學必修「國父思想」，列為公費留考、國家考試考科之一，各國立大學都普設三民主義研究所，連中央研究院都不例外，這情況直到1990 年代以後才出現變化（李雲漢，1995，頁 451）。在孫文傳記方面，主要是由國民黨中央黨史會主導編製，根據研究國民黨史的

史學者李雲漢的整理，當時最重要的孫文傳記包括羅家倫主編的《國父年譜》（1958）、黃季陸的《我們的總理》（1958）、傅啟學的《國父孫中山傳》（1968）、吳相湘的《孫逸仙先生傳》（1982）等。儘管《國父傳》的導演丁善璽並未提及他參考了哪些孫文傳記，但卻提到他曾赴黨史會閱讀過不少資料，上述這些官方視為代表孫文傳記的重要作品，或許是他主要參考的依據之一。

中共建政初期，並不重視孫文的研究，一直到 1956 年適逢孫文誕辰 90 週年舉辦「孫中山先生誕辰九十週年紀念會」，毛澤東在會中發表談話，讚揚孫文為「中國民主革命的偉大先行者」，隨後由中共的人民出版社編印了一冊《孫中山選集》，同時由許寶駒執筆撰寫了一篇〈孫中山先生傳略〉，連同紀念孫文 90 誕辰各項活動與紀念詩文，編成一冊《偉大的孫中山》，由香港新地出版社於 1957 年出版，在中共正統史觀中，孫文的角色自此獲得定位（李雲漢，1995，頁 131-133）。較完整的孫文傳記則是由歷史學者尚明軒於 1981 年所撰寫的《孫中山傳》，這本著作並獲得宋慶齡的審核（尚明軒，1981）。《孫中山傳》導演丁蔭楠所參考的孫文傳記，或許都包括了上述文獻。

除國共兩黨影響下的孫文傳記之外，西方幾位研究孫文的漢學家，則提及了孫文身後形象被國共兩黨神格化的現象。法國漢學家白吉爾（Marie-Claire Bergere）在她 1994 年出版的《孫逸仙》（*Sun Yat-sen*）一書中最後一章，分別討論了國共兩黨在孫文逝世後，如何以各自的政治需要來神化孫文，其中首要就是搶奪中國革命的繼承權。國民黨將孫文塑造成一個天生的革命家，認定孫文獨力領

導革命締造中華民國，並編造一個整齊劃一的革命歷史。他的思想也以固定樣貌呈現，所有的矛盾與含糊都被修剪掉，形成清晰的教條。同時國民黨也透過儀式、建築、節日、掛像、教材等將孫文加以神化，1949 年後孫文崇拜更成為國民黨藉以恢復正當性的主要元素之一。至於共產黨則是將孫文以「革命先行者」的角色嵌進其社會主義革命的史觀，更重要的是孫文晚年實施的聯俄、容共、扶助工農的「三大政策」，1978 年鄧小平復出，孫文學說更成為四個現代化政策護航者（白吉爾，2010，頁 426-432）。美國漢學家韋慕廷在他所著的《孫中山：壯志未酬的愛國者》一書中，形容孫文被「神化」，「某種程度上已經製造出一個有傳奇色彩的英雄形象和扭曲變形的歷史真實。它把孫中山的個人特質弄得模糊不清，並將他的大多數革命同志投入朦朧暗影之中」（韋慕廷，2006，頁2）。

　　從這些由國外漢學家所撰寫的傳記中，不難看出要清楚界定孫文形象，本身就不是件容易的工作。一般而言，從孫文身後、後設乃至建構觀點出發的研究並不多，但並非沒有學者處理這一部分。這中間處理較多的焦點，第一個就是國民黨如何藉由孫文的逝世與葬禮來打造政權的正當性。例如任教美國明尼蘇達大學歷史系的汪利平在 1996 年四月號的《共和中國》（*Republic China*）中所發表的〈締造一個國家符號：南京中山陵〉（Creating a national symbol: the Sun Yatsen Memorial in Nanjing），敘述孫文逝世後北京的悼念活動，中山陵的設計過程，國民黨定都南京後圍繞「中山」名義所進行的首都建設，以及 1929 年的孫文奉安大典，並詮釋「國父」

這一符號如何藉由這一系列進程建構起來（Wang, 1996）。另一位處理類似主題的是英國牛津大學聖安妮學院（St Anne's College）研究員 Henrietta Harrison 所撰寫的《共和公民的塑造：中國的政治典禮及符號》（*The making of the Republican citizen: political ceremonies and symbols in china* 1912-1929），處理了蔣介石與國民黨如何透過孫文的逝世建立國民革命的論述，以及如何藉由孫文的葬禮及奉安大典來展示其權威（Harrison, 2000）。

　　將中山陵與孫文崇拜的研究往前更推一步的是任教南京大學歷史系的李恭忠。在他 2004 年所撰寫的〈孫中山崇拜與民國政治文化〉的論文中，探討孫文逝世後國民黨如何透過將孫文物化成符號、形象、儀式、紀念物等方式，將孫文打造成「國父」，其它手段還包括將孫文的學說加以獨尊，定位為「總理遺教」，並透過奉安大典的儀式等將孫文的符號加以聖化，再藉由包括「總理紀念週」、「謁陵紀念」等儀式將孫文的國父地位加以確立（李恭忠，2004）。2009 年李恭忠再出版《中山陵：一個現代政治符號的誕生》一書，延續先前他對國民黨「孫中山崇拜」的研究，進一步探討國民黨如何藉由中山陵的設計與建造，奉安祭典的安排與舉辦，將孫文物化的符號操縱，做為民國政權正當性的基礎（李恭忠，2009）。2011 年李恭忠再透過〈孫中山：英雄形象的百年流變〉一文，梳理孫文領袖形象的形成過程，闡釋其在不同歷史時期所具有的不同內涵及其在近現代社會所具有的特定意義（李恭忠，2011）。

　　與李恭忠同樣任教南京大學的陳蘊茜，則是在其《崇拜與記

憶：孫中山符號的建構與傳播》一書中，透過符號學、政治儀式理論與社會記憶理論等觀點，處理孫文逝世之後，國民黨如何藉由神聖儀式（追悼儀式、奉安大典、謁陵儀式等）、時間政治（總理紀念週、逝世紀念、誕辰紀念日等）、空間政治（中山陵、中山紀念堂、總理遺像、中山故居、塑像、中山路、中山裝等）的操作，成功建構起民眾對孫文符號與形象的崇拜與集體記憶，並藉由這組崇拜與集體記憶，有效的塑造民族國家的認同，以及國民黨統治的正當性（陳蘊茜，2009）。

　　另一個研究焦點則是「國父」這個政治符號的建構。臺灣中研院近史所潘光哲研究員在 2003 年所發表的〈「國父」形象的歷史形成〉一文中，認為孫中山「英雄」形象之形成，主要是透過 1920 年「靠孫中山吃飯的行業」之興起，即三民公司與太平洋印刷公司等出版界，廣泛出版孫中山叢書，用以推銷「孫中山」。其次是黨組織的宣傳，塑造孫中山等同「中華民國國父」。而「國父」一詞來自 1846 年《海國四說》稱華盛頓為美國國父，後來因美國人稱締造美國的華盛頓為國父，故對於中華民國的華盛頓，也應當尊稱「國父」。潘光哲再於 2006 年出版《華盛頓在中國》一書，進一步探討有關「孫中山崇拜」與「製作國父」的議題（潘光哲，2006）。

　　上述研究多半集中孫文崇拜的符號與儀式的功能，較少專注孫文本身形象的討論。這一點臺灣美術史學者黃猷欽曾透過對孫文銅像的研究，稍稍觸及了這個議題。黃猷欽選擇了一系列孫文銅像的穿著服飾，認為其藉著中山裝的設計，代表的是一種革命、勃發、

進取的精神，並與民族精神緊緊相連（黃猷欽，2001）。此外大陸學者黃健敏也在紀念孫文 150 週年的研討會中發表論文指出，兩岸都收藏大量孫文照片與影像資料，加上畫像、郵票、錢幣、宣傳廣告與電影等諸多視覺資料，學界應盡快啟動對孫文形象有關的研究，他特別提到在研究途徑上應「向文化轉」，即是從後設觀點去探討孫文形象被建構議題（黃健敏，2016）。

　　至於有關孫文電影的研究，則是相當稀少。一般文獻多半只集中於影評，學術方面的探討則較零星，如吳厚信於 1987 年撰寫的〈空間思維論思考——兼論影片《孫中山》的空間探索〉論文主要是著眼於電影美學方面，並未觸及孫文形象的討論（吳厚信，1987）。河北大學研究生盛麗娜於 2014 年所撰寫的碩士論文《丁蔭楠人物傳記電影的研究》中，探討丁蔭楠導演的另兩部作品《周恩來》與《鄧小平》較多，討論電影《孫中山》的部分則很少（盛麗娜，2014）。至於針對臺灣拍攝的《國父傳》之討論就更少了，少數觸及相關題材的研究最多僅只是帶過。但隨著孫文在大陸影視作品中頻繁出現，有關「孫文形象」的再現爭議，也逐漸成為大陸文化學術圈的議題（傅慶萱與張裕，2004；張敬偉，2007.6.3；孫正龍，2007.5.31）。這種觀點的出現，也意味大陸對孫文形象的塑造，逐漸擺脫了既有純史學觀點的束縛。

視覺說服、敘事形式與互文性

　　透過上述文獻的檢視，不難發現相關的「孫文研究」，除了針對孫文學說的研究之外，就孫文本身的生平與傳略而論，絕大部分都偏重史學的研究，這類型的研究，對孫文傳記電影的研究，只有參考輔助的作用。完全從後設、建構觀點討論「孫文形象」的學術文獻並不多，而在前述文獻中，倒是有幾位學者的研究模式特別值得注意，他們的研究成果都是從建構論的觀點討論「孫文形象」的塑造。這幾位學者包括來自臺灣的潘光哲，以及來自大陸的李恭忠與陳蘊茜，他們的學術專業都是研究孫文的歷史學者，但研究焦點都是集中在孫文身後的形象打造與政治操作（潘光哲，2006；李恭忠，2009；陳蘊茜，2009）。這些研究成果之所以值得重視，主要是跳脫純粹史料與史觀的視角，轉向從文化研究或是文化史的觀點，亦就是所謂的「向文化轉」，他們都採取了不少文化史、符號學與敘事學的觀點。當然，這些研究也有未盡之處，包括首先，都只處理國民黨如何「製作國父」，並未處理共產黨如何「定位孫中

山」；其次，研究焦點主要集中在建築、儀典與稱謂等在打造政治正當性上的功能，而相對忽略孫文本身形象的塑造策略；形象研究的忽略，相對的就是相關研究並沒有觸及影像語言所建構的孫文形象，而本章即是要填補這個空白。

本章預計嘗試透過三個視角來處理這兩部電影：

第一個分析策略主要是透過符號學中「視覺說服」（visual persuasion）觀點，探討兩部孫文傳記電影如何藉由鏡頭語言、人物造形、場景安排、角色互動與形式與風格的呈現等，來塑造鏡頭下孫文的人格形象，若干探討視覺語言說服的形象理論，可以拿來處理此一議題（Messaries, 1997）。特別做為兩岸官方所共同定位的「偉人」，就兩部電影中所操作的視覺形象策略，將做進一步的對比。

第二個分析策略即是敘事分析（narrative analysis）。做為一個歷史人物，孫文在兩岸官方史的國族敘事中都扮演著關鍵的角色，因而這兩部傳記電影，在電影敘事類型上皆屬於英雄敘事（hero narrative），敘述主軸亦都涉及英雄崇拜（worship of the hero）的母題。然而在國共兩黨各自的國族敘事中，孫文的歷史定位並不盡相同，畢竟檢視國民黨的「國父」與共產黨的「民主革命的偉大先行者」，其實是兩組完全不同的史觀，因而根據電影敘事理論，這兩部傳記電影中究竟各自循著那些主要的情節（plot）與故事（story），建構出兩種差異的「孫文崇拜」，是非常具有理論疑義的主題（Bordwell & Thompson, 1977；Propp, 1972）。

第三個重要分析策略，是採用俄國文學批評家 Bakhtin 的對

話理論。在 Bakhtin 看來，在任一論述中要形成一個所謂的真實（formulation of truth），都勢必要與其它同樣聲稱的「真實」接觸，亦即「真實」的範圍不可能受限於個別人的意識，而是恆常的處在對話的狀態中，一個文本中永遠存在著不同聲音互為主體的動態再現（intersubjective dynamics of representation），任何被聲稱的「真實」藉由持續的對話，也持續在不同的意識型態脈絡中被重新定義，正是因為意識型態的作用，這種動態的對話也存在著一組納入與排除的規則（rules of inclusion and exclusion），只將某些聲音與觀點納入，將某些觀點與聲音排除在外。此處採用的分析策略，主要是參考英國 Glamorgan 大學講座教授 Stuart Allan 藉由對 Bakhtin 的對話理論的解讀，所提示的媒體如何再現真實的分析架構對相關文本進行分析（Carter and Allan, 1998, pp.126-130）。也可以說，如果將兩部傳記電影視做為兩個動態的對話文本，那麼就可以檢視兩部電影刻意納入了哪些觀點與史料？又刻意排除了哪些觀點與史料？兩部電影各自選擇性強調了哪些？又刻意淡化甚至塗抹掉了哪些？

混同上述三種分析策略，本章研究將選擇三個焦點主題，分別是孫文形象的塑造、孫文生涯的敘事結構打造、以及「聯俄容共」的意識型態定位，分別就兩部孫文傳記電影中涉及上述三個焦點的影像文本挑出，進行後設的分析與比較。由於本章研究選擇建構論的立場，因而並不執著電影有否「還原史實」，而是著重於兩部究竟是循著哪些建構策略，製造或發明出他們所想像出來的「孫文形象」與「孫文故事」。

兩幅孫文造像——
偉人 vs. 先行者

　　在國民黨正統史觀中，針對孫文的「身體形象」，早就透過定制化的照片、肖像、銅像等加以形製化與固著化，在國民黨的宣傳機器中，這種形象打造已近乎刻板印象。因而在電影《國父傳》中，製片與編導不可能享有太多創意詮釋的空間，只能依循既有形製規格加以複製。《國父傳》片頭一開始的畫面，就是臺北國父紀念館中孫文銅像坐在椅上俯視的畫面，這幅銅像的坐姿明顯是仿美國華府林肯紀念堂的風格，影片畫面不斷停格在這尊銅像的局部，背景襯托的則是由黎錦暉於 1925 年創作的〈國父紀念歌〉配樂，這個開場為整部電影孫文的形象塑造定了調。此後這個旋律不斷的在影片中不同的場景中重複，加上片尾複誦孫文的遺囑，並再度以此音樂收場，清楚說明這是一部依國民黨官方論述規格所拍攝的孫文傳記。

　　由於孫文已經被設定為「偉人」，因而電影《國父傳》中的孫文甫登場就彷彿已經是個散發超凡人格（charisma）的完人，具

備所有完美人格特質，所有的挑戰與考驗都能化險為夷（如倫敦蒙難）；所有的失敗挫折都能導向自強不息（如起義失敗）；他擁有高超的智慧與宏大的遠見，不斷的啟發與引導人們（如同盟會、黃埔軍校演講）；完全不會戀棧權力（主動辭去大總統職位）、所有他的追隨者，對他只有景仰與服從（如陸皓東、史堅如、黃興等），當然追隨者中難免會有出賣者（如陳炯明），而最重要的則是追隨者中必須要有繼承人（如蔣介石）。或許也因為這樣，為了在形象再現上簡潔清晰，不致引發不必要的誤讀、混淆或聯想，製片單位在選角策略上，完全捨棄職業演員，找來當時正在大學任教的林偉生飾演孫文，林偉生的容貌與年輕的孫文雖有些神似，但卻沒有任何演戲經驗，在影片中一貫的維持著嚴肅、平和不帶任何情緒的臉譜表情，即便是要表達憂傷，也都是沉靜壓抑的。

為了突出孫文的「偉人」形象。《國父傳》運用了好幾個敘事策略。第一就是重複藉由配角在孫文不在場時，以第三人稱的方式對孫文進行頌揚或是表達崇敬。例如正片一開始安排的場景是陸皓東位在廣東順德家中的蠶絲鋪，陸皓東妻子交待伙計為蠶換桑葉時，伙計立即說：「不可以、不可以，孫先生說新舊葉子不可以混在一起，因為每批葉子養分不一樣，蠶吃下吐出的絲也不一樣！孫先生說，做事不能靠經驗，一定要靠科學的記載！」。隨後孫文的人格與理念，數度透過他的同志以近乎宗教崇拜式的口吻，反覆在片中頌揚。例如陸皓東的妻子對陸說：「不知這個孫文使的是什麼魔法，你簡直迷上他了！」陸皓東回答：「中國需要新的血、新的力量，而能讓我們活下去的人，不是太后，我相信，他就是孫逸

仙！」。上書李鴻章前夕，孫文的朋友陳少白說：「逸仙提的人盡其才，地盡其利，物盡其用，貨暢其流，可說是放諸四海皆準、傳及萬世而不變！」。惠州起義之後，赴難前夕的史堅如說：「在廣州的時候，我見到孫先生，他再三的跟我說，中國革命事業勢在必行，革命同志粉身碎骨，也勢在難免！」這幾場在片中對孫文的缺席評論，將孫文描繪成一位具有超凡人格魅力、見識前瞻、學識豐富、科學精神與平易近人的形象。

第二個反覆出現的敘事策略，則是藉由公開演講或是記者提問，讓孫文以近乎宣教式的獨白，對著眾人或是記者宣講他的理念，在這裡孫文的口白，幾乎都是直接摘自其著作中的原文。例如1905年8月在東京成立同盟會，片中安排的場景是孫文發表演講：「往年我提倡民族主義，響應的只有會黨，而中流社會的人，寥寥無幾，而今國人思想進步，尤其是知識分子、留學生，特別注意到這事，民族主義大有一日千里之勢，大家都體認到，革命是絕對必要的！……」；1909年5月，孫文在新加坡籌錢，接受記者採訪，記者問他：「您的這套革命學，有什麼根據沒有？」，孫文回答：「各國的國情不同，實行的主義也應該不同，我們中華文化有一個道統，自堯舜湯周公以至於孔子，我的革命思想就是想繼承這個道統」。這些孫文在電影中的獨白，幾乎都是未加修飾的摘自歷史檔案原文，並未改成口白化的語言，片中的孫文在言說時幾乎都像是在平鋪直敘的背誦，而受話者都是如同教徒般靜默的在聆聽。

第三個敘事模式則是透過一些不知名的小人物，刻意添加安排在片中與孫文互動，藉以凸顯孫文人格的魅力。例如影片中有一段

提到 1905 年 5 月孫文在新加坡籌款之際，一名清廷領事館的人員化身小偷到他房間搜查被抓到，很激動的說：「很多人都說孫先生募的錢都用在自己身上，看來都故意在造謠！我只拿到一張當票，我只想告訴領事，孫文沒有私產！」，孫文回答：「現在你可以知道，我的箱子只有書和友情！」；另一個畫面是孫文與同志在飯店談籌錢，一旁有人主動走過來表示要捐錢：「閣下是孫文，我說就是嘛！三民主義。救國救民嘛！你說要大家捐款，沒問題，我來一份！在外面幾十年，落葉歸根！早點讓我們回去，看看中國新氣象！」，孫文接著對同志說：「我借到的錢，就感到責任更重大！怎麼吃得下！」。這幾個場景明顯在凸顯孫文人格上的清廉無私與平易近人。

在共產黨的史觀中，孫文被界定為是「偉大的革命先行者」，既然是「先行者」，顯然預設其並非是領導革命成功的領袖，因此做為先行者就必須只是個歷程，甚至只是個失敗的過場，畢竟沒有先行者的試誤、挫敗與犧牲，哪來後繼者的勝利與成就？一場成功的革命，需要先行者的挫敗，來襯托後繼者的正確與成功，共產黨將孫文所領導的革命界定為是中國民族資產階級所領導的革命，這場革命是無產階級革命史觀的必要進程之一，換言之，「先行者」是不可或缺的，但也是命定要失敗的。電影《孫中山》基本上就是循著這個基調。按照導演丁蔭楠自己的說法，「讀完厚厚的有關孫中山的歷史資料後，許多事件和人物都記不大清楚了，但一種直想大哭一場的悲愴感，緊緊地攫住了我的心。」於是他寫下了影片開頭的一段旁白：「歷史本身是真實而具體的。可是在我的眼睛裡，

它只是一個朦朧的幻覺，是人們憑藉著想像和感覺，所引發出來的激情！」。這就是丁蔭楠要在《孫中山》中塑造孫文形象的觀點（徐林正，2006）。

《孫中山》裡的孫文，不斷的面對無情的挫敗。縱使他個人不願意認輸，但對情勢的扭轉毫無助益。《孫中山》有一段情節是描述 1907 年廣西鎮南關事失敗之際，孫文在炮臺前不願撤退，他說：「我不願意下山，有兩個理由，一我十多年沒回國了，今天第一次登上這個高山，我非常高興，我簡直捨不得離開；二我站在這個炮臺，就是我們的陣地，我們若是下山，就會失去這個陣地！」一旁的黃興說：「先生，你想戰勝敵人嗎？那就撤！」結果是被強拉下山。另一段畫面則是孫文親自督師討伐陳炯明的叛亂，先是在記者會當眾立誓，當孫文坐著火車赴戰場，上面還掛著「大元帥手諭，撤退就地正法」的布條，但孫文在戰場目睹的卻是部隊成群混亂的撤退，孫文在現場指揮軍隊回到前線未果，畫面中只見蒼老的孫文獨面對一群退兵嘶吼著「不要退！」、「站住！」、「不要跑！」、「回前線去！」但無人理會他，他聲音也愈來愈小，最後則是站在戰場上面對著退兵發愣。

電影《孫中山》在塑造孫文最鮮明的形象，就是不斷對著鏡頭擺著無奈而木然無語的表情。電影一開始就是孫文在烈火前的回眸對著鏡頭凝視。這種揉合著無奈、靜默、孤獨而無語問蒼天的表情，在電影中不斷的重現。包括在面對捐獻者的質疑、就職大總統前在房內鏡子前沉思、宣誓就職後獨自對外眺望沉思、巡視戰場得知士兵無餉時發呆良久、粵軍慶祝光復廣州宴會中的發呆凝視，討

伐陳炯明失利後在家中臥室望著鏡子發呆；影片中的孫文每次獨自對著鏡頭凝視之際，都是搭配低沈的樂音，彷彿身上揹負著千斤重擔。

與對鏡頭凝視搭配另一個形象，是電影《孫中山》不斷出現孫文獨行背影的畫面。包括 1895 年廣州起事失敗陸皓東犧牲，孫文一個人的背影在澳門獨行、辛亥革命成功同時呈現的是孫文獨自在美國舊金山獨行的背影、辭臨時大總統的次日，呈現的是孫文背影向著拱門微曦晨光獨行至霧裡消失，黃興生病孫文前往探視後獨自離去的背影；北上前夕獨行赴黃花崗紀念死難同志，幕後傳來孫文內心的獨白：「我就要走了，也許很久都不能來了！」電影最後的鏡頭是孫文抱病北上，群眾在北京車站歡迎簇擁著孫文，將之抬起來前行，孫面無表情回眸對著鏡頭，若有所思。幕後傳出的旁白是：「孫文就要去了，就要離開我們了，他是多麼留戀人間，當他即將離去回到來的地方的時候，似乎對於他一切都將重新開始，他是多麼的累呀？多麼的疲倦哪！」

《孫中山》片中另一個反覆出現的敘事模式，是孫文在片中不斷被安排目睹或親歷同志離散或犧牲。1895 年廣州起事前夕，片中的孫文對陸皓東說：「我似乎感到有一股力量推動著我，我覺得我就是為了這個新的國家而誕生！」陸皓東立即回答：「那我就要為這個新的國家而去死」，隨後就是陸皓東犧牲；1911 年廣州起事失敗，畫面出現大量棺木，接著孫文跪在牌位前失聲痛哭的畫面，激動的表示：「弟兄們的血，不能白流啊！要報仇啊！」；到了影片下半段，很大一部分段落都在處理他親密同志的死難，包括

1912 年 3 月宋教仁上海車站被刺，1916 年 5 月陳其美在上海被刺，1916 年 10 月黃興病逝；1920 年 9 月 21 日，朱執信在到虎門遭亂槍擊中身亡等。朱執信犧牲後，鏡頭呈現孫文一個人在房中踱步，幕後出現以下的旁白：「當人們肩負著使命去奮戰的時候，總是臨危不懼的，可是仔細想起來，這赴死的旅程是多麼痛苦啊！」

可以說，《國父傳》與《孫中山》各自打造兩幅面孔完全不同的孫文，一個是智慧、樂觀、自信、嚴肅、理性、威嚴、沉著而面容永遠不帶情緒的孫文，一個是憂慮、壓抑、情緒、感性、無奈而面容永遠帶著愁苦的孫文，《國父傳》中的孫文多半在眾星拱月中宣講理念，《孫中山》裡的孫文多半是寂寞而孤獨的遠行。

伍

兩種史觀——
意志主宰亦或結構命定

　　為了建構特定形象，傳記電影一般都會選擇當事人生平中的若干片段進行敘事，並以這些選擇性的片段組合成一個完整的敘事，而組合的過程中當然會過濾掉若干片段，由於電影長度限制，被過濾刪除掉的史實片段，遠遠多於揀選出來的部分，因而敘事者可以依需要將所有具爭議、引發矛盾聯想，乃至於所有可能破壞完人形象的史實資料，悉數抹去刪除，由於國共兩黨對孫文的意識型態定位不同，因而在對孫文生平的選擇與刪除的策略亦完全不同。孫文自然也會以不同的方式被框架在不同的史觀中，《國父傳》與《孫中山》也都再現了這兩種史觀中的孫文。《國父傳》所再現的是典型的「英雄史觀」，預設整個歷史進程，在於一位卓越偉人領導一群先賢先烈不懈的努力奮鬥，一步步達成目標，即便目標未見達成，也會有後繼者持續接力。所以《國父傳》中所刻畫的就是孫文領導國民革命，雖歷經十次起義，終能推翻滿清，建立民國，即便最終目標尚未達成就逝世，也是強調「革命尚未成功，同志仍須努

力」。而《孫中山》則是將孫文的事蹟嵌進中國共產黨所設定的階級革命史觀，孫文所代表的是民族資產階級所推動的革命，只是邁向無產階級革命成功之前的過渡，既然只是過渡，那麼挫敗也是命定的，哪怕是個人再努力，也無法掙脫結構的制約。換言之，是意志主宰抑或結構命定，是英雄造時勢還是時勢造英雄，兩部孫文傳記電影再現了兩種截然不同的敘事版本。

在《國父傳》的敘事中，一直都預設著意志必然克服命運，即便遭逢難關挫敗，也都存在著希望，永遠樂觀以對。《國父傳》中有幾個明顯挫敗的場景，最終都被導向正向的期許。影片中一段敘述 1907 年鎮南關舉事失利撤退安南，據點被毀，多人低頭痛哭，有同志問：「孫先生，這條路我們還要走下去嗎？」孫文面無表情的回答：「我說過革命事業就是戰勝眼淚的事業！」有人回應：「戰勝眼淚，不是那麼簡單的！」這時有個小孩將遺失在戰場的黨旗送回來，孫文立即說：「這孩子給我很大的信心，只要我樂觀奮鬥，我相信青天白日一定會飄揚在中國的國土上。」；1911 年 5 月孫文在舊金山閱讀黃興廣州起事的作戰報告書，仰面長嘆：「吾黨精華付之一炬，所幸克強走了出來，天下之事尚有可為！」；1925 年 3 年孫文臥病彌留之際，對著宋慶齡說：「我的精神總在妳身邊，妳知道嗎，精神是不會死的！」，這些段落無例外都將挫敗轉化成自我砥礪的期許，強調意志終將戰勝一切的精神力量。

而意志的精神力量要能永續，就必須要有人繼承使命，《國父傳》在這裡就特別突出蔣介石的角色。由於在國民黨史觀中蔣介石與孫文一樣是被神格化的人物，因而製片單位刻意找來一名現役憲

兵中校營長，名叫姚繼榮的職業軍人飾演（Suling, 2012.3.12）。片中的蔣介石幾乎全是面無表情的直挺肅立，一直隨侍在孫文左右，劇本中的孫文亦曾表達要將使命傳遞給蔣介石之意，片中有一段描述 1922 年 6 月蔣介石隨侍孫文搭軍艦逃離廣州，孫對著蔣介石說：「我自己知道，健康不如以前，沒有關係，介石你還年輕，你把責任再扛下去，至少還可以再幹五十年！幹五十年、五十年！」；為了突出這個傳承，片中的孫文逝世後，隨著〈國父紀念歌〉吟唱，打上了「國父逝世，舉世同悲，繼承遺志的蔣介石，領革命軍勇往直前，東征、北伐，三年而統一了中國」的字幕與蔣介石北伐畫面，最後片尾的畫面則是跳到 1928 年（民國 17 年）7 月北平碧雲寺，由蔣介石領銜向孫文靈位敬禮，一旁由司儀吟誦祭文提到：「中正等本諸總理遺教，力排艱難奮戰圖存，尤其去年四月清共之舉，以阻止其破壞革命之心，加害民生之實」。這一段在孫文身後添加的敘事，包含了強調蔣介石的東征、北伐與清黨之舉，都是承繼孫文的遺教，亦就是孫文的正統繼承者。

相對於《國父傳》的意志決定論，電影《孫中山》所再現的則是強烈的「結構決定論」。孫文領導的國民革命，不論如何人為的努力，都衝不破現實結構的牢籠。電影初始的畫面安排，塑造某種歷史結構的蒙太奇（montage）效果。先是在尖銳刺耳的配樂中，面對熊熊火焰，孫文轉身對著鏡頭的冷漠回眸，接著鏡頭轉向一群衣著襤褸神情木然的群眾對著鏡頭凝視，然後一排排持著彎刀的清兵，地上則躺著被草蓆覆蓋的屍體；接著鏡頭跳到一艘西方輪船艙底層擠滿了華工，一名華工病死立即被拋海，洋人水手叫囂著要消

毒的場景，其餘華工則靜默蹲坐一旁，這些畫面刻畫了十九世紀中國的兩個場景：一個是「基層人民／帝制王朝」，一個是「基層人民／帝國主義」，營造了一幅中國落後、腐朽與悲涼的意象。接著鏡頭一轉跳到一個西式風格的富商家庭客廳，尚留著辮子的孫文表示將放棄改良，改走革命路線，準備赴檀香山成立革命組織，並向富商宋嘉澍尋求支持。這一組電影初始跳接的畫面拼貼，點出了當時中國的問題與孫文所提示的解方，即借助外在資本的力量來發動革命，以解決當時中國內部的問題。

電影中反覆的出現幾個讓孫文幾度陷入進退維谷、無語問蒼天的場景。第一個結構制約就是革命資金的籌措。推動革命需要燒錢，孫文能募款的對象只有僑民、會黨與外國人。影片有一個畫面是 1907 年孫文在新加坡向僑民募款時，面對僑民質疑的窘境，僑民你一言我一語說著：「我們過去捐了那麼多錢，你也一再向大家保證，可什麼結果都沒有啊！」、「孫先生，希望你能跟我們說清楚啊！什麼時候才能推翻清皇朝啊？」、「你們老講，但起義多少次了，沒一次成功啊！」面對這些質疑，孫文只是低頭不語。另一個畫面是 1911 年廣州起事失敗後，孫文完成加入洪門儀式後，一個洪門長老捧著一個箱子對孫文說：「洪棍大哥，總壇千人捐款，請過目名冊」，片中的孫文立即跪謝，然後一起抱頭哭泣！第三個畫面則是 1911 年 12 月 29 日孫文就職臨時大總統前夕，日本友人宮崎前來道賀，孫文面對他祝賀的回應卻是：「我是個身無分文的總統。你能不能替我籌到五百萬？」，還說：「如果一週內籌不到這些錢，即使我被選上大總統，也只好逃走！」。第四個畫面則是

1917 年孫文南下護法，面臨外國銀行拒絕協助十萬元欠款，幾乎要將自家房產抵押，最終以墨寶向外國商人借款應急。

這些呈現孫文為籌措資金窘迫的片斷畫面，再現了孫文推動革命的主要物質與階級基礎，主要是建基於海外僑民、傳統會黨、日本浪人與歐美商人，並非植基國內的菁英與大眾階層，相當程度暗示了孫文權力基礎薄弱。資金的匱乏，讓電影《孫中山》中的孫文，沒有資源進行權力縱橫，在片中不斷陷入權力虛化的困境，甚至淪為政治交易的籌碼。

這種階級與物質基礎的脆弱性，導致《孫中山》裡的孫文遭受一連串的挫敗，最終並安排了共產黨員李大釗向孫文說：「先生，請恕我直言，真正基石應該是工農大眾」。影片中並未呈現孫文對這個建議的反應，但很明顯的暗示孫文一再挫敗的緣由，就是結構上未能建基於工農大眾，對照李大釗在 1926 年所撰寫的〈孫中山先生在中國民族革命史上之位置〉一文中，即直接點出：「他接受了代表中國工農階級利益的共產黨員，改組了中國國民黨，使國民黨注重工農組織而成為普遍的群眾的黨，使中國國民運動很密切地與世界革命運動相聯結。他這種指導革命的功績，是何等的偉大！」（李傳璽選編，2010，頁 116）。藉由這兩者互文的檢視，電影《孫中山》中即是透過共產黨員李大釗的登場，點出孫文挫敗的緣由與未來救贖的方向。

兩部孫文電影拼貼出了兩個風格迥異的孫文故事，一個是奮鬥成功的故事，一個是命定挫敗的故事。在敘事結構上，《國父傳》再現了國民黨的敘事模式，孫文以奮鬥不懈的努力與超凡的人格領

導革命,接替的蔣介石已接續完成其未竟之事功;《孫中山》再現了共產黨對孫文革命的界定,因為脫離了工農階級基層,將權力基礎建基於海外僑民、傳統會黨與外資,符合共產黨對孫文「資產階級革命派的」定位,掙脫不了命定失敗的命運。

孫文遺產的競逐——
「聯俄」與「容共」的選擇性強調

　　孫文晚年的聯俄容共政策，一直是兩岸史學界爭議領域之一，特別是針對所謂「三大政策」，大陸學者主張其是孫文三民主義思想的核心，臺灣學者則認為其根本就是共產黨的宣傳，這段史實爭議，兩部電影都做了刻意的安排。《國父傳》採取的是迂迴再迂迴的手法，從 1920 年到 1923 年之間多位共產國際代表與孫文接觸的歷史紀錄中，電影中僅僅選擇了 1923 年 1 月間發表的《孫文、越飛聯合宣言》，但電影並未呈現孫文與越飛的系列會談過程，僅藉由記者會問答形式間接呈現，影片中的越飛坐在記者會現場，但不發一言，電影中記者會的詢答如下：

記者：聽說總統要與越飛共同發表中俄聯合聲明，請問越飛先
　　　生以什麼身分參與這個聲明？

　孫：越飛先生是蘇俄政府的專使，聯合聲明是中華民國與俄
　　　國之間的文件，不是黨與黨之間的文件。

記者：我們能不能預先知道聲明的內容？

孫：主要的內容有三點：第一，我以為共產組織，因環境之不同，不能引用於中國；第二，俄國同意目前中國最急迫之問題，在於國土之統一，與國格的獨立，並願意加以援助；第三，俄國政府願意放棄對華所訂立的一切不平等條約，包括中東鐵路和外蒙古問題，目前俄國是戰敗國，正接受協約國的壓迫，他們身受痛苦，與我們一樣，我主張聯合世界上以平等待我之民族共同奮鬥，所以聯俄是大亞洲主義的一部分，如果俄國沒有履行他的承諾，這個聲明當然就作廢了！

　　藉由不同文本的互文分析，這段有關孫文「聯俄」政策的詢答呈現幾層意義：首先，回到史實上，越飛當時是以蘇聯政府代表身分與孫文簽署的聯合聲明，這份形同外交協議的聲明，無異賦與孫文國家元首的位階。在北京政府依舊控制中國大部分版圖，加上孫文被陳炯明逐出廣東，隱身上海之際，這份聲明代表的形式意義很重要，所以在電影中才特別安排孫文說出：「聯合聲明是中華民國與俄國之間的文件，不是黨與黨之間的文件。」；其次，這份《聯合宣言》中，由於其中第一條即特別載明「共產組織，甚至蘇維埃制度，事實均不能引用於中國。因中國並無使此項共產制度或蘇維埃制度可以成功之情況也。此項見解，越飛君完全同感。」這段「共產主義不適合中國國情」的論述，後來一直成為國民黨政治宣傳的重點；第三，同樣是對照史實，《聯合宣言》文本中還有一

段重要的論述，即宣言中雖聲明蘇聯放棄帝俄時代的一切不平等條約，但同時也載明孫文同意讓蘇聯繼續維持其在管理中東鐵路及駐兵外蒙古的權益，電影中的孫文在這一段論述文本上，從互文角度觀之，等於是將兩個立意完全不同的聲明混在一起，用一句話就予以模糊帶過了。參照歷史學者對這段史實的考證，孫、越這次的會談，真正核心的是孫文是否要聯合吳佩孚來組建聯合政府，並維持蘇聯在外蒙駐軍及中東鐵路的權益，但這些部分在電影完全未觸及（蔣永敬，2009，頁 45-65）。

接下來在「容共」議題上的詢答，劇本的安排就更迂迴了，1923 年 1 月間所簽訂的〈孫文、越飛聯合宣言〉，其實只處理到「聯俄」，並沒有處理到「容共」的部分，回到史實文本，這主要是 1923 年 6 月，中共在廣州召開三大，蘇聯特使馬林帶來了莫斯科的最新指示，要求全體共產黨員都必須加入中國國民黨，以協助國民黨實現國民革命為首要任務。電影中的這場記者會也同步處理了這一部分，但劇本中卻將之提前了，並安排坐在一旁紀錄的廖仲愷來回答：

廖：國民革命，是中國的全民革命，國民黨是完成國民革命的組織，任何人，只要以國民革命的目標為目標，都可以以個人身分參加國民黨，所以去年九月初，中國共產黨中央委員李大釗，他請求以個人身分加入國民黨，致力國民革命，這就一個例子！

孫：越飛先生想促進中俄合作，或國共合作，立意都不重要，

重要的是合作的結果，如果共產黨員，想以個人的身分加
入國民黨，服從本黨的紀律，實行三民主義，我當然接
受，否則我就放棄他。

對照史實文本，越飛與孫文的會談與共同聲明，並沒有特別
提及國共兩黨合作的議題，所謂「共產黨員以個人身分加入國民
黨」，主要是另一位蘇聯特使馬林所促成，電影《國父傳》在這個
議題上則是藉由「實問虛答」予以迴避了。記者會中的提問，是
「國際共產黨與中國國民黨的合作」，而在電影中被孫文指定回答
的廖仲愷，以及孫文隨後的補充，都沒有就「國共合作」或「容
共」做直接表態，而是都將之轉成「條件說」，亦即共產黨若是要
以個人身分參加國民黨，廖仲愷提出的條件是「要以國民革命的目
標為目標」，孫文補充的條件則是「服從本黨的紀律，實行三民主
義」。

或許是這場記者會並沒有清楚表達「反共」的立場，電影中
另外再添加一段處理到對蘇聯顧問鮑羅廷評價的段落，電影中安排
發聲的是宋美齡。影片中敘述 1924 年 11 月，段祺瑞邀孫文北上議
事，孫文返回廣州大本營元帥府交代任務預備啟程，隨即出現了宋
氏三姐妹的對話：

宋靄齡：慶齡，北上的名單是不是漏了鮑羅廷？
宋慶齡：美齡覺得他不適合去。
宋美齡：是啊！雖然他是政治顧問，不過北上的合作，鮑羅廷

去了會惹麻煩，他說過，當共產黨確定了世界目標之
後，隨時隨地將利用機會，煽動人們思想中的不滿與
分裂，繼之挑起社會的動亂與示威，並且在全國各地
擴大不滿與製造紛爭，鮑羅廷是個披著羊皮的狼！

　　這個在電影中由宋美齡主述的評論，給予鮑羅廷與共產黨相當
負面的評價。按史實鮑羅廷在 1924 年國民黨改組歷程中，扮演了
相當關鍵的角色，這部分電影未處理，只是藉由宋美齡表達批判的
立場。這段電影中的文本，編劇主要是摘錄宋美齡晚年所著《與鮑
羅廷談話的回憶》一書中，對鮑羅廷的種種理念提出批判的文本紀
錄所添加（宋美齡，1977，頁 396-397）。由於對話與原文引述幾
乎完全一樣，也讓兩者產生互文現象，按宋美齡的《與鮑羅廷談話
的回憶》出版於 1976 年，當時曾全文刊登於臺灣主要報刊，而電
影《國父傳》中說這段話的背景則是 1924 年，中間落差了 52 年。

　　在聯俄容共的再現上，電影《孫中山》安排了兩個段落，一段
是 1921 年 12 月中旬，蘇聯國際共黨代表馬林前往廣西桂林會晤孫
中山，另一段則是 1922 年夏天中共黨員李大釗拜訪孫文的對話。
1921 年底孫文以大元帥的名義統率南方軍隊，準備自桂林出師北
伐吳佩孚，馬林與孫文這場在廣西的會面，一般被視為是孫文啟動
「聯俄容共」的開端。電影《孫中山》所安排的場景，主要是孫文
在機場接待馬林時，兩人在行進間的簡單對話，這中間有一段對話
如下：

馬：根據俄國革命經驗，組織一個能聯合各階層，尤其是能聯
　　合工農民眾的政黨，創辦軍校，建立一個革命武裝的核
　　心，這是革命成功最重要的條件。

孫：當然，我十分重視俄國的經驗。

有關 1922 年夏天李大釗拜訪孫文，檢視歷史文本，主要是中
共針對「共產黨員加入國民黨」所召開的西湖會議之後，李大釗曾
在他的《獄中自述》提及他曾赴上海與孫討論振興國民黨以振興中
國之問題，並暢談數小時（李吉奎，2016；何虎生，2014，頁 339-
340），電影《孫中山》中所安排的會面，應該就是李大釗在其著
作中所回憶的這一段，影片中所安排的對話如下：

李：先生不是很瞭解俄國嗎？列寧領導的革命，比辛亥革命晚
　　了六年，可是他們成功了，這實在是我們值得深思的問
　　題。我覺得新中國一定會取代貧窮落後的舊中國，我是很
　　樂觀的，未來屬於像您這樣的戰鬥者。

孫：可是革命歷程中太多曲折、失敗和逆轉，使我常常難以應
　　付啊！

李：然而，革命是歷史的火車啊！

孫：可我這火車又總出軌。

李：先生，請恕我直言，那是因為過去的路基和鐵軌選得不
　　好，真正基石應該是工農大眾。

在這場對話中，劇本安排李大釗建議孫文參考蘇聯列寧經驗之外，真正重要的是最後一句「真正基石應該是工農大眾」，同樣的，電影中馬林與孫文對話的第一段，就是組織一個「能聯合工農民眾的政黨」，這兩段對話彷彿站在共產黨的立場，直接評論孫文推動革命的挫敗，主要在於未能結合「工農大眾」。

「聯俄容共」是孫文晚年非常重要的政策，也是國民黨日後發生左右分裂的關鍵因素，而國民黨與共產黨針對這段歷史，也有完全歧異的評價與論述，對照兩部電影對這段史實的建構，也呈現了完全不同的再現策略，也都符合各自的意識型態立場。電影《國父傳》選擇的是 1923 年孫文與越飛的一系列會談後，尚未正式發表《聯合宣言》之前，在一場記者會中的詢答，電影中並未安排任何蘇聯特使與孫文會談，僅藉由「記者會」的敘事策略，將國民黨對這段史實以立場聲明的形式呈現出來。相對的《孫中山》所選擇的兩段史實分別是馬林、李大釗與孫文會面的對話切片，分別安排在陳炯明與孫決裂的前後，這兩場對話只選擇性強調一個論述，即「國民黨要克服挫敗，惟有結合工農大眾」，這也是共產黨在建構這段史實，所反覆強調的論述。

柒 結語

　　有關孫文年代史實的研究，隨著資料的考證與發掘，每隔一段時間都會有更新的孫文傳記出版，但針對孫文身後形象的塑造與建構，特別是影像再現的探討，學界投注的研究成果相對稀少，本章即是嘗試選擇 1986 年兩岸同步拍攝的孫文傳記電影進行比較研究，從時間的視角觀之，距離出品時日已經過去 30 多年，恰恰可以對比在兩岸尚處對立且隔離的年代中，是如何依各自的政治需要，對孫文的形象進行建構。可以說，不論是《國父傳》抑或是《孫中山》，都是循著某種理想化的設計，對孫文形象所進行的再加工，這種「加工」離不開背後的意識型態背景，正如白吉爾在《孫逸仙》一書中所指陳，國共兩黨都在依各自政治需要將孫文塑造成一個偉人：

　　　　操縱歷史以及支撐官方的意識型態，再通過意識型態支撐政治權威，這是一九四九之前的南京和延安，以及一九四九之後的北京和臺北慣用的策略。（白吉爾，2010，頁 425）。

本章透過對《國父傳》與《孫中山》兩部電影文本的解讀，大致有以下幾點結論：

　　首先，透過影像語言，兩部傳記電影建構了兩個形象風格完全不同的「孫文」。《國父傳》中的孫文完全依國民黨官方圖像中的設定，將孫文塑造成具備超凡人格的所有偉人特質，孫文不僅是個領導革命的領袖，也是傳播理念的導師，受到同志與民眾的尊崇。片中重複出現孫文被眾人簇擁，形同以教主姿態對眾人宣教的畫面；而《孫中山》中的孫文，則是符合共產黨對其「革命先行者」的形象設定，雖有鍥而不捨的革命熱情，卻在不斷的挫敗、出賣與悲離的打擊中，呈現著悲劇英雄形象。片中重複出現對著鏡頭靜默發呆、或是背對鏡頭孤獨遠行的畫面。

　　其次，在敘事再現的模式上，兩部電影敘說了兩個完全不同版本的故事，一個是革命成功的故事，一個是革命挫敗的故事。《國父傳》強調孫文藉由超凡的意志與信念推翻滿清與建立民國，並將尚未完成的任務傳承給蔣介石。而《孫中山》則是呈現孫文所領導的革命僅是一個過渡，面臨傳統封建勢力與資階級的結構局限，完全無法掙脫命定被背叛、被離散、被出賣，進而終致挫敗的結局。

　　再其次，針對「聯俄容共」史實的再現形式，兩部電影可以說完全依照國民黨與共產黨的意識型態立場，對其進行了選擇性的強調與重構。透過對史實與電影文本的互文分析，可以呈現兩部電影對「聯俄容共」的再現策略。《國父傳》透過記者會詢答的迂迴方式，將「聯俄容共」轉化成一種「共產主義不適合中國國情」的立

場聲明。而《孫中山》則是透過兩段對話的形式，將「聯俄容共」轉化成一種對國民黨應「結合工農階級」的方略建議。

可以說，透過電影文本的比較，不難發現在 1986 年的時空背景中，海峽兩岸是如何依意識型態需要，去建構其「偉人形象」，這個藉由電影語言予以加工、發明出來的「孫文」，塑造了兩個截然不同的孫文臉譜、兩組不同的孫文傳記故事，以及對孫文的兩套完全不同之定位模式。

在文本比對之後，也有需要再從意義生產的角度，將這兩部電影重置於 1986 年的脈絡語境中，還原這兩部同步拍攝電影所處的 1986 年，除了爭奪對孫文誕辰 120 週年的文化話語權之外，還反映兩岸在意識型態上的哪些變化？1986 年的臺灣時值政治變革的前夕，當時的禁止組黨的戒嚴令尚未解除，反對人士選在那一年的 9 月 28 日宣布組黨，而國民黨當局最終選擇了隱忍，並未加以取締（邱萬興，2016.10.7）。

次年國民黨即宣布解嚴。這種政治情勢的變革也帶動意識型態的鬆動，孫文思想做為官方意識型態的地位開始受到挑戰，隨後 1993 年大學必修的「國父思想」課程改為「憲法與立國精神」，1997 年取消必修，同樣的大學聯考的「三民主義」也在 1995 年廢考（簡立欣，2015）。換言之，電影《國父傳》的拍攝或許是臺灣在捍衛「孫文崇拜」話語權上的最後一搏了。

相對於「孫文崇拜」在臺灣的退潮。大陸卻在同一時間隨著改革開放的啟動，重新燃起對孫文乃至孫文思想的關注。特別是北京 1980 年代對外資與僑資的開放，以及對沿海城市的開發，都

經常被理解為是對孫文「實業計畫」的落實（白吉爾，2010，頁432）。隨著經濟改革的擴大，1986年中國在政治上出現較寬鬆的氛圍，鄧小平就在這一年的6月重提政治體制改革，認為應將之視為改革向前推進的標誌（楊繼繩，2010，頁247），在這種氛圍下，大陸各地的「孫學研究」亦開始擴大發展，按照任教中山大學的學者周興樑的說法，「孫學」在這個階段已經成為一種顯學，就在1986年11月為紀念孫中山誕辰120週年，包括孫中山研究學會、中山大學和辛亥革命史研究會等以《孫中山和他的時代》為主題召開一場國際學術討論會。

論題涉及孫文思想活動的很多議題，特別是其中針對辛亥革命運動的「資產階級民主革命性質」等重大的理論問題上都有了突破或深化（周興樑，2018）。而電影《孫中山》正是在這樣的氛圍中推出。

除了還原1986年前後脈絡語境下的意義生產外，這兩部孫文電影也呈現了兩組對孫文在近代中國敘事想像中定位的意義生產。1986年前後的國民黨縱然面臨內外的各種挑戰，但執政基礎尚稱穩定，官方並沒有放棄對中國未來想像的話語權，官方文書依舊高倡「三民主義統一中國」，「孫文崇拜」與蔣介石的傳承依舊是鞏固國民黨統治正當性的重要依據之一，電影《國父傳》完整且如實複製了國民黨這組意識型態的形貌。相對的，電影《孫中山》同樣反映了1980年代中國在邁向改革開放上重拾孫學的現實需要，特別是影片中安排共產黨員李大釗向孫文提議結合「工農群眾」，以及片尾孫文與年輕的毛澤東握手的畫面，成功完成了孫文與共產黨

在中國敘事上的傳承以及在意識型態上的嫁接。

　　這是兩部孫文傳記電影在純粹的話語權爭奪與輪替之外，另外值得注意的地方。

＊本論文已刊登於《傳播與社會學刊》，第 55 期（2021/01/01），頁 127-161。

第 **3** 章

ROLL | SCENE | DATE

DIRECTOR: 認同、黑道敘事與臺灣
政客形象：港產電影的
「臺灣政治」再現

壹

問題意識

　　在當代華語電影中，直接以臺灣政壇或政治人物為敘事主軸的電影，一直是個稀缺的文類。這中間臺產電影的作品更是幾乎趨近於零，若干涉及政治的題材，採取的多半是間接或隱諱的敘事手法。這個電影史上的留白，並沒有因為政治解嚴而有太大的變化。耐人尋味的是，鄰近香港反倒是在世紀交替的前後，先後出品了幾部涉及臺灣政治的電影，且無例外都是以黑道與政治關係做為敘事主軸，從而建構了一種相當特殊、以港人視角為主的「臺灣政治」電影。而香港的編劇與導演，究竟是如何透過光影語言，循港人的敘事觀點建構出他們所想像的「臺灣政治」，是個相當富研究旨趣的課題，然而檢視當代臺灣學界的再現研究，甚或是電影的再現研究，尚未曾處理過類似的主題。而本章即是基於此一旨趣，嘗試就此一主題進行先探性的研究。

　　本章所選擇研究的樣本是三部香港出品的電影。主要是從1997 年到 2008 年之間特別觸及臺灣政治題材的港片挑出，分別是 1997 年麥當雄執導的《黑金：情義之西西里》（以下簡稱《黑

金》），2000 年劉偉強執導的古惑仔系列電影之六《勝者為王》，以及 2008 年由劉國昌所執導的《彈‧道》。這三部港片都觸及了1995 至 2005 這十年間臺灣政治變遷的部分切片，也再現了香港影壇對臺灣政治的想像。其中《黑金》反映了臺灣首屆民選總統後李登輝時代的政治景觀，《勝者為王》則反映了臺灣首次政黨輪替後的政治氛圍，而《彈‧道》則是影射 2004 年的 319 槍擊案。這些主題從未出現在臺灣出品的任何電影中，卻再現於港產電影中。換言之，回顧跨世紀前後十年的臺灣政治變局，臺產電影選擇缺席，卻在這三部港片中留下了紀錄。

　　從製作端檢視，這三部電影都是道地的香港製作團隊，足以系統化的呈現香港影壇對臺灣政治的觀點及再現手法。三部電影的導演都出身正統香港電影產業，皆偏好處理歷史或寫實的主題。《黑金》的編導麥當雄曾先後執導《省港奇兵續集之兵分兩路》、《上海皇帝之歲月風雲》等；《勝者為王》的導演劉偉強從 1995年起即將香港的在地漫畫《古惑仔》改編成一系列的古惑仔電影，《勝者為王》是其中第六集。他的其它代表作品還有《風雲之雄霸天下》、《無間道系列》等。而《彈‧道》導演劉國昌曾執導過《五億探長雷洛傳》、《藍江傳之反黑組風雲》等（維基百科，2017.2.23；維基百科，2017.7.14；維基百科，2017.7.29；崔小盆，2010）。本章的主旨，並非將重點放在討論這幾部港片中敘述了哪些「臺灣政治」，或是與臺灣實存政治現況存有多少落差，而是藉由文化政治的觀點，檢視香港電影工作者如何建構、生產他們眼中的「臺灣政治」與「臺灣政治人物」。這些建構出來的角色，是否

也同步被賦予一組正面或負面的框架與論述？是否只選擇某些面向加以誇大處理？鑑於地理與歷史命運的阻隔與分途，臺灣與香港在二十世紀後半葉各自形成兩個非常特殊的華人政治與社會社群，臺灣維持了數十年的國民黨威權統治，而香港則是處在英國的殖民統治之下，港臺之間維持一種相當特殊的關係。二十世紀末葉臺港都出現了莫大的變化，臺灣邁入了民主轉型，不僅完成了首次總統民選，更經歷了政黨輪替；而香港則是回歸中國主權，由特首取代港督統治的變局。臺灣做為香港人眼中的「他者」，如何在電影中被「建構」或「發明」一個從港人觀點出發的臺灣政治，是本章最主要的學術旨趣。簡言之，本章的核心關懷，是香港電影文本中的「臺灣政治再現」，這其中所處理的再現議包括：臺灣政治意象的再現、臺灣與中港認同政治的再現、臺灣政治菁英形象的再現，以及黑道敘事框架下臺灣政治的論述再現等。

貳

文獻檢視——
臺灣政治的電影再現

　　政治電影（political films）做為電影研究的一支，由於經常直指當代的歷史事件，或是為某種政治實存現象提供特定轉喻（metonymy），因而經常是社會學、政治學乃至文化研究學者所探究的文本。以美國好萊塢歷年產製的政治電影為例，其題材遍及政治領袖、選舉過程、決策過程、權力博奕乃至媒體政治等，重要代表作品如《大國民》（*Citizen Kene*）、《大陰謀》（*All the President's Men*）、《候選人》（*The Candidate*）、《風起雲湧》（*Primary Colors*）、《驚爆十三天》（*Thirteen Days*）、《桃色風雲搖擺狗》（*Wag the Dog*）等。藉由這些經典的政治電影，學界也曾同步透過不同的角度，探討其所展示的意識型態內涵或有否影射現實等。這其中被學界納入的研究主題，包括如任教美國加州大學的 Phillip L. Gianos 於 1998 年所出版的《美國電影中的政治與政客》（*Politics and Politicians in American Film*），主要是依大蕭條、二戰、冷戰與越戰年代等不同時期電影中，所反映的美國政治

實況與政客形象（Gianos,1998）；也有循當代美國政治的特定議題加以探討的，如任教美國 Arkansas 大學的 M. Keith Booker 於 2007 年出版的《從票房到選票櫃：美國政治電影》(*From Box Office to Ballot Box: The American Political Film.*)，主要是依競選、政治過程、冷戰對抗、媒體政治、工運、越戰等主題，將歷年的美國政治電影區分為不同次類型加以討論（Booker, 2007）等。

這些在美國電影史中的相關類型電影與學術論述，在臺灣電影史中基本上不多。學術論述的不足，主要還是在於作品的稀少，概略檢視一下港臺歷年出品的電影中，可以直接歸類為政治電影的作品幾乎是沒有，或許更嚴格的說，戒嚴時期的臺灣電影，並沒有所謂的政治電影，但卻有不少政治宣傳電影（黃仁，1994）。1987 年臺灣政治解嚴，也在電影題材上打開了更多的空間，但縱使題材已經大幅鬆綁，直接觸及政治題材的電影依舊很少，即便有也都是採取迂迴或間接的手法，或僅僅只是做為時代背景。例如 1989 年侯孝賢執導的《悲情城市》中觸及二二八的歷史事件；1991 年楊德昌執導的《牯嶺街少年殺人事件》觸及白色恐怖的歷史背景；1991 年張智超所執導的《那根所有權》觸及解嚴後民眾自力救濟的抗爭；1994 年許仁圖編導的《我的一票選總統》則是處理個別資深國大代表遞補的故事；1996 年萬仁執導的《超級大國民》處理的是白色恐怖政治犯釋放後的議題，在這些有限的作品中，基本上還是以常民生活做為敘事主軸，「政治」通常是以隱性的背景方式呈現，再現的角色往往是以代表國家機關名義登場的警察、軍隊、情治人員為主，而且皆是以非具名的配角身分出現，這其中沒

有任何政治人物，也沒有直接處觸及任何實質政治議題。可以說，儘管 1990 年代的臺灣政治已陸續展開民主化，社會與媒體基本上已不存在所謂的敏感或禁忌議題，但同時期電影中所再現的政治景觀，依舊是間接而迂迴的（盧非易，1998；陳儒修，2013）。

由香港影壇製作出品，但題材卻圍繞著臺灣政治的電影，不可能不觸及「他者再現」的議題，亦就是差異的再現與認同的議題。在這裡臺灣、臺灣人、臺灣政客、臺灣政治等成為一種被書寫的景觀，一種被生產、被凝視、被符號化的客體。既然是「他者」，那麼從香港人的眼中，臺灣人乃至臺灣政治，究竟有哪些相對於港人的「差異」，被選擇出來放大檢視？這些「差異」又是怎樣被建構、被書寫，進一步鞏固香港本身的認同？三部港片中固然都觸及了臺灣實際政治發展中的某些面向，但形象建構與敘事結構卻可能令多數臺灣閱聽眾感到陌生與距離感，這正是要從幾部電影中檢視其對「差異」識別的地方。

在臺灣既有的學術文獻中，針對電影中跨越兩岸四地彼此再現議題的探討較為稀少。倒是部分境外華裔學者投入這個領域的研究，例如針對大陸出品電影中的臺灣形象再現，任教於美國紐約州立大學的紀一新在 2006 年曾分析 1949 年以後大陸地區所出品的三部有關臺灣的電影，分別是徐韜於 1957 年所執導的《海魂》，張藝謀與楊鳳良於 1988 年所執導的《代號美洲豹》，以及鄭洞天於 2003 年所執導的《臺灣往事》三部電影中，所再現的三個不同歷史時代，大陸對臺灣之自我／他者結構關係的想像（紀一新，2006）。此外北京師範大學藝術與傳媒學院唐宏峰 2012 年以電影

《團圓》為核心文本，探討大陸電影中的臺灣影像。針對包括《海魂》、《情天恨海》、《盧山戀》、《雲水謠》等刻畫臺灣的影片進行討論，作者透過對「情感結構」的分析，說明各部影片在不同時期傳達了對臺灣不同的主流意識型態（唐宏峰，2012）。至於對港產電影的研究，多數都是集中對大陸人形象的塑造。如任教香港中文大學的周子恩在 2001 年透過歷史與文化認同的觀點，梳理不同年代中港產電影如何塑造大陸人的形象。在周子恩看來，香港的經濟奇蹟，讓港人不自覺地產生了一種本土文化優越感，認定中國大陸和其它第三世界國家落後地區的情況無異，結果幾乎所有新來港人士皆被冠以「新移民」、「大陸仔」、「阿燦」等帶有歧視意味的外號，這種文化歧視亦反映在不同年代的電影中，如 1970 年代的《亞燦》，雖積極投入主流社會，但仍被視為外人並成為被取笑對象；1980 年代的《省港旗兵》系列電影中，大陸人以威脅社會安定的姿態出現，被視為極不受歡迎的破壞分子；1990 年代經歷過六四事件，在《表姐，妳好嘢》系列電影中，則多半是在醜化或戲謔大陸的公安或官僚形象（周子恩，2001）。另外香港浸會大學電影電視系副教授盧偉力曾在 2006 年對涉及大陸人角色的 120 部香港電影進行內容分析，發現以香港為主要場景的大陸人，由「文革」後到「九七」主要聚焦於偷渡客、新移民妓女、大圈仔、悍匪、公安、特警、表叔、表姐、表哥、老表等。他也發現在香港電影中的大陸人，跟在香港社會上的大陸人，有明顯的數量差異，電影中新移民的數目，遠比不上過境者或偷渡客（盧偉力，2006）。

在大陸學界研究成果上，也有很大部分是針對九七前後港片中大陸人的形象進行探討。具體代表如任教暨南大學的姜平在 2009 年以港片《賭聖》為例，探討其中對大陸人的土與大陸政治黑暗的嘲諷（姜平，2009）。另外任教廣東外語外貿大學的陳曉敏在 2010 年發表的〈香港電影中內地女性形象的變遷〉論文，探討早期香港電影中，內地女性經常被視為商品，靠出賣身體來維持生活，後來大陸與香港的經濟和文化來往更加密切，港人對內地人有了更加深刻的瞭解，對他們的看法也有了改變，香港電影對內地女性的描寫才展現了多樣化（陳曉敏，2010）。任教內蒙古大學的韋朋在 2014 年發表的〈香港電影中內地人形象〉，透過不同時期港產電影分析香港人對大陸內地的真實情感的演變，如源於意識型態對立和冷戰思維的仇恨和恐懼，自我優越感所體現的嘲諷與汙名化等，特別是對內地官員、員警、軍人等的刻板印象化與妖魔化等，反映部分香港人對大陸根深蒂固的歧視和反感（韋朋，2014）。港片在建構大陸人形象的同時，其實大陸電影也同步在建構香港人的形象。來自大陸天津師範大學的學者曹娟與張鵬在 2010 年所發表的論文中，梳理了 1949 年以來大陸內地電影中的香港形象，並對此進行文化解讀，討論在不同歷史語境中，大陸電影對香港形象的塑造，再現內地如何對香港進行文化想像，而香港作為一個文化符號，如何被改造並融入中國的宏大敘事中，.最後引出內地對香港的身分認定問題等（曹娟與張鵬，2010）。

從上述的相關研究文獻的檢視中，不難發現在兩岸三地電影中彼此再現上的最大研究缺口，就是港片對「臺灣再現」的檢視，幾

乎沒有任何的研究文獻，當然原因已如前述，以臺灣為題材的港片本來就相當稀少，但少數的幾部作品所建構的臺灣人形象與臺灣政治景觀，仍有很大的分析潛能。而本章所選擇分析的三部電影，至少具備了幾項可以被進一步分析與詮釋的特色：第一，三部電影登場的角色都有中央層級的政治人物；第二，三部電影都觸碰了跨世紀前後臺灣的政治議題：第三，這三部電影所再現的臺灣政治，都是主敘事結構的一部分。換言之，透過這三部電影的檢視，或許可以再現香港電影人對臺灣政治的建構與想像。

　　本章所採取的是偏向建構論的研究途徑，這個途徑並不嘗試檢視這三部港片是否準確複製了實然的臺灣政治，而是從三部電影中選取若干特定文本，就其空間場景、角色形象、口語對話、情節配置等所再現或生產的「臺灣政治」，進行批判式解讀，嘗試解讀其是循哪些知識、符號甚至欲望，編組或發明出他們所想像的「臺灣政治」。在這裡所動員的分析策略包括：借用拉康的鏡像理論，檢視三部港片中隱而未顯的「香港認同」；其次，借用符號學的視角，檢視三部港片中的角色塑造策略；再其次，透過批判論述分析學者 Fairclough 所提示的再脈絡化（recotextualisation）概念，檢視三部電影如何將實然的歷史事件與虛構的元素進行重組與拼貼；最後，則是藉由「黑道／政治」、「顯性／隱性」、「檯面／幕後」等序列二元對立的敘事學視角，檢視如何循「黑道」的主敘事情節，建構三部電影的特殊敘事結構。

臺灣做為鏡像
所再現的香港認同

　　從文化政治的角度看待臺港關係,存在著後殖民研究領域中頗值得開發的領域。從「中心/邊陲」的觀點看,香港、臺灣與中國大陸都是相對於西方的東方他者,這中間若是納入殖民經驗與地緣政治的脈絡後,幾個在知識生產上原本全被定位為同為東方他者之間的異質性就被放大了,這其間中港臺究竟是怎麼彼此觀看?中港之間由於涉及九七回歸,還涉及香港性與中國性的定義與認同爭議(朱耀偉,1998)。但港臺之間就沒有那麼簡單了,空間的阻隔與政治的疏遠,使得港臺在彼此觀看之際,相互間的異質性也被不經意的放大,特別是當「觀看/被觀看」的角色關係被置於港臺之間,臺灣又是作為一個被凝視的客體,雙方的歷史脈絡與地緣位置就可能發揮作用了。長期的英國殖民經驗與全球金融中心的地位,是否讓香港人在相對於大陸與臺灣時,自居為資本主義西方中心的位置,並以較優位的西方視角看待大陸與臺灣?在這裡臺灣半世紀日本殖民經驗與近半世紀國民黨的統治,是否在想像上恰好符合東

方他者的被觀看位置？再從族國關係看，1949 年以降半世紀的國共對峙，是否讓香港必須被迫擺盪在兩組中國認同之間？九七回歸之後，另一組以「中／港」為對應的「中心／邊陲」族國關係加入發揮作用，以大陸為正統的「中國性」因素開始介入干擾，香港是以中國的一部分身分看待臺灣？還是藉由臺灣做為鏡像他者的位置，來確立自己原生身分的認同？這一直是個相當富疑義性的課題，畢竟九七之後的港臺關係，特別是在文化上，更複雜的「中國性」、「香港性」與「臺灣性」之間的混搭、劃界、散居、誘惑、置換與對抗的關係，加上中港臺之間複雜的政治與地緣關係，當臺灣在影像中作為一個被香港人建構的客體，如何在細緻的符號與文本的組裝中將臺灣「他者化」，是存有相當理論旨趣的。然而這個課題在香港與臺灣的文化與知識論述中一直是隱諱的、幽微的，這當中緣由許是政治上的疏遠，也或許是在論述生產上沒有那麼迫切重要，但也因為是這層關係，使得「臺灣政治」在香港電影中所再現，有更大的討論價值。

　　如果電影中被再現的客體是臺灣，香港電影有否藉由臺灣做為他者來反映自身的認同？而隱藏在背景背後更主要的謎題，在於做為觀者的主體，香港人究竟如何藉由凝視臺灣來確認自身的位置？這中間當然涉及港臺之間複雜的政治關係，根據香港中文大學講座教授翁松燃在 1997 年所發表一篇〈兩岸三地的港臺關係政策及其互動〉論文中的分析，1956 年以後香港受制於大陸，港府明顯傾向大陸，臺灣政治人物入港困難，臺港關係急速凍結（翁松燃，1997，頁 63-64）；在這種結構制約下，香港輿論對臺灣亦不是很

友善，1981年臺灣中影拍攝的政策電影《皇天后土》，因涉及大陸文革情節，在香港上映一天即被禁，港英政府指控其觸及「對友邦有偏見」電檢審查制度，另一部臺灣電影《假如我是真的》也在同一理由下被禁映（蘇濤譯，2017，頁257）。當時的香港《信報》主筆林行止在評論此事件即指出「臺灣距香港既遠，且在國際政壇上已無影響力，即使她與不少香港居民和團體仍有密切關係，但面對現實，港府將臺灣的利益放在較次要的地位來考慮，是符合香港人利益的。」（林行止，1984，頁171-172）。至於香港社會在認同上，臺灣學者林泉忠在分析香港的國族認同時指出，在1997年以前，香港社會存在兩個「祖國」：中華民國與中華人民共和國。支持反共右派傾向者對中華民國效忠，親社會主義中國的左派則認同中華人民共和國。每逢十月不僅是國民黨昔日老兵聚集的調景嶺，香港很多地方還看得到青天白日滿地紅的旗海景觀。這樣的旗海景觀，「九七」後已成歷史記憶。回歸後的香港在政治正確的時空下，「祖國」認同走向單一化，青天白日滿地紅旗已很難堂堂正正長期懸掛了（林泉忠，2017）。

　　「身分問題」一直是港產電影值得關注的主題之一，特別是港片中若涉及外地來的「他者」，往往會透過對他者形象的建構，來突出香港做為想像共同體的文化身分認同。換言之，他者的形象設置，是以一種「鏡像」方式反映「我群」的存在。大陸學者左亞男在一篇探討九七前港片中身分問題的論文裡，認為透過香港電影如何定義自身與觀看其它文化的立場與視角，是理解香港電影尋找身分的一種方式（左亞男，2010，頁107-108）。香港文化評論家梁

秉鈞曾在一篇探討由香港製作的三部涉及兩岸題材電影的論文中，探討其如何界定香港的文化身分。這其中《霸王別姬》在香港小說家李碧華原著中，原本結局是安排主角流落香港，但大陸導演陳凱歌卻全數刪去，抹掉該片與香港空間的任何關聯；《棋王》原本是將北京的阿城與臺北的張系國兩本同名但不相干的小說合併改編成一部電影，這中間香港導演徐克刻意安排了香港人的角色作為兩個空間的一種連繫；至於在《阮玲玉》中，則是香港導演關錦鵬刻意以飾演阮玲玉的香港演員張曼玉，以 1990 年代的後設視角，去與 1930 年代的阮玲玉進行對話（梁秉鈞，1995，頁 359-370）。換言之，即便是完全不涉香港的題材，在香港導演的安排中，香港的文化身分還是明示或暗示被設定。

1980 年代中葉以後，以黑幫為主軸的英雄片開始盛行（蘇濤譯，2017，頁 281），「臺灣」開始在不少港產黑幫電影中間歇出現。由於 1984 年年底中英簽署了《中英聯合聲明》，香港於 1997 年回歸中國已成定局，臺灣逐漸失去與大陸競逐祖國認同的正當性，這階段的臺灣，與東亞其它城市一樣，成為相對香港的「異域」空間，乃至於相對於港人的「他者」。1986 年吳宇森導演的《英雄本色》（*A Better Tomorrow*）中，香港偽鈔集團首腦宋子豪（狄龍飾）赴臺灣與幫派人物交易時遭出賣被捕，他的同伙小馬哥（周潤發飾）赴臺灣尋仇，片中出現臺北西門町的街景，並在臺語歌曲〈免失志〉做為配樂下，在日式酒店中與臺灣黑幫進行槍戰。1988 年劉家榮導演的《龍之家族》（*Dragon Family*），描述香港黑道家族老大龍哥（柯俊雄飾）派殺手阿倫（譚詠麟飾）暗殺毒梟

後避難到臺灣，並在臺灣與其它兄弟共商復仇大計。同年由潘文杰執導的《江湖接班人》（*Hero of Tomorrow*），香港黑幫分子李森（苗僑偉飾）出獄復仇後潛逃到臺灣投靠黑幫分子李駒（何家駒飾），因幫派糾葛被迫重出江湖。1990 年由元奎、劉鎮偉聯合執導的《賭聖》（*All for the Winner*），片中身懷特異功能的大陸人左頌星（周星馳飾），代表臺灣賭王陳松（劉鎮偉飾）出席世界賭王大賽。同年由王晶執導的《至尊計狀元才》，則是美國賭場出身的華人賭徒（譚詠麟飾）與臺灣賭徒蔣山河（陳松勇飾）在澳門濠江賭場對決的故事。1991 年由曾志偉執導的《黑衣部隊之手足情深》（Come Fly the Dragon），描述臺灣幫會從事軍火走私，香港警方取得美國 FBI 的線報指這批軍火將流入香港，香港警方遂組建特種部隊消滅這個臺灣黑幫。1994 年王晶執導的《賭神2》（*God of Gamblers' Returns*），敘述賭神高進（周潤發飾）在大陸遭臺灣黑幫追殺，隨即偷渡到臺灣，片中不少場景選在臺灣臺南拍攝，包括偷渡到臺灣剛下船，就有操著臺語的小販意圖騙錢的畫面等。前述多部在 1985 至 1997 年之前涉及「臺灣」的港產電影，大致可歸納為幾項特色：一、全是涉及黑幫或賭博的類型片；二、「臺灣」做為相對於香港的異域，在空間上是香港黑幫分子的避難處所、威脅來源或是征服對象；三、與臺灣人打交道意味著被出賣或陷入未知的風險；四、做為與港人主角敵對的競爭者或是結盟的伙伴，登場的臺灣人最終不是被擊敗就是被消滅。

　　在《古惑仔》系列電影中共有三集提到臺灣，皆是提供主角試煉或是待征服的未知地域。主角陳浩南（鄭伊健飾）從洪興老大

接到的第一個任務就是去臺灣殺人，結果卻受到陷害。第二集則是
陳浩南的兄弟山雞（陳小春飾）逃到臺灣，投靠臺灣的三聯幫，最
終做到三聯幫毒蛇堂堂主。第六集山雞再被陷害誣指是殺害幫主
之子凶手，結果陳浩南從香港帶人過來與山雞合作，打垮了幫主之
子勢力（張希，2010，頁 181-182；刁新彧，2016）。這三段故事
中都是以港人陳浩南與山雞做為敘事主體，臺灣幫派則是成為被香
港幫派征服的客體。這其中第六集的《勝者為王》已是在 1997 年
香港主權移交後拍攝，而山雞作為臺灣三聯幫的堂主之一，又碰
上 2000 年的政黨輪替，已經面臨必須在港臺之間做認同選擇的意
識，他在《勝者為王》片中一個場景與三聯幫長老忠勇伯（陳松勇
飾）對話時表示：「我是香港仔，始終是外人！」，還進一步問
他：「怎麼樣才能成為一個道地臺灣人？」，忠勇伯塞了包檳榔給
他說：「學會吃檳榔後再來問我！」（對話節錄自影片中）。這段
涉及香港人「如何成為臺灣人」的對話，沒有提供答案，卻設定了
「先學吃檳榔」的前提，以「吃檳榔」的儀式做為象徵「臺灣性」
的隱喻。

　　當然 1997 年之後香港在「身分」上已經是中國的一部分，一
旦認同爭議在涉及兩岸三地又會有不同的展現，香港人必須更多的
選擇認同大陸。以《勝者為王》片中一個場景為例，頗能反映港人
在認同爭議上的觀點。片中的場景設定在日本的一家飯館，香港的
古惑仔們慶祝山雞的婚禮。來自臺灣三聯幫的小黑（柯受良飾）
提議為臺灣新當選的總統陳水扁乾一杯，現場有人問他：「關那
個阿扁什麼事？」小黑說：「怎麼不關他事？陳水扁 5 月 20 日就

職，就職前他就要講很多話，他一亂說話，大陸的飛彈就飛過來了！」，古惑仔之一的十三妹（吳君如飾）笑著說：「會不會飛到香港啊？」小黑說：「這就很難說，飛彈無眼，誰知會飛到哪裡！」一群人舉起了酒杯喊：「今朝有酒今朝醉！」然後小黑又用臺語唱起了〈世界第一等〉。鄰桌坐了幾個來自北京的大陸人不滿，其中一個說：「媽的臺灣人，不知道在唱什麼！」，另一個回答：「能唱什麼，就知道在搞臺獨！」接著這幾個大陸人主動上前挑釁，把酒潑到小黑臉上。接著兩幫人打了起來，香港古惑仔韓賓（尹揚明飾）上前勸架說：「大家都是中國人，不要打！」而大陸人則喊道：「我們才是中國人！你們是臺灣人，香港人！」，然後肢體衝突亂成一團，一旁有人問剛剛留學歸來，代表海外華人的雷復轟要不要幫忙？雷復轟說：「我們幫不了什麼」。另一桌觀戰的日本客人彼此問：「那些支那人在幹嘛？」，另一名答：「不知道，但挺精彩的！」。而山雞進來解圍的時候，對著大陸人喊了一句：「好看嗎！」，混亂才告結束（對話節錄自影片中）。

　　香港編劇藉由這場爭議，呈現一個兩岸三地在異地日本上演的「政治認同演義」。這中間以全稱主詞的指謂，巧妙的將臺灣人、香港人、大陸人、海外華人與日本人安排在同一個空間場景上表態。站在港人發言位置的古惑仔恰好反映港人在這個敏感議題上的立場，即香港不願意在兩岸衝突中受到波及；在認同爭議上，香港人選擇居間調停的立場，「大家都是中國人」正是一種政治正確的表態，包括待在臺灣的港人山雞對著大陸人喊了一句：「好看嗎！」，暗示「同為中國人」在外人面前鬧事的難堪，也曲線表達

了香港人對這個議題態度，反倒是大陸人在這裡被安排表達排他性的論述：「我們才是中國人！你們是臺灣人，香港人！」，鄰桌的日本人說出：「那些支那人」，則是刻意不分辨臺港中的差異。這中間做為在現場唯一代表臺灣人的小黑，被怎麼安排發聲最值得關注，首先，小黑是整起爭議中挑起事端的人，是他倡議為陳水扁的當選乾杯，乾杯的理由並不是臺灣實現首次政黨輪替，而是明示陳水扁若是亂說話，中共會放飛彈過來，甚至暗示連香港都會受到波及；其次，席間由他帶起合唱的臺語歌〈世界第一等〉，恰好就是電影《黑金》中由劉德華主唱的主題曲，形成兩部港片微妙的互文性，這首歌也被安排是導致鄰桌大陸人不快的肇因；第三，在爭端被挑起後，小黑就被淹沒在群眾中，再無發出任何聲音。這原本是臺灣認同論述中最受爭議的議題，卻在這個直接觸及此一課題的場景中，大陸人與香港人都表了態，最該發聲的臺灣人卻失語了，沒被安排表達任何立場（王老板，2007）。

做為影射 2004 年 319 槍擊案的《彈‧道》，在空間上全都發生在臺灣，原本無涉香港，但片中卻安排擔任槍擊的凶手陳二同（廖啟智飾）在槍擊事後逃到香港投靠女兒，警方（張孝全飾）也一路追蹤而至，並與在槍擊案中擔任暗樁的越南殺手添金水（林家棟飾）在香港大坑火龍展開槍戰。在真實事件中，被指控在 319 涉案的陳義雄並沒有在香港餐廳打工的女兒，也並未偷渡到香港躲避，更沒有臺灣刑警與越南殺手在香港槍擊的情節，這段將空間突然轉移到香港的情節，完全刪去亦不會破壞整體敘事結構，但卻被香港編導刻意外加安排在劇本中。同樣的《黑金》整個敘事背景之

設定也完全無涉香港，但片中主角周朝先（梁家輝飾）經歷過「二清」被送往綠島管訓後，在劇本安排中是先流亡香港，並在立委大選前夕返回臺灣，片中雖未出現香港的場景，卻被交待是周朝先早先的躲藏之地。按現實上港臺之間雖無引渡條例，但臺灣黑道分子基於地緣、血緣、語言與人脈等因素，選擇逃亡或偷渡的地點多半是到大陸，鮮少選擇香港，但這兩部電影不約而同的加進了香港原素，並將香港設定為主角人物在臺灣出事後的避禍之地。這種處理手法很類似梁秉鈞在探討香港電影中身分問題上的發現，即使是香港的空間始終是缺席的，但香港依舊是一種「連繫」（梁秉鈞，1995，頁363-365）。對香港編導而言，臺灣政治的變局，包括李登輝領導的國民黨，乃至2000年政黨輪替後登場的民進黨，都是新生事物，與過往國共對抗年代中所熟悉的框架大相逕庭，因而對過往年代的眷戀與新時代變化的不安，仍間歇的再現影片情節中。《黑金》直接針對1990年代國民黨黑金政治的批判，片中香港編劇透過劉德華所飾演的調查局機動組組長方國輝，說出了以下一段話：「我愛這塊土地，我不能看著它被那些亂七八糟的人弄得烏煙瘴氣。當年，他們把大陸搞垮了，我們還可以退到臺灣。但是如果今天他們把臺灣也搞垮了，我們還可以退到哪裡去？再退一步就是大海了。」這中間第一人稱的「我」及「我們」指的是誰？第三人稱的「他們」及「那些亂七八糟的人」指的又是誰？文本中的「我們」，明指是「當年」「退到臺灣」的，那麼指的應就是1949年遷到臺灣的國民黨，只不過這個做為「當年搞垮大陸」及「今天也搞垮臺灣」的「國民黨」，指的是1949年以前國府時期的國民黨，

以及 1990 年代民主轉型之後,李登輝所領導的國民黨,這其中不言而喻電影所選擇認同的是民主轉型前兩蔣時代的國民黨。至於政黨輪替後的民進黨,對香港人而言很顯然是陌生的他者,《勝者為王》中臺灣三聯幫的幫主山雞在 2000 年大選後回到香港,回答友人詢問時答到:「三聯幫當然擁護國民黨,沒想到,輸得那麼慘!」,顯示對曾經熟悉「國府臺灣」框架瞬間改變的不適;《彈·道》的片尾剪輯了 2006 年紅衫軍倒扁行動的紀錄畫面,並以主角幕後旁白的方式道出:「儘管世界與人生都壞透了,但有件是好的,那就是希望,像眼前的人海一樣,重現了希望!」,這段獨白直接明示了「好/壞」的價值歸屬,以「世界與人生」加以隱喻的執政現狀被形容是「壞透了」,「眼前的人們」(紅衫軍)則是被象徵是「希望」,這些瞬間即過的話語,間接透露了香港編導對臺灣政治現狀的評價取向。

斷裂的能指——
選角策略與臺灣政客形象

　　如果以 1997 年做為一個分界線，1997 年以前出品的港片，儘管臺灣政治已經出現很大的變化，但幾部電影所再現的臺灣政治人物，依舊不脫 1949 年前後對國民黨（或國府）的刻板框架，再現的臺灣政治也基本上是國共對抗的論述，對臺灣政局在 1980 年代已經出現的結構變化並沒有觸及。其中代表的例子如 1992 年張庭堅執導的《表姐，妳好嘢 3》中由陳松勇飾演的臺灣官員蔣大勇、1993 年導演潘文傑《四九風雲之亂世英雄傳》中的上海青幫頭子范庭蓀；1994 年由王晶執導的《賭神 2》中港星羅家英飾演的在大陸臥底十八年的臺灣情治人員達文西等。這些有限的事例中，臺灣多半被簡化成與國民黨等同，也大半是以個別軍人、情治人員、黑幫人物或官員身分出現，在敘事上也大半都是在香港的場景中做為與共產黨的對照體呈現，政治論述模式也多半採取冷戰時期的國共對抗形式，人物再現多半是刻板印象式，甚至是丑角式的，這中間除了陳松勇之外，所有臺灣人都是由港星擔綱。而本章所取材的於

1997 年後出品的三部港片，在空間上已全部轉換到臺灣，由那些演員來演繹臺灣政治人物，還是有一定意義的。

　　純從演員端檢視，本章三部電影的主角，無例外皆是由港星擔綱，臺灣在地演員則是擔任配角。《黑金》的主角是港星劉德華與梁家輝，在片中戲分頗吃重的飾演周朝先妻子的孫佳君亦是港星，其它擔任第二線配角的有吳辰君、金士傑、李立群、趙文瑄、鈕承澤、郭靜純與羅斌等皆為臺灣演員；《勝者為王》的主角是港星鄭伊健、陳小春、萬梓良、吳君如等，擔任配角的臺灣演員則有陳松勇、金士傑、楊雄與屈中恆等；《彈‧道》的主角是港星任達華、廖啟智與林家棟，臺灣演員則有張孝全、胡婷婷、柯俊雄與張國柱等，以絕對的數量論臺籍演員所占比例較高，但以擔任主角及戲分論則是港星占優勢，三部電影中只有《彈‧道》中的臺籍演員張孝全的戲分較重。而這三部電影中只有《勝者為王》裡的港星是以純粹港人的身分現身，《黑金》與《彈‧道》則是完整的臺灣在地故事，但皆是由港星擔綱飾演臺灣人，換言之，三部電影中做為敘事中心並提供觀眾認同的主角，主要都是由港星來主導演繹的。

　　在這中間糾纏了一種「臺灣性」的爭議，即在處理臺灣題材的電影中，演員做為一種符號能指，是否必須呈現其「臺灣性」？第一，再現臺灣政客，是否宜以臺灣出身的在地演員擔綱，或是更狹義的說，是否應以臺灣在地操閩客語為主的本土演員擔任？第二，再現臺灣政客，是否在影片中該使用臺灣在地所熟悉的語言？這裡暗示了一種文化想像的純粹性，即是否只有臺灣本地出身的演員，操著在地口音才能演繹臺灣政客？如果演員做為一個提供觀眾識別

與想像的能指（符號具），則演員的出身背景、口音腔調、在過往電影中所曾扮演過的角色形象等，都能提供觀者做為識別與想像的依據，特別是涉及在地題材背景的電影，在地觀眾通常能清楚識別符號能指與所指之間的連結。以香港與中國合拍，由香港導演周顯揚在 2014 年以廣東人最熟悉的黃飛鴻為題材所拍的《英雄有夢》為例，由於是由臺灣演員彭于晏飾演年輕的黃飛鴻，在香港《豆評論網》就曾出現這樣的評論：

> 《英雄有夢》的去本土化首當其衝就是全片國語對白，無論香港還是廣東地區均不提供粵語配音版，只有國語一個版本。這一去本土化首先就顛覆了省港觀眾的常識，也令省港觀眾感到反感。身為廣東南海人的黃飛鴻竟然講國語，而且還帶點臺灣腔的國語，19 世紀末的廣州城滿大街都是講標準的國語更是荒謬（豆評論，2014.12.11）。

如果香港的評論者對涉及香港題材的電影用什麼口音、由誰來演黃飛鴻這麼在乎，那麼是由哪些演員來演繹 1990 年代登場的臺灣政治人物，當然有其意義。經歷過 1970 年代國民黨所推動的本土化政策，以及 1980 年代的民主化轉型，在 1990 年代登場的臺灣政治人物，大致上已能反映臺灣族群的分布，這中間福佬或客籍出身的政治人物已經占政壇絕大多數（尤其是民進黨），本章所選的三部電影，反映的正是這個年代。《黑金》所刻畫的是本土國民黨或無黨籍的政治人物，《勝者為王》與《彈‧道》所再現則是政黨

輪替後的民進黨籍的政治人物，這類型政治人物以操福佬口音背景者占絕大多數，臺灣並不缺乏這類型演員，但本章所選擇的三部電影中，在選角策略上卻呈現某種一致性，首先，影片居關鍵位置的角色多半由港星擔任；其次，中央級政治人物多半由臺灣操普通話演員擔綱；再其次，黑道幫派的角色則多半由臺灣本土演員擔綱。

以《勝者為王》為例，洪興幫本來就是香港銅鑼灣幫派，全部延用前幾集的港星擔綱沒有爭議，但三聯幫是道地的臺灣幫派，亦安排了不少港星擔綱。片中除了代理幫主阿勇伯（陳松勇飾）、幫主助手金爺（金士傑飾）、黑豹堂堂主柯志華（柯受良飾）與老幫主雷公之子雷復轟（何潤東飾）是臺灣演員擔任外，其它如雷復轟美國同學兼得力助手 Michael（謝天華飾）等都是由港星擔任。在片中唯一以政治人物身分出現的是演員王玨所飾演的政府官員，王玨祖籍大陸東北，是相當資深的臺灣普通話演員，先後在不少以古裝或民初為背景的電影擔綱演出，口音是標準大陸北方腔調，而且在參與《勝者為王》演出時已高齡八十多歲，就算擔任政府官員最多也只能擔任資政，但在片中卻是做為政黨輪替後代表民進黨出席黑道幫派集會唯一的官方政治人物（維基百科，2017.5.9）。

再以《黑金》為例，扮演片中由黑道漂白的本土政客周朝先，主要是由港星梁家輝擔綱，而且是由他本人親自配音，因而也就有網路評論挑出了這一點：

其中有一點突兀的就是既然是臺灣人就要有臺灣口音，包括梁家輝所飾演的「周朝先」也是一樣，臺灣人有廣東口音是

一件很不適合的事情，這可能有一點雞蛋裡挑骨頭了。聽到一個臺灣黑道操著廣東口音罵「趄羚羊！」這一種感覺真的很怪（任孤行，2011）。

《彈‧道》或許是政治人物登場最多的電影，這中間最核心的幾個角色，包括影射總統陳水扁的吳立雄（沈孟生飾）、影射呂秀蓮的副總統夏小荷（方季惟飾）、以及影射國家安全祕書長邱義仁的方正北（張國柱飾）皆是普通話演員擔綱。這中間劇組找來飾演陳水扁的沈孟生，係電視演員出身，早年都是在以普通話為主的古裝或民初戲劇中擔綱，並未演出過任何本土戲劇，卻在片中以臺灣腔的國語演繹臺南官田農家子弟出身的陳水扁。影片上映不久網路一則來自香港對《彈‧道》的評論，即直接點出了這一點：「在本片飾演阿扁的金鐘影帝沈孟生，顯然相當令人困惑（他這種演法即使拿到《全民大悶鍋》都未必演得過唐從聖），結果他單薄的表象模仿（加上顏家樂模仿阿珍），讓《彈‧道》徹底破了功。」（Ryan，2008）。做為一個對照組，臺灣的三立臺灣臺曾在 2000 年以陳水扁年輕的真實故事為藍本，製播一檔《阿扁與阿貞》的八點檔連續劇，題材主要取自當時甫上任不久的陳水扁及其夫人吳淑珍的結識過程，全劇皆以閩南語發音，而當時劇組找來有「本土一哥」稱號的演員陳昭榮飾演陳水扁，這檔連續劇推出後曾在當時獲得有線電視八點檔的收視率冠軍（維基百科，2017.6.6）。而《彈‧道》在臺北上映兩週的票房亦只有 50 萬（臺奸新聞，2009）。

伍

拼貼與再脈絡化——
當代臺灣政治的再現

　　本章所取材的三部電影，既然敘說的是發生在 1997 年之後的臺灣政治故事，從實然政治史的脈絡中擷取那些切片做為敘事主軸，當然有其意義。這三部電影都具體指涉了特定的時空。《黑金》一開始就出現了大陸協會副會長唐樹備首次訪臺的電視畫面，清楚設定其時空背景就是在 1993 年 12 月左右開始起算，加上不時出現的李登輝照片，顯示其時間點差不多就落在 1990 年代的臺灣；《勝者為王》電影剛開始沒多久，就在香港街道主角駕駛的汽車廣播中，播出大陸中央對陳水扁當選總統的回應聲明，清楚將時空背景設定在 2000 年的臺灣。

　　首次政黨輪替之後；《彈・道》則是間接影射發生在 2004 年 319 槍擊事件。儘管三部電影都設定了清楚的時空脈絡，但所有事件當事人都是虛構，亦即這三部電影都程度不等的將歷史事件文本與虛構文本進行再重組與拼貼。為了檢視這三部電影如何配置、重組真實與虛構，在此借用「再脈絡化」（recontextualisation）的

概念加以檢視。在這裡所謂的「再脈絡化」，指的是「將文本、符號或意義從原始脈絡摘取出來，再置入另一個脈絡中，因為文本與符號依賴原本脈絡，再脈絡化意味意義亦隨之而改變。」（Bernstein, 1990, 1996），倡議批判論述分析的學者 Fairclough 曾將再脈絡化的原則簡化成在場（presence）、抽象（abstraction）、安置（arrangement）與添加（additions）四個原理。

所謂在場原理指的是一序列事件鏈結中特定文本或符號現身或缺席的狀況；抽象原則指的是透過符號直接指涉還是間接加以指涉；安置原則指的是對各個事件的排序，添加原則是指額外添加或刪減的成分（Fairclough, 2003, p.127）。亦即香港的編導究竟揀選了臺灣政治實存中的哪些片段做為文本，置入其所建構的電影敘事中，哪些符號文本被安排現身，哪些被安排缺席，這些被安排現身的文本，又是以何種直接或間接指涉的形式進行拼貼與重組，這種安置中又做了哪些額外添加等，換言之，藉由再脈絡化的檢視，可以看出這三部香港電影究竟是如何藉由拼貼，再現世紀交替之間的臺灣政治。

《黑金》揀選了 1990 年代前半期在臺灣實際發生過的幾樁重大事件，重新進行再脈絡化的拼貼與串聯。這些事件包括 1994 年前屏東縣議長鄭太吉槍殺商人鍾源峰事件，1995 年臺北大豐無線與全民計程車暴動事件，1995 年 12 月的立委選舉，1996 年的「宋七力」事件，1996 年「治平專案」掃黑，以及 1990 年代前期陸續被媒體揭發的數個「白道綁標」乃至「黑道圍標」的工程弊案等。

在電影敘事上則是塑造一名有意漂白為政治人物的臺灣黑幫老

大做為敘事主軸，再藉由間接指涉的抽象與重新組合的排序原則，將這些曾在臺灣 1990 年代前半葉具體發生過的事件，再脈絡化成一組全新的敘事結構，例如片中的男主角周朝先曾是被治平掃黑的對象，他透過賄賂爭取執政黨提名他參選立委，他也主導圍標政府公共建設甚至不惜謀殺其它投標的商人，並幕後策動計程車暴動事件，至於影射宋七力的宋妙天大師，在片中成為協助政客媒介色情與善後的外圍掮客（任孤行，2011）。《黑金》在進行再脈絡化的同時，也完全省略了同步發生的若干重要歷史事件，包括 1991 年、1992 年與 1994 年先後進行的修憲工程、1993 年新黨成立、1994 年的臺灣省省長與北高兩市市長選舉、以及 1996 年的臺灣首屆總統直選等，這些關鍵的民主轉型議程，在《黑金》中全部缺席，片中所再現的立委選舉，則是明顯的「添加」。例如由行政部門主管出面協調選舉提名而非黨務主管，再例如在臺北東區提名具黑道背景人士參選，這些由「添加」的再脈絡化，所再現的臺灣政治，是充斥著幫派、勾結、交易、分贓與犯罪的景觀，究其實是與臺灣歷史實存經驗背離的。

《彈·道》儘管從不諱言其就是在影射 319 槍擊案，但顯然又無意直接挑明其就是反映 319 槍擊案的事實內幕，於是在電影中刻意將所有可能指涉事實的部分全部予以抽象虛構化，影片中沒有任何一個事件的當事人，所有具指涉作用的符號能指皆為間接指涉，如影片中沒有標明具體時間，也躲閃了所有能夠指涉任何實存的人事物，參與總統競選的兩組人馬是吳正雄 vs 田正，並不是陳水扁 vs 連戰，年代背景與政黨識別等亦被模糊化（片中顯示的是黃營

對抗紫營，不是綠營對抗藍營，法務部被改稱為檢察院，刑事局改成刑偵局，連國民黨與民進黨的名稱，黨徽或旗幟等都沒出現），甚至在提及臺北街道名稱時也全被置換。但片中還是保留了部分直接指涉的符號文本，例如影片中所再現的臺北競選空間街景、總統候選人在街頭遊行造勢遭槍擊的場景，凱達格蘭大道總統府的建築，以及片尾紅衫軍上街頭抗議的新聞畫面等，很容易讓臺灣觀眾識別其就是在呈現 319 事件前後的場景。

這種藉由「在場」原則的再脈絡化操作，讓《彈‧道》塑造了一種特殊的「缺席的在場」現象，即影片中所有符號能指都涉及意義的延遲，卻同時又製造出一種幻覺，暗示意義是在場的，而符號的在場其實代表意義自身的缺席，卻將意義於缺席中再現出來（Dermot，蔡錚雲譯，2005，頁 595）。簡單的說，電影《彈‧道》明示它與 319 槍擊案無關，但觀者卻都知道它再現的就是 319 槍擊案。

《彈‧道》會選擇間接指涉、刻意迂迴，在於它在敘事情節上大量的額外添加。發生在 2004 年的 319 槍擊案雖已結案，但真相究竟為何至今仍沒有定論。儘管官方曾成立「319 槍擊事件特別調查委員會」，立法院亦曾組成特別調查委員會，但幕後真相究竟為何，至今仍是謎題，不同政治黨派迄今仍維持各執一詞的局面。事件本身從暗殺動機、凶手身分、槍擊對象、凶手人數、射擊地點、汽車、槍枝、子彈、彈道、醫院急救等都還存有很大的討論空間，並沒有最後定論（吳偉林，2009.3.15；維基百科，2017.5.11）。在政治效應上，朝野政黨也各有截然不同的詮釋，一方認為只是單純

對現狀不滿的人士所為，另一方則認定是官方自導自演，甚至在公共論述中，也依舊有不少觀點評析是否有幕後操縱的可能性（尹章華，2005；朱浤源，2004；彭懷恩，2004），這使得 319 槍擊案縱然已結案，在臺灣的大眾文化論述中，一直帶有濃厚陰謀論的色彩。

《彈·道》則運用添加的再脈絡化操作，為這些謎題提供了特定角度的詮釋，它添加了黑道幫派。片中敘述槍擊案主要是尋求連任的現任總統親信在幕後主導，藉由黑道執行槍殺總統副手，企圖製造悲情扭轉局勢。

黑道老大雖找來槍手，卻私下改造子彈降低殺傷力，並找來一個生意失敗的小商人充當替死鬼。藉由這場自導自演的苦肉計在投票中反敗為勝，擔任代罪羔羊的商人被警方鎖定是犯案凶犯，為免陰謀暴露，總統親信命令警方立即結案，同時指示黑道大老將所有涉案關係人滅口，又將偷渡到日本的黑道父子滅口，他自己也在一樁車禍意外中被滅口（維基百科，2017.5.13），這一系列添加的「黑道」情節，並未見於任何官方報告中。可以說，電影《彈·道》藉由在場、抽象與添加的再脈絡化手法，將所有涉及此一歷史事件的留白與謎題提供了答案，包括完整交待誰在幕後安排、誰在負責執行等，這種敘事取向顯然直接認定此一事件係自導自演，也或許就是為了避免引發政治敏感聯想，在編劇的布局中，還是刻意在電影的末尾，再運用「添加」的手法將所有參與策畫槍擊當事人，包括總統親信、高階警官、幫派首腦等所有涉案的當事人，全在片尾加以滅口，形成一個全然死無對證的結局（維基百科，2017.5.13；

Wang, 2009）。

　　至於《勝者為王》除了設定政黨輪替的時代背景外，主敘事還是以跨國幫派內外的權力鬥爭與博奕為主，與臺灣實存關係不明顯，但國民黨、民進黨、陳水扁與兩岸關係等臺灣習見識別的政治符號，則間歇出現在片中的言談對話中。這中間透過「添加」的再現手法，虛構了一個政治高層有意收編黑道的幕後交易，但這場交易在影片中實質上是缺席的，僅在對話中間接表述。

　　影片最後採取蒙太奇技法，刻意剪輯陳水扁總統宣誓就職的新聞錄影畫面，與三聯幫首領交接和宣誓的畫面相互交錯拼貼呈現，背景一樣都是國父國旗的畫面，形成了彼此互為脈絡，政壇與黑道同步權力轉移的效果。

　　藉由再脈絡化的重構與拼貼，三部港片再現了 1990 年代中葉到新世紀初，大約十年間的臺灣政治風貌，這中間最關鍵的就是影片中也再現了臺灣的民主選舉，包括立法院與總統的定期改選。這可以說是驅動臺灣民主開放最關鍵的機制，而香港立法局則是到 1995 年才全部透過直接選舉，行政長官的特首則是迄今還不能普選，因而港片究竟如何再現「臺灣選舉」當然值得關注。這中間《黑金》再現了臺灣 1995 年的立委選舉，《彈‧道》則是再現了 2004 年的總統大選。

　　這兩部電影都以添加的手法，呈現了他們對臺灣選舉的想像。在《黑金》有個片段呈現了政黨提名的密室操作。負責操作國民黨立委提名的不是政黨組織部門的主管，而是由未具名的一名行政部門的侯姓部長（李立群飾）在密室進行協調，這名部長在與兩名爭

取參選的黑道老大有以下的對話：

> 侯部長：宗樹啊，你說說看，爲什麼這次黨會提名你去選立法
> 　　　　委員？
> 丁宗樹：因爲我愛臺灣，我忠心黨，我愛黨，我忠心主席，忠
> 　　　　心您，我愛您啊！
> 侯部長：那朝先，爲什麼要提名你呢？
> 周朝先：你提名我，我會贏。提名他，他會輸！
> 侯部長：你說得對，你的看法與老板一致！其實我們大家也偏
> 　　　　向提名你！
> 　　　　宗樹啊，你這次搓圓仔湯花了多少錢？
> 丁宗樹：大概一千五百萬。
> 侯部長：那朝先，弄兩千萬三天內給宗樹送去，然後弄一筆給
> 　　　　上面，詳細數字過幾天我再告訴你！

（對話節錄自影片中）

在這段以「金錢換取提名」的赤裸對話中，侯部長被劇本安排是幕後高層權力的代理，他口中的「老板」，並未指明到底是誰，也從頭到尾都未在影片中現身。但在空間場景安排中，侯部長辦公室掛著李登輝的照片，周朝先的家中也放著他與李登輝的合照。最關鍵的是，這段對話所建構的臺灣選舉意象是，一名曾被管訓的黑道人物，可以藉由金錢賄賂執政黨高層，不經初選程序，就能換取在臺北首善的東區提名參選立委。

在電影《彈‧道》中有個場景則是再現了總統大選的幕後操作，片中呈現了投票日前夕，在總統府內由總統主持召開的一場策略會議對話：

幕　　僚：華府和東京方面，對於我們在這次選舉的情勢十分疑慮，各友邦也多有猜測。

祕書長：老大，現在情形是這樣，我們已經透過各種管道，多次發出大陸軍方調動軍隊和導彈，企圖影響我方選情的新聞，但不過警示效果都不太好。

總　　統：因為你說得不夠，不要因為查無實據就氣短，要理所當然、理直氣壯！

這場會議結束後，只有祕書長與資政方正北（張國柱飾）留下繼續討論，呈現了以下的對話：

方正北：只要有好的演員，你我的劇本是可以拿金馬獎的。

祕書長：就讓他贏 364 天，我們只要贏一天！

方正北：也許只需要幾十秒，我們就……

在上述這段對話中再結合街頭耳語、地下電臺的畫面，臺灣的總統大選被描繪成是一場有計畫的欺瞞選民的策略操作，搭配《黑金》所再現的政黨提名畫面，共同建構了一幅民主選舉在臺灣實踐的意象，這中間不僅從刻意添加的黑道框架出發，所呈現的意象盡

皆是資源分贓、密室交易、貪汙腐化、權謀詭詐、黑白勾結與犬儒嘲諷等負面的政治景觀。

　　本來這十年間可謂是臺灣民主轉型最關鍵的階段，包括憲政建制、國會改革、選舉動員、政黨輪替、社會運動等議程，都發生在這十年當中，但在三部港片中所再現的這十年的臺灣政治景像，上述正面的政治議程都被淡化甚至被刪除了。

陸

黑道／政治的論述再現——
黑金政治與夜壺政治

　　由於本章所取材的三部涉及臺灣政治的電影，都選擇了「黑道」做為主敘事框架，但黑道畢竟立足於法治領域之外，它與公權力之間在本質上是對立的，不可能公開互動，在檯面上，政治必須宣示與黑道勢不兩立，但在檯面下，黑道會竭盡所能的依附政治，政治也會利用黑道為工具，形成一種既聯合又鬥爭的二律背反現象，因而這種互動關係勢必得隱到幕後，形成一種以祕密交易為主的「密室政治」(closet politics)，所建構的政治人物多半是以非正式的形式登場，這亦是政治電影最常出現的敘事類型之一。而本研究的三部電影中，或多或少都運用了政治力量隱身幕後操縱黑道的敘事模式，選擇與政客合作的黑道人物，最終都以不同的形式被出賣，也相當程度上呈現了港人對臺灣政治的想像。而本章的三部電影無例外都存有一個無所不在，但是在檯面上都永遠缺席的老大哥，躲在幕後操縱一切。而在影片中則是藉由黑道人物的對話，再現了港片編導對臺灣這種「黑道／政治」特殊關係的評價論述，包

括臺灣政治是怎麼與黑道勾串在一起，黑道怎麼藉賄賂依附政治，政治又怎麼藉權力操縱、收編黑道。

《勝者為王》是以臺灣首次政黨輪替後做為敘事背景，片中有兩段涉及黑道應否接受政府收編的對話。其中一段是幫派大老聚會，討論如何因應政黨輪替變局的對話，其中黑龍會的龍大（王道飾）說了這段話：「其實誰當總統，執政黨是誰，還不是『金』字掛帥，財能通神，財能通黨，財能通扁嘛！從前咱們怎麼跟國民黨玩，現在換民進黨，不也是一樣嘛！」另一名黑幫老大立即接話道：「可是，阿扁明示他要結束黑金政治！」（對話節綠自影片中）。緊接著黑道大老蒼鷹（林照雄飾）隱然以新政府傳話人的身分，嘗試說服對許多幫派老大接受政府招安。蒼鷹說法是：

這個新政府上臺，第一要做的，就是要搞好兩岸關係，而第二是搞好黑幫，尤其是後者，他就是要利用我們安撫人心。我估計他們是要我們合作，受他們監控，然後大家繼續賺錢做生意，總之一句，就是照著遊戲規則來玩，世界在變，潮流也在變，所以我希望大家儘量順著潮流走！（對話節錄自影片中）

這個新政府有意要收編黑道的擬議，在電影中所謂的「政府」從頭到尾都隱身幕後，並未實際出現。而影片最後的畫面則是刻意將陳水扁520就職典禮的畫面，與三聯幫雷復轟就任新幫主的畫面交錯剪輯，並透過三聯幫大老金爺（金士傑飾）的告白，道出了這

椿幕後交易的內容，即雷復轟當上新幫主之後，會歸順新政府，條件是「政府幫他消滅所有幫派，讓他獨霸江湖」，這個祕密交易在事跡曝光後，在現場擔任政府代表的官員（王珏飾）突然起身表示：「我是代表政府與雷復轟談判的官員，對不起，雷先生，你的要求太過分了，我跟總統先生和內閣官員商量過，我們沒有辦法接受你的要求！」隨後雷復轟遭逮捕，對著這位官員吼道：「你耍我！」換來這位官員回應：「我們新政府是有決心要消滅黑金政治的。」這幾段對話一方面明示政府要打擊黑金，一方面卻又間接迂迴的暗示，密室的政治交易是可能存在的。做為一場真相難明的暗殺事件，所有涉及 319 槍擊案的調查，都未提及有黑道幫派介入的痕跡，幾本探討 319 槍擊案的著作也完全未提及黑道幫派有扮演任何角色（尹章華，2005；朱浤源，2004；彭懷恩，2004；維基百科，2017.5.13）。但《彈‧道》卻在敘事中加進了黑道幫派的角色，黑道成為執行政治暗殺的工具，在影片中有段總統顧問方正北與黑幫老大龐天南（柯俊雄飾）的對話，清楚再現了政治對黑道的操控：

> 龐天南：我們一向不分彼此，來來往往，我可是把你們當成一
> 　　　　家人！正北兄，爲了我那個兒子，我老婆都快哭瞎
> 　　　　了！我很煩哪！
> 方正北：龐老大，我這樣說好了，我準備把你兒子轉到調查局
> 　　　　去，以我的身分，馬上可以幫他脫身，但目前我們還
> 　　　　沒有辦法放他。
> 龐天南：那你今天來幹什麼？

方正北：來跟你談一樁買賣。黑槍、傷人、選舉賭盤，你令郎
　　　　都有分，對不對？龐老大，我今天來把這個機會放給
　　　　你，你來選擇，但只有這次機會，否則的話，選後我
　　　　第一個要找的就是你！（對話節錄自影片中）

　　可以說三部電影所再現的「政界／黑道」關係，都不是對立
的，而是依附的、寄生的乃至宰制的，政治絕對凌駕黑道。而所有
密室政治的交易，都是由代理人出馬。《黑金》片中的代理人是某
部會的副部長，密室對話中所提及的「老板」究竟是誰？在影片中
從頭到尾都沒有現身。而在《勝者為王》中最後現身，代表總統的
政府官員也未具體指涉身分。至於《彈·道》中則是由總統顧問出
面與黑道大老進行交易，在這三部電影中所有與政府進行幕後交易
的黑幫人物，最終不是被出賣、被逮捕就是被滅口。

　　相對於幕後政治力量對黑道的陰謀操縱，黑道幫派人物怎麼回
應這種操縱，則是隱然再現了香港編導對臺灣這種黑道政治的特殊
論述，包括黑道如何循政治參與的手段將自身漂白，要不要接受政
府收編，以及淪為政治工具的無奈等。簡言之，三部港片都建構了
一種他們對臺灣想像的黑道政治敘事結構，再循片中黑道人物的對
話，再現其對這種「政界／黑道」依附關係的批判。

　　在《黑金》一片中的黑道老大周朝先，有意將自己的身分轉變
為政治人物，在片中他先是爭取國民黨提名參選立委未果，後來再
以無黨籍身分參選當選，片中有一個畫面是他當選後，與一群同樣
是黑道出身的立委一同泡溫泉時說的一段話：

我們對政府都像兄弟一樣，有事找我們，我們從來沒有不幹的，要人給人，要錢給錢，但不知他們什麼時候看你不順眼，就來整你，「一清」、「二清」運動，不經審判，現捕即遞解，在這裡幾個大哥，包括我自己，都給送到綠島去，受盡苦難，就像我們祖師爺杜月笙，政府當你們是尿壺，用完了，嫌臭啦，把你丟到床底下！「一清」、「二清」我們沒有一個兄弟當立委，現在 164 席立委中我們占了一成，其它過半與我們幫派關係密切，國大代表、縣市長有很多是兄弟出身，在全國超過兩百個，我們 13 個是黑道？是白道？是黑色染成白色？我說是黑白不分，不倫不類，為何不能把全國兄弟團結，把幫派解散，我們成立一個新黨，我周朝先可以保證，三年之後，我們會變成第一大黨，到時候，我們就是執政黨，我們可以堂堂正正的在總統府開會！（對話節錄自影片中）

影片中周朝先的這段話，頗能呈現香港編劇對臺灣政治的理解，再現黑幫人士對被政治利用並被出賣的不滿，甚至萌生「取而代之」的擬議。同樣的在《勝者為王》中，有段山雞與幫內大老阿勇伯在釣蝦場的對話，同樣呈現黑幫人士對政治的不信任。山雞問：「民進黨不是說，不再玩黑金，不再玩以前那一套了！」阿勇伯回答他：

你頭殼壞去，什麼不再玩黑金？要玩就玩，不玩就不玩，

是不是？阿扁還沒當選以前，每天都講臺獨，現在當選了，他倒不講臺獨，這些政治人物，你不要把他當真，你要把他當真，狗屎也可以吃了，你別天真了！那些人，都把我們當尿壺，要用的時候，把我們拿出來用一用，不用的時候，往床底一塞，把你尿得很臭，尿得髒兮兮的，嫌你、糗你、罵你，恨不得把你踢得遠遠的，我們不能讓他們牽我們鼻子走，要他們牽著走，到時怎麼死都不知道！（對話節錄自影片中）

　　兩部電影中的黑道人物都使用了「夜壺」的隱喻來形容政治對黑道「用過即丟」的關係，或許是香港編導有意透過幫派人物的話語，顯示黑道都清楚知道與政治打交道的代價，自己在政客的眼中只是即用即棄「夜壺」。而這個「夜壺」的隱喻，據說語出昔日上海大亨杜月笙對蔣介石的評價，而杜月笙晚年一直待在香港，且1951年即病逝香港，1990年代後臺灣的黑道大哥是否熟稔此一典故無從證實，但卻建構了臺灣政治人物玩弄黑金的意象（網頁新知，2015）。寓意黑道人物深知與政治打交道的風險，但為自身利益，還是選擇與政客做交易，甚且還有意取而代之，最終都被政治吞噬。

柒
結語

　　本章透過三部港製電影的文本,嘗試解讀世紀交替之際,香港編導究竟是如何藉由光影語言建構或再現他們眼中的「臺灣政治」。本章所選擇的三部電影,在不同程度上也再現了這十年間臺灣的政治變遷部分切片,藉由不同角度的檢視,大致可歸納出以下幾項結論:

　　首先,在電影的類型定位上,由於這三部電影在敘事策略上都程度不等的觸及了黑道的題材,因而它們可以很容易就被歸類為香港警匪或黑幫電影類型,而非所謂的政治電影,正如《彈‧道》導演劉國昌自己曾說:「《彈‧道》的背景是怎樣的,其實並不是最重要,我只是借一個政治事件的外殼,去包裝一個傳統的偵破故事,一個比較港式的警匪動作片。」(Mtime 時光網,2010)。但深入討論後就發現沒有這麼簡單,畢竟這三部電影的地域空間都發生在臺灣,黑道所遭遇的更多是政治而非警察。《黑金》處理的是黑道人物漂白直接參政的題材;《勝者為王》處理的是政府企圖收編幫派的祕密交易;《彈‧道》則是觸及官方收買黑道介入政治暗

殺的題材。而在港產電影類型片中，以警察與幫派黑白二元對抗為敘事主軸，一直是主流的類型片之一（湯禎兆，2008，頁122；蒲鋒，2014），但這樣的題材類型並不容易直接套用在臺灣政治的題材中，畢竟香港的「警界／黑道」二元對立，與臺灣的「政界／黑道」二元對立存在著諸多的差異，香港警察與幫派之間的對立博奕，是清晰可見的，這中間沒有所謂的灰色地帶，黑道與白道之間可能存在結盟、對抗、收買、臥底乃至背叛等等關係，但彼此之間的界限縱使有模糊，但彼此之間終究是不容轉換、替代的，也是不能逾越的；但臺灣政界與黑道之間的界限卻是全然模糊的，彼此之間除了結盟、對抗、收買、背叛等關係之外，在身分上還可能相互滲透，甚至相互置換，有時甚至可以合而為一。換言之，香港「警界／黑道」的二元對立是零合的，臺灣的「政界／黑道」二元對立卻是非零合的，這組「黑道／政治」二元辯證的敘事策略，大抵以黑道為顯性，政治為隱性，黑道人物充當檯面前的主角，政治人物則是隱身幕後做為操控者，這其間複雜的二元關係，不是香港「警界／黑道」的類型電影可以完全套用的。更關鍵的因素還是背後隱而不言的暗喻，香港的「警界／黑道」二元對立，基本上符合「正／邪」的價值對立，最終敘事結構依舊是套用「邪不勝正」的模式，但臺灣的「政界／黑道」卻大幅淡化了「正／邪」價值對立，政治凌駕黑道關涉的是權力分配，而非價值理念。再加上地域空間發生在臺灣，包括國族認同議題、黑金政治議題等，都是香港黑幫電影不會觸碰的領域，因而本章還是將這三部電影定位為政治電影。

其次，做為相對香港的他者，港籍的編導在建構臺灣的政治題材時，或明示或暗示，都以臺灣做為鏡像的他者來強化港人本身的認同。香港是臺灣人遭受困境的避難之地（如《黑金》、《彈·道》），也是港人在臺灣遭受威脅時的外援（如《勝者為王》），因應九七後的主權回歸，香港的自我開始偏向大陸，也隱然自居為兩岸認同衝突的調停者或局外人，相對的選擇性放大臺灣政治的衰敗與黑暗，隱然映照了香港治理模式的優越性。相對的，三部港片並未完全卸下昔日再現臺灣所習用的「國府模式」，對本土新生的政治力量（如民進黨）依舊陌生甚至懷有敵意，對臺灣在 1990 年代所發展的主體認同論述，則是完全的忽略或抹去。

第三，三部電影所建構的臺灣政治景觀，呈現的是臺灣在世紀之交所登場的政治人物，儘管人物形象塑造已擺脫了昔日國共對抗的窠臼，但香港編導所安排的正面主角人選，多半還是由港星擔綱，對臺灣中央級政客的演繹，特別是政黨輪替後民進黨籍的政治人物，主要都是挑選臺灣普通話演員飾演，本土臺籍演員多半只是擔任配角，且絕大多數擔綱演繹的是黑道人物。

第四，這三部電影所擷取的時代切片，恰好是香港經歷九七後，也是臺灣解嚴後到政黨輪替之間的政治景觀，正是臺灣政治結構變動最劇烈的年代，這中間歷經包括國會改革、民主選舉、政黨輪替、兩岸關係等重要政治議題，這些實存的歷史進程都很少或是完全沒有納入三部電影敘事情節中。三部電影所選擇的切片與觀點，皆較偏向臺灣政治中的負面向度，儘管臺灣曾被視為是全球第三波民主化的範例之一，但三部電影中所呈現的畫面卻是一面倒的

集中在黑金掛勾、幕後交易、收編背叛、權謀操縱與暴力暗殺等，同時期的憲政改革、國會更替、人權保障、法制建制、社會公平等正面價值的向度，都未被納入到這些電影中，這使得三部電影中所再現的臺灣政治，是一個充斥著黑道猖獗、金錢收買、密室交易與權力操縱的政治世界，充斥著灰暗、犯罪與權謀的意象，最能彰顯民主競爭價值的選舉，則被繪成是幕後金錢交易、私相授受與權謀詭詐操作的景象。如同臺灣影評人鄭秉泓在評論《彈‧道》時的提問：「他們懷著什麼樣的心態，將臺灣『娛樂化』成這麼一個毫無法治的悲情之地？他們有什麼目的？他們真覺得這是票房保證？他們背後有無政治算計⋯⋯」（鄭秉泓，2010，頁320）。這一連串的質疑與指控，在於三部電影所建構的臺灣政治景觀，是一個完全「去價值」的政治世界，民主、自由、法治與人權等理念完全被抽離，它對臺灣「政治奇觀」的想像，仿如十七世紀政治哲學家霍布斯在《巨靈論》中所描述的自然狀態，充滿了爭鬥、墮落、腐敗、犬儒、詭詐與恐怖的氛圍，幾乎與在地臺灣人所熟悉的實然生活世界完全脫節。

第五，黑金政治僅只是臺灣政治運作中的一個環節，卻絕非主流的環節，但三部港製電影所建構的臺灣政治，無例外都是從黑道敘事切入，黑道人物成為香港編導書寫臺灣政治的主角，不論是黑道漂白參政、政界收編黑道，或是黑道淪為掌權者打擊異己的工具等，香港編導都是藉由黑道敘事來建構臺灣政治。三部電影之敘事主軸幾乎都集中於黑幫與政治關係的一個母題：收編（或招安）的政治學。《黑金》中的黑幫頭目周朝先尋求變身為白道政治人物，

最終被國家機器清剿；《勝者為王》中的三聯幫幫主雷復轟以接受政府收編為條件，換取政府背書擔任幫會盟主，最終被移送法辦；而《彈‧道》中選擇與掌權者結盟的黑道大老龐天南，被迫淪為掌權者剷除異己的工具，最終遭到滅口。影片重複刻畫著一群甘心侍從於政治的黑幫人物，始終無法逃脫一種永恆的悲劇性宿命，即儘管他們很清楚自身的處境，明白自己在權貴眼中只是「夜壺」，隨時可能被拋棄、被出賣、甚至被消滅，但還是選擇了飛蛾撲火，與政治權力做交易，最終也面臨被政治黑洞吞噬的命運。三部電影所建構的「政治／黑道」關係，是一個政治絕對凌駕黑道，政治遠比黑道還可怕的影像書寫。

　　第六，本章的範圍暫時鎖定在 1995~2005 之間，港產影片尚存優勢，大陸電影尚未取得優勢之際，但隨著近十年大陸製片與市場的崛起，加上中港臺三地在資金、演員、編導等合作聯合製片的情況越來越多，甚至製作環出現此消彼長的局面，勢必將影響三地出品電影對彼此的再現，這或許是未來研究非常值得開發的方向。

＊本論文已刊登於《新聞學研究》，第 137 期（2018/10/01），頁89-132。

第 **4** 章

ROLL | SCENE | DATE

DIRECTOR: 香港凝視與臺灣原住
民：1960年代香港電
影中的原住民

緒論——
一個原住民電影再現研究的缺角

　　原住民題材的電影一直是臺灣電影「再現研究」中重要的一環,特別是新世紀以來,圍繞著電影《賽德克·巴萊》以及諸多紀錄片的討論,這其間開發了不少新論述,提示研究者或可從更多的視角與觀點重新審視過往的電影作品。而在上個世紀涉及原住民題材的電影中,有些電影曾被過度詮釋,如 1943 年的《沙鴦之鐘》、1962 年的《吳鳳》等,解嚴之後也有不少作品受到相當關注,如 1990 年的《兩個油漆匠》、1998 年的《超級公民》等,這中間有兩部經常被置於討論界域之外的電影一直受到忽略,它們是香港邵氏公司於 1960 年代相繼拍攝的兩部涉及臺灣原住民題材的電影,分別是 1964 年出品的《黑森林》與 1965 年出品的《蘭嶼之歌》。這兩部電影的製作、編導與男女主角都是來自香港,但拍攝地點都是實際在臺灣取景,並動員大批原住民充當臨時演員,特別是在歌舞的部分,為 1960 年代的臺灣原住民留下了影像紀錄。而從今天的角度觀之,這兩部在半世紀以前拍攝的電影,在「再現研究」上

還是存有不少的詮釋能量，除了能檢視其對原住民刻板印象的建構外，它的香港出品元素，會不會在題材呈現上塑造出另一種「再現政治」？這應是有相當研究旨趣的，本章即是嘗試透過對這兩部電影的文本及其語境脈絡進行再解讀，期盼能從其中識讀若干新義，並為原住民電影的再現研究，補上另一塊拼圖。

《黑森林》是 1964 年由香港邵氏和臺灣中影合作出品，導演袁秋楓，編劇易凡，主要演員有杜娟、張沖、范麗、焦姣、唐菁、唐寶雲、武家麒等，除擔任配角的唐寶雲與武家麒是臺灣演員，其它皆為香港演員，電影劇情主要講述臺灣大雪山林場原住民少女與伐木場少東以及工人之間愛情糾葛的故事。《蘭嶼之歌》也是 1965 年香港邵氏公司出品，係由臺灣赴香港發展的潘壘擔任編劇導演，主要演員包括鄭佩佩、何莉莉、王俠、張沖、黃宗迅等，皆為香港演員。

《蘭嶼之歌》的劇情主要敘述年輕醫生為尋父到蘭嶼行醫，並認識神父及原住民孤女的故事。兩部電影都具體呈現了 1960 年代的香港電影工作者對當時臺灣原住民的異國想像與形象建構。而在香港邵氏公司選擇以臺灣故事為背景的電影作品其實不多，這兩部涉及原住民題材的電影就占去不少比例，只不過在過往有關原住民影像再現的研究中，這兩部香港電影的重要性與定位一直被忽略，部分原因或許是產製源頭是香港，若干批判的觀點套不上，但這會不會恰好是另一個值得開發的視角呢？特別是還原 1960 年代尚是殖民地的香港，他們的電影工作者究竟是循著何種遠方的凝視，來塑造他們眼中的臺灣原住民？應是個有理論旨趣的主題。選擇這

兩部電影做為個案研究最主要原因，是這兩部涉及原住民題材的電影，是僅有的兩部香港出品的電影，與其它臺製或更早日治時期的原住民電影相比，「香港」這個外因，會不會在原住民的「再現」上發揮作用，從而使其與其它原住民電影呈現出某種差異？其次，這兩部電影產製的年代，恰好上承戰後初期，下接解嚴前後，這中間長達 20 年的階段，有這兩部電影補上，等於串起了其中的斷鏈，也補上了原住民電影再現研究的缺口。

貳 文獻檢視與分析視角

　　一般在回顧臺灣原住民在電影中的取材模式，很多都是從日治時代談起，特別是 1943 年滿洲映畫協會製作出品的《沙鴦之鐘》，1957 年由香港新華影業發行的《阿里山之鶯》，再就是 1962 年臺製拍攝的《吳鳳》，然後就一下子跳到臺灣新電影階段，處理如 1990 年虞戡平導演的《兩個油漆匠》，1998 年萬仁《超級公民》，2000 年黃明川《西部來的人》，2002 年鄭文堂《夢幻部落》，以及 2011 年魏德聖拍攝的《賽德克·巴萊》等，中間有長達 20 年的空白。例如在學者李道明於 1994 年所發表的〈近一百年來臺灣電影及電視對臺灣原住民的呈現〉的論文中，從日治時代一直討論到當代，就沒有提及這兩部港產的電影（李道明，1994）。

　　再例如於 2016 年 7 月於桃園光影電影館「臺語片時代風雲」影展中，一篇以〈早期電影中的原住民再現〉為題的論述文字，從 1927 年日治時代的《阿里山俠兒》到後來的《沙鴦之鐘》，國民黨治理時期的《阿里山之鶯》到《吳鳳》等，都做了介紹，然後就一下跳到 2015 年鄭有傑導演與阿美族導演勒嘎·舒米合作《太陽

的孩子》，同樣未提及香港出品的兩部電影《蘭嶼之歌》與《黑森林》（虎斑貓筆記，2016）。有的論述是只處理臺灣解嚴前後新電影中的原住民形象，例如學者劉智濬與章綺霞在 2016 年所發表的〈臺灣電影中的邊緣他者：漢人導演與原住民影像〉論文，處理原住民如何在漢人導演鏡頭下成為漢人建構身分認同的媒介，就直接以 1989 年的《西部來的人》和 1999 年的《超級公民》做為討論範例（劉智濬與章綺霞，2016）。可以說，在主流原住民商業電影的史觀中，這兩部港片多半是被不列入的。

檢視既有對原住民形象討論相關的論文與文化評論中，還是有零星的文獻提到過這兩部電影。例如《黑森林》就被若干論述界定為是「政宣片」。影評人黃仁在其著作《電影與政治宣傳》中引介《黑森林》時，先在目錄中將其歸類為「農政經建省籍融合與家園團結電影」類，在劇情介紹中認為其是在「宣傳造林和保林的重要，更強調大自然的力量」，並提及其中「穿插山地歌舞民情」（黃仁，1994，頁295）。

而文化大學碩士研究生陳麗珠在其碩士論文《臺灣電影中原住民形象之研究》中提到《黑森林》時也認為其是「政宣片」，但比宣傳造林與保林更進一步，她認為片頭畫面出現山林的特寫，而後音樂與歌曲唱出：「今日森林起笑聲，伐木工人喜洋洋……」，搭配著陽光與大樹傾倒與伐木廠忙碌的場景，似乎說明漢人是原住民的陽光，並延伸推論這是國民黨政府將原住民視為一個需要被「輔導」、「照顧」的族群，因此各項施政都以教化、漢化原住民為目標。這篇論文進一步批判 1966 年實施的山地保留地政策，實際上

卻是使漢人市場經濟得以進入山地，直接影響甚至破壞其傳統。因而陳麗珠認為《黑森林》完全是漢人為了獲取森林資源所編織的美麗神話。此外劇中原住民擁有大池塘和九曲橋的山地房屋，也宛如漢人想像的桃花源；劇中把未設神像的阿美族硬塞一個大神像的做法，更凸顯漢人再現原住民他者的一廂情願（陳麗珠，1996，頁51-52）。

　　在學術論述中另一篇觸及電影《黑森林》的文獻，是臺灣學者李國超於 2011 年所撰寫的〈「聲」與「影」的互文與他者再現：1950～1965 年代港臺電影與海港派山地歌中的原住民想像〉。這篇論文的主要問題意識是針對早期涉及原住民電影中的歌曲，特別是諸多流行久遠的所謂山地歌曲，是如何被來自香港的音樂工作者全面壟斷話語權。

　　李國超特別提示了「海港派」的稱謂，認為當時的相關電影都是「海港派山地電影與山地歌曲」，在這裡所謂的「海港派」，指的就是 1949 年由上海逃到香港的一批原籍上海，或是在上海發跡，1950 年代以後在香港展開詞曲創作與演唱的音樂工作者，他們的影響力覆蓋了整個 1950 年代的港臺星馬的國語歌壇。李國超也在這篇論文中花了不少篇幅考證電影《黑森林》中的歌舞表演是如何受到海港派音樂工作者的影響（李國超，2011）。可以說，李國超的見解是相關論述中，很少數有注意到「香港因素」的文獻（李國超，2011）。

　　處理電影《蘭嶼之歌》的文獻同樣不多，其中有部分是站在蘭嶼主體身分對之進行批判的，例如涂建豐在他於 2018 年所發表

的〈只有電影知道：臺灣電影中的蘭嶼身世〉一文中，就以「最歧視、誤解蘭嶼的電影」來形容《蘭嶼之歌》，並指出「近 98 分鐘的電影處處充滿令人驚嚇的情節，從頭錯到尾。蘭嶼當年沒有電影院（現在還是沒有），也沒有邀族人辦首映會，當年幾乎沒人知道電影是在拍啥，事隔多年，蘭嶼知識青年才逐漸聽聞這部荒謬的電影，但再生氣也莫可奈何。」（涂建豐，2018）。在涂建豐看來，《蘭嶼之歌》是一部循著獵奇、歧視交錯的「漢族沙文主義觀點」所拍出的電影（涂建豐，2018）。

此外學者巴瑞齡在其《原住民影片中的原漢意識及其運用》的著作中提到電影《蘭嶼之歌》，也認為男主角在片中藉醫術與原住民巫師鬥法，是刻意突出醫學，在電影中變成了漢人文化優越性的最佳證明，也是漢人要征服教化原住民的最佳工具（巴瑞齡，2011）。

至於從學術論述中討論《蘭嶼之歌》的重要文獻，則是陳儒修在 1993 年所發表的〈文化研究與原住民：從《蘭嶼之歌》到《蘭嶼觀點》〉。作者在這篇論文中選擇從文化研究的觀點討論《蘭嶼之歌》，陳儒修在文中刻意強調他「不討論當時臺灣與香港電影工業的互動關係」，亦即他對《蘭嶼之歌》背後這個香港的語境脈絡，是選擇暫時擱置存而不論的，而是將之置入臺灣文化的語境脈絡中，視其為一個他者（香港／漢人）與另一個他者（蘭嶼／雅美族）的對話。

陳儒修循著文化研究的視角，特別注意到電影中幾個外來者的角色，包括男主角何醫生的父親，兩位持攝影機的影像紀錄者，兩

個採購夜光螺的商人等，陳儒修也注意到女主角雅蘭在片中的主體性與游移定位，但由於還要討論另一部紀錄片《蘭嶼觀點》，所以實際分析《蘭嶼之歌》的篇幅有限，但已是有限的學術論述中對這部電影的重要參考文獻了（陳儒修，1993）。

所有上述針對這兩部電影的零星論述，基本上都是依循臺灣學界處理「原住民再現」議題上的主流觀點，或許可稱之為原漢宰制關係的詮釋典範。

這種觀點在於將所有涉及原住民的電影視為一種族群「差異再現」的建構，在這些影像建構中，漢人永遠充當著拯救者、啟蒙者、輔導者、教化者、剝削者、凝視者等角色的主體，原住民則是永恆的受詞，充當著被救贖、被啟蒙、被輔導、被教化、被剝削、被凝視的客體，在影像語言中淪為被建構的他者，在這種被訂製化的主／客結構中，搬演著國族收編、文明救贖、政策宣導與異族相戀的敘事，而研究者除了致力揭露相關電影中原漢族群間所隱藏之剝削與宰制的權力關係外，也致力揭露原住民的形象在影片中是如何被建構、被定義、被發明，乃至於被刻板印象化。

在有關臺灣原住民電影研究中占比很大的學術研究文獻，幾乎都在套用這個詮釋典範。巴瑞齡在 2011 年出版的《原住民影片中的原漢意識及其運用》算是少數有花一些篇幅討論這兩部電影的著作，但一樣維持在這個詮釋典範中。在這個詮釋典範下，《蘭嶼之歌》與《黑森林》和其他由漢人拍攝的原住民電影被歸類為同一個類型，並沒有太多特殊性。

將《蘭嶼之歌》與《黑森林》和其它原住民影片視為同一類型，

一塊放在原漢關係宰制的詮釋典範中去理解不是不可以，也確實有它的詮釋效能，只不過完全放在同一範疇中去理解，還是存在一個盲點，即忽略它們的製作與出品地是香港，做為華語片的分支，這個產製源頭的差異，縱使不必過於高估，但也可能相當關鍵。香港畢竟不需要對臺灣原住民召喚國族認同，也不需要宣導任何政令，更沒有輔導教化的使命包袱。

　　1960 年代的香港做為一個英屬殖民地，將自己的視角等同於西方，甚至等同於好萊塢，看待臺灣原住民宛如對異地異族的遠方凝視，臺灣原住民在這裡做為一個異國想像的他者，可能與大溪地、夏威夷等地的原住民沒有兩樣，這個「香港視角」一旦被放大，《蘭嶼之歌》與《黑森林》和其他臺灣原住民電影的異質性，也同樣可能被放大，在這裡「香港」可以做為一種「方法」的存在（朱耀偉，2015），可以超越主流的原漢關係的詮釋典範，解讀出其他更多的訊息，換言之，探討《蘭嶼之歌》與《黑森林》不只需要「漢人之眼」、可能還需要「香港之眼」。

　　在這裡，所謂香港做為一種「方法」，即是透過「香港」來看待臺灣自己，目的並不在剝除香港做為他者的眼光，而是在多元參照下認識香港特殊性，進一步反身認識臺灣的特殊性（卡維波，2016）。

　　「香港視角」在分析《蘭嶼之歌》與《黑森林》兩部電影上之所以重要，首先在於其所出品的冷戰年代香港所處的地緣政治位置。1960 年代的香港，尚處在美蘇冷戰高峰的年代，海峽兩岸亦處在敵意對峙局面，香港接近大陸和臺灣，容易受國際政治角力的

影響，這也令香港在處境上必須採取「中立」政策，以免捲入大陸內部或兩岸之間的政治糾紛，港英政府先在 1951 年 5 月宣布實施《1951 年邊境封閉區域命令》，讓香港刻意和大陸之間築成有形的邊界，1952 年港英政府更把十位左派影人遞解出境，使得香港與大陸電影業明顯切割。在這段期間港府除了擔心共產主義在香港蔓延，也防範親臺人士在香港過分活躍（親臺灣的電影人在 1956 年已成立自由總會）。

1953 年港英政府頒布電影檢查管制條例，對於大陸製作的電影，實施更嚴格的管制，即便涉臺部分也避免所有敏感題材，畢竟港片除了考量臺灣市場，更多也要考量星馬與南洋市場（麥欣恩，2018）。李淑敏在其 2019 年出版的《冷戰光影：地緣政治下的香港電影審查史（1945 ～ 1978）》一書中，即指出冷戰年代在中、美、蘇大國角力下，香港成為亞洲的一個重要的「冷戰小戰場」（minor Cold War front），甚至成為「東方的柏林」（Berlin of the East），以電影和文宣取代軍事對抗，使得香港這塊殖民地成為國共鬥爭的另一場域。

英國殖民政府藉由獨特的政治外交手腕（political expediency），遊走於國共之間，從五十年代嚴禁大陸電影在港放映，演變至六十年代末對臺灣以至好萊塢反共題材電影的處處設防，這種審查機制當然會影響到任何涉及臺灣題材的電影（李淑敏，2019）；在黃愛玲與李培德合編的《冷戰與香港電影》中，則論述了香港電影如何在市場和政治的雙重壓力下，夾在國共左右之間陷入政治失語的困局（黃愛玲、李培德合編，2009）。

在這個結構制約下，香港電影中任何涉及臺灣的內容，勢必會淡化其政治色彩，甚至完全「去政治化」。例如 1981 年臺灣中影拍攝的政策電影《皇天后土》、《假如我是真的》都在香港被禁。

香港視角的另一個重要性，在於其在電影產製上全面向好萊塢看齊，這是香港電影產業經常被形容為「東方好萊塢」的原因。這中間出品《蘭嶼之歌》與《黑森林》的邵氏公司，在 1960 年代正是全面複製好萊塢模式的階段。根據學者劉輝的研究，邵氏公司創建時因為見證好萊塢製片廠制度的世界影響力，於是致力引進好萊塢的大製片廠制度，到 1967 年攝影棚擴建到 12 個。透過建立大量的攝影棚，保證多片同時開拍的能力，並嚴格按照製片流程作業。也是藉著這個龐大的製片作業機制，邵氏公司壟斷了香港電影業二十餘年（劉輝，2008）。

邵氏這種經營模式，在某些論述者眼中，對香港影視產業最大的影響就是過於追求商業化，完全注重迎合市場口味，不太注重影片的藝術價值。而這種追求市場化的模式，也讓香港電影產量推向高峰，早從 1950 年代起，香港電影業就有過年產高於三百部電影的輝煌成績，以全球電影製作量來計算，香港長期僅次美國和印度排名第三，當中有幾年電影產量甚至超越好萊塢（麥欣恩，2018）。也可以說，邵氏的港產電影循著自我好萊塢化的產製機制，目的就是要以香港為電影中心，滿足亞洲各地觀眾的消費要求，進一步為全球華人提供娛樂，臺灣觀眾只是其中一環。

而回顧《蘭嶼之歌》與《黑森林》製作發行的 1960 年代，正好就是邵氏公司在製作與發行上大幅向臺灣擴張，形成彼此產業鏈

的階段。根據學者劉現成的研究，1960 年代由於整個東南亞對國語片的需求大幅擴增，邵氏香港本身影棚的產量已經趕不上遞增的需求，臺灣逐漸成為邵氏重要的代工地區，兩地的電影產業也展開結盟或分工，包括人才的交流。例如當時在中影擔任製片的導演潘壘，即是在這個時候加入邵氏，並在 1963 年拍攝了以臺灣漁港為背景的電影《情人石》，另一部就是 1964 年的《蘭嶼之歌》。而中影也就成為邵氏在臺灣最重要的伙伴，雙方合作最重要的電影就是《黑森林》，根據劉現成的記載，中影當時支付了六萬港幣協助《黑森林》拍攝，臺灣地區發行歸中影，臺灣之外則全歸邵氏（廖金鳳等，2003，頁 135-136）。

也可以說，這兩部電影在港臺電影交流史上，原本就是有代表性位置的。儘管在產製分工上這兩部電影納入了臺灣電影工作者的參與，但主要資金還是來自香港，影片後製也全部交由香港總公司掌控。擔任《蘭嶼之歌》導演的潘壘雖是從臺灣赴香港發展，但他卻抱怨所拍攝的毛片，必須完全交由香港總公司掌控配音與後製剪輯（左桂芳，2015，頁 248）。

香港視角的另一個重點，是香港究竟是站在何種位置凝視自身與其它華人世界？這就涉及後殖民理論觀點的帶入了。按照後殖民觀點的基本邏輯，是西方世界站在主體位置「凝視」自身與東方，東西方不僅在空間上是客觀地域存在，在主體的文化觀念、語言結構與思維模式上亦呈現明顯主觀疆界，這種差異一旦置入後殖民的語境脈絡中，東西方在論述參照點上就被重新定位，在這裡西方被設定為先於東方，東方是做為被西方重新界定的文本對象，西方做

為論述建構的主體，主動為東方塑造認識規範，東方則淪為被認識的客體。

而充當認識主體的西方視角，包括西方凝視東方的隱喻以及再現形式，被凝視的東方則是做為西方的插曲與陪襯，一路被擠壓到邊緣，淪為相對西方的他者。在這裡西方藉由文化霸權的生產實踐模式，以文本為載體建構東方的知識體系，包括概念、意義，甚至歷史記憶的塑造，在這組論述體系中，相對於西方的開放、文明、民主、發展等，東方則是被定義為專制、落後、封閉、怪異等，這些定義也被凝固化於西方的知識體系中不斷的被貶抑與被批判（馮慶想與徐海波，2019）。

香港在 1842 年成為英國殖民地之後，透過殖民政府的去國族化工程，不僅有效的抹去了其與中國之間的內在連繫，也抽離了其原本宗族母國的歷史記憶，反倒接受殖民者的標準來界定自身，一套以西方邏輯為參照的價值觀成功嵌入香港人的生活經驗、邏輯思維與歷史知識中，隨著殖民史與香港現代化的進程，香港菁英亦是以這個參照點來凝視其它的華人世界，包括臺灣與中國大陸。而電影做為文本化的載體之一，當然亦是再現了香港如何藉鏡頭凝視並建構其它華人世界。

換言之，臺灣原住民在香港電影的影像敘事中，是怎樣的被對象化、客體化與他者化，是具有相當理論旨趣的。

循著香港視角，或者以「香港」做為一種方法，本章嘗試對這兩部香港邵氏公司於 1960 年代以臺灣原住民為對象所拍攝的電影進行解讀，嘗試從既有的原漢關係詮釋框架之外，發掘出其它的

可能意涵，並選擇三個焦點進行討論，分別是刻意被淡化的國家角色、歌舞表演的奇觀，以及原漢戀愛的模式等。在處理上盡量置於香港語境脈絡中，期望尋覓出更多的識讀空間。

去國家——
消失的臺灣國家機器

　　雖然不論是《蘭嶼之歌》還是《黑森林》的題材本身既不涉冷戰，也不涉國共，但畢竟是在臺灣管轄範圍內所發生的故事，要完全不觸碰臺灣官方並不容易，於是兩部電影乾脆充分的去脈絡化，不僅淡化「官方」色彩，甚至淡化「臺灣」色彩，再加上兩部電影都是香港出品，既是從香港視角出發，完全不需要打造國族認同，也不涉及政令宣導或族群融合，可以完全從一個不涉及臺灣官方或主流政治正確立場去呈現原住民形象。這使得兩部電影共同呈現了一個特殊現象，即不論是《蘭嶼之歌》還是《黑森林》，背後臺灣的官方身影幾近乎完全不存在，或者說是被完全抹去。形成一種很微妙的「缺席的在場」現象。即代表官方的國家機器事實上是存在的，但卻在電影中被刻意掩蓋了。

　　《蘭嶼之歌》在電影一開始的畫面是飛機停降在臺北松山機場，接機者聲稱要送男主角去圓山飯店，但男主角堅持要先見一位教授，以追尋其父親的下落，接著就是某大學醫學研究室中的對

話，這位教授提到蘭嶼時，指其為「臺灣東南方的島嶼，是個未開化的荒島」、「還有很可怕的紅蟲」。這個簡單的描述，標示了幾個重點：第一，松山機場、圓山飯店以及教授的提示，是全片僅有的與「臺灣」有關的符徵與提示；第二，蘭嶼、雅美族（當時的稱呼）的名稱等均未在片中提及；第三，蘭嶼被形容是「未開化的荒島」與「還有可怕紅蟲」。這套論述被一位在臺北位居菁英位置的教授說出後，確立這個島嶼僅只是地理位置接近臺灣，既然是「未開化」，那麼似乎也暗示其並不歸臺灣官方管轄，國家機器在這部電影中是全部被抹去了！

　　根據臺東縣蘭嶼鄉公所製作之官網對蘭嶼歷史的回顧，顯示國家機關很早就進駐蘭嶼。早在日治時代，日人就在蘭嶼設立駐在所，於紅頭社駐警察三名；1918 年設立「交易所」，隸屬臺東縣警察協會，顯示貨幣交易已經進入了蘭嶼；1923 年設立蕃童教育所；1946 年國民政府進駐臺灣，劃其為山地鄉，成立紅頭嶼鄉公所。1948 年頒布「山地保留管理辦法」。1952 年蘭嶼指揮部進入蘭嶼島內。1960 年鄉公所設置小面積的水稻栽培示範區。臺東、蘭嶼間開放電報通訊，成立紅頭郵政支局，「郵凱輪」始航。1966 至 1980 年臺灣省政府民政廳推動山胞生活改善計畫，共興建國宅 566 戶。1967 年撤除山地管制，蘭嶼正式對外開放。外資開始進入蘭嶼（臺東縣蘭嶼鄉公所，2019）。換言之，蘭嶼既非未開化，也沒有可怕的紅蟲。即便電影所指的「臺灣東南方的島嶼」並非蘭嶼，日本殖民政府乃至國民黨政府都不可能任其東南方海域存在一個「未開化的荒島」！而再根據《蘭嶼之歌》的導演潘壘在他

回憶錄中的記述，他是先向臺東縣政府申請通行證之後，再到屏東東港搭東江輪去蘭嶼，在蘭嶼期間他是住在電力公司的招待所，他還記述島上有一座關押重刑犯的監獄以及一所東清小學（左桂芳，2015，頁 243-244）。這意味國家建制早就穿透蘭嶼，只不過在《蘭嶼之歌》中，這部分全被抹去了，當男主角何醫生剛登上蘭嶼聽到沒地方住，露出驚訝表情之際，外籍神父向他說：「這裡沒有餐廳、沒有旅館，甚至連文化都沒有！」，蘭嶼在這裡被定義是一個「化外之地」。

　　除了抹去了國家機器，電影《蘭嶼之歌》還為片中的達悟族建構了該族從未有的酋長與巫師角色。按蘭嶼達悟族基本上是依地理分布形成幾個部落，成員多半由親族組成，行使捕魚、祭祀等功能，部落的重要決策主要由年高長老決定，換言之多數時候達悟族是個講究平權的社會，並不存在所謂威權的酋長或頭目的角色，當然也沒有所謂巫師的角色（黃昭華，2004，頁 43-45）。這個社會型態顯然與好萊塢主流電影塑造的土著刻板印象不符，因而影片中就安排了巫師以驅魔儀式治療被紅蟲咬到的族人，並動員達悟族人搬運巨石建造神廟與巨大神像的情節。

　　至於電影《黑森林》也同樣淡化國家機關的角色。先前曾提及若干論及電影《黑森林》的文獻，除了突出「造林與保林的宣傳」（黃仁，1994），或是政府以土地開發為名，對山林資源進行掠奪（陳麗珠，1996，頁 51-52），甚至認為該電影是為扣合官方在1960 年代的山地經濟開發政策，表面上雖是「伐木工人在大雪山林場的工作與戀愛」，實際上卻是國民黨政權為掠奪原住民山林資

源所編造的「保林、愛林神話」（李國超，2011），這些圍繞《黑森林》的詮釋模式預設了一個在背後具強勢穿透力的國家，以開發政策為名包裝資源掠奪的實質，這個詮釋觀點若是純粹放在「原漢宰制關係」的詮釋框架中並沒有問題，畢竟掠奪的主體無例外都是漢人，但卻忽略了做為香港出品的電影，《黑森林》根本沒有必要為官方做政策宣導，相反的影片中反而刻意淡化國家的角色，換言之，在電影《黑森林》中不僅沒有預設一個具穿透力的國家機關，反而在一定程度上還將其稀釋掉了。

在《黑森林》電影片頭有特別打上「感謝臺灣大雪山林業股份有限公司協助拍攝」字樣，片中據說有許多是大雪山林業公司在1958～1973年間珍貴的鏡頭，而這也是整部電影中唯一提到「臺灣」的地方，影片中再找不到一個鏡頭指稱其故事背景是在臺灣。根據資料顯示，在影片片頭刻意標誌感謝的「臺灣大雪山林業股份有限公司」（簡稱大雪山林業），是二次大戰後國民政府在臺灣林業史上唯一一家由政府「公營」的公司，成立於1958年11月，並於臺中縣東勢鎮（今臺中市東勢區）設立總部。1973年因經營發生困難被裁併至林務局，結束短暫的企業體制。簡單的說，臺灣的林業從日治時代到國府時期，從開始的公營到後來納編行政體系，都是由國家全面管控，從未允許任何私人資本介入。但在電影中這家公司卻完全置換成私人資本的民營企業，在影片中被標示為「金氏大雪山林業公司」，由一個私人家族財團掛牌經營。從穿著打扮看來，公司負責人金萬福（李影飾）從頭到尾一襲長袍馬褂，含著菸斗，操著標準普通話，顯示這個財團不是來自大陸就是香港。影

片中唯一出現國家機制的部分是最後盜伐者意圖焚燒林場，招來公權力的警察出面逮捕人犯的場景。

這個財團不僅擁有整個林木開採的權力，很明顯還擁有整個山地林區的土地產權，連當地的原住民都只是借住，有個畫面是金氏負責人的兒女金鳳珠與金家駒有意迫使住在當地的原住民搬家，原住民鄉長向他們求情，出現以下一段對話：

鄉　　長：請你們兩位多幫忙吧！我們村裡這麼多人，你叫我們搬到哪去？

金鳳珠：秦鄉長，你們已借用了很久了！

金家駒：我想你們應該還給我們了吧！

鄉　　長：真是沒有想到的事，這麼多年了，你們都沒有要這塊地，現在突然要收回，叫我們怎麼辦呢！

金鳳珠：你看，應該怎麼辦呢？

鄉　　長：要是有辦法，還用得著求您嗎？

金家駒：秦鄉長，我不是要這塊地，但你們不能老是這樣借下去吧！

鄉長女兒：金少爺，我們族裡那麼多人，你叫我們搬到哪去？

金家駒：我也沒說一定要你們搬哪！不過事情嘛得有個交待！

鄉　　長：怎麼樣的交待？您說！

金鳳珠：秦鄉長，老實告訴您吧！爸爸已經把這塊地給了我了！地契在我手上，只要你肯幫我做一件事，這塊地就可送給你。

鄉　　長：大小姐，你叫我辦什麼事？

金鳳珠：事情並不困難，我弟弟要娶美甸娜，只要你把這件事
　　　　辦好了，我就把地契送給你，以後這塊地就永遠是你
　　　　們的。

鄉　　長：嗯，好！好！我現在就到美甸娜家去說。

　　這段對話中揭露了幾件事：第一、香港的編導在片中將山林開
採與土地產權完全劃歸給私人家族，金家小姐手中持有「地契」，
顯示這個土地所有權還是擁有官方背書的；第二、片中的原住民完
全不享有任何土地所有權，甚至整個鄉里的原住民族群都只是借住
在這塊家族擁有的私人土地上，且地主可隨時驅趕他們搬離。這一
部分的敘事編排，與臺灣的具體實況存有相當差距。事實上早從清
朝、日治到國府時期，一直都維持原住民保留地政策。根據臺灣行
政院原住民委員會官網的「什麼是原住民保留地」欄目中的記載，
臺灣從日治到國府時期，為輔導原住民家計及生存發展，一直都有
劃定二十多萬公頃的國有土地保留給原住民耕作使用，並在當時定
名為「山地保留地」（1994 年更名為「原住民保留地」），並立法
予以保障，換言之，在電影《黑森林》製作拍攝的 1960 年代，早
已經有了「臺灣省山地保留地管理辦法」，在這個法律保障下，原
住民原本就可以取得土地的耕作權、地上權、所有權、租賃權及無
償使用權，相對的漢人則是不可能取得也不可以使用這些原住民保
留地的（原住民族委員會，2019）。也可以說，除非這部電影所敘
說的根本不是發生在臺灣的故事，如果是以臺灣原住民為背景，那

麼影片中的金家根本不可能擁山林與土地的所有權，片中的原住民也不可能陷入被金家地主驅趕的境地。即便只是為了劇情需要而虛構，其與現實脫節的程度也相當嚴重。這中間漢人掠奪的本質沒變，只是國家資本被置換成了私人壟斷資本，這個置換某種程度上是否反映了香港的視角？畢竟做為一個英屬殖民、貿易自由港與金融中心，在建構「土地的占有與剝削」的敘事上，更傾向選擇私人資本而非國家資本。

可以說，在兩部港片的描繪下，《蘭嶼之歌》中的蘭嶼成為「未開化的荒島」，除了西方的天主教會之外，島上僅有信仰巫術的土著，並沒有漢人在島上定居，漢人前往蘭嶼只是探險、採礦與獵奇。而《黑森林》中的大雪山則是財團的私有地，壟斷著原始林的所有權與開採權，原住民僅是借住的族群，隨時可以被驅趕。《蘭嶼之歌》中的原住民被建構成是「待教化的土著」，在片中就是被喚作「土著」。《黑森林》中的原住民則猶如無土的移民，這兩部電影中的國家都被抽離，彷彿根本不存在。換言之，從香港的視角看，臺灣原住民僅是異地的他者，與早年好萊塢電影處理原住民的模式近似，徘徊在危險待征服的野蠻部落、提供奇觀獵奇的祕境天堂或是陷入資源掠奪的流離族群，不論是那一種模式，國家的身影都是被抹去的。

被凝視的奇觀——
歌舞表演

　　《蘭嶼之歌》與《黑森林》片中都出現了原住民大型歌舞的場面。放在這兩部電影出品的年代檢視，正巧是香港邵氏公司歌舞片最盛行的年代。按香港四十到七十年代初的國語歌舞片源於上海三、四十年代的歌舞片，這類型也同樣源自歐美日的音樂劇電影（陳智廷，2018）。僅 1960 年代邵氏出品的歌舞片就有陶秦導演的《千嬌百媚》（1960）、《花團錦簇》（1961）、《萬花迎春》（1963），日籍導演井上梅次的《香江花月夜》（1966）、《青春鼓王》（1967）、《花月良宵》（1967）等。根據簡書在其〈娛樂與奇觀：邵氏歌舞片的夢幻烏托邦〉一文中的分析，邵氏出品的歌舞片極力模仿好萊塢，並吸收美國、日本、西班牙等各國歌舞的精粹，雖然製作水準仍與好萊塢還有差距，但製作理念已具有現代性和國際化特徵。例如《千嬌百媚》中演出了 20 餘種舞蹈，包括中國花鼓舞、日本扇舞、馬來土風舞、泰國酬神舞、美國蜘蛛舞、法國肯肯舞、西班牙的鬥牛舞等；再例如《花團錦簇》則通過翻閱各

國風情畫冊的方式展現了巴黎時裝、日本和服、中國旗袍等不同國家的服裝特色，這些意象體現了邵氏歌舞片藉由多元化的拼貼，不僅打造了國際化的烏托邦圖景，也藉由編排華麗的歌舞場面和美輪美奐的布景，締造了視覺上的奇觀（簡書，2016）。而《蘭嶼之歌》與《黑森林》正是出品在這個年代，也都吸納了邵氏歌舞片的風格，不追求原住民歌舞的原貌，但求打造最佳的視覺奇觀。

在邵氏大量投入歌舞片製作之前，以歌舞形式再現臺灣原住民的電影可以追溯到 1957 年香港新華出品的《阿里山之鶯》，故事主軸也是原住民少女與漢人伐木工人的愛情故事，情歌對唱占去了電影很長的段落，由於電影背景設定的是阿里山，應該就是鄒族的故事，學者李道民在一篇討論鄒族相關影片的論文中談到這部電影，形容其是「憑空捏造的歌舞片，片中男主角（漢人伐木工人）與女主角（不知哪族的原住民少女），一下子在山上散步，一下子又跑下山到海邊唱情歌，時空完全脫離現實」，特別是片中的服飾、建物與禮儀完全與現實不符，因而「這是一部掛阿里山與原住民羊頭，大量歌舞狗肉的幻想電影，與阿里山鄒族完全無關」（李道明，1995，頁 34-39）。電影中一共唱了包括〈站在高崗上〉、〈豐收〉、〈都是一家人〉、〈阿里山之鶯〉等九首歌曲，全是1949 年從上海逃到香港的姚敏作曲，司徒明作詞，姚莉與楊光合唱，都不是原住民，學者李國超認為這是海港派「山地歌舞電影」的特色（李國超，2011）。

這種海港派以歌曲拼貼的模式，同樣呈現在兩部港片中。電影《黑森林》中有一段原住民少女美甸娜（杜娟飾）初登場時，與

一群凝視她的伐木工人間的山歌對唱，伐木工人唱著：「高山上的花兒呀，遍地開！高山上的姑娘呀，美美美！」美甸娜是則回唱：「高山上的花兒呀，遍地開！女兒家的心呀，最難猜！」這個片段的場景，與邵氏於 1964 年出品的《山歌戀》和 1965 年出品的《山歌姻緣》呈現明顯的互文性，其源頭甚至可以上溯到大陸的歌唱電影《劉三姐》，其中的曲調收納了中國各地的民歌風格，而非原住民的唱腔（張錦滿，2018），亦即這段山歌對唱的曲風明顯是挪移了大陸的民歌唱腔。另一個場景則是在林場附近市鎮上小酒館中，酒店女老闆翠娘（范麗飾）身著一襲民初風格的上衫下褲服飾，對著酒客伐木工人吟唱著一首情歌〈盼郎歸〉，這首歌的曲調採用了臺灣的恆春民謠〈望春風〉，但歌詞則是全改成普通話，原歌詞中的「思想起」也都改成「心忡忡」、「心憂憂」，而且沒用月琴而是改用國樂伴奏，形成大陸民歌小調的風格。

舞蹈同樣也是多元拼貼。電影《黑森林》有一段場面相當盛大的團體舞，由女主角美甸娜做為歌舞的視覺中心，所唱的是由周藍萍譜曲，靜婷與江宏合唱的國語歌〈慶豐年〉。按《黑森林》電影中所在的位置大雪山，本是原住民泰雅族的傳統獵區，然而《黑森林》電影中將原應是泰雅族的歌舞全部置換成阿美族的裝扮，整個豐年祭舞蹈所呈現的全是阿美族的衣飾與舞步，並非泰雅族的衣飾與舞步。而泰雅族本就有屬於他們自己的豐年祭舞蹈，但卻未出現在電影中。

按照學者黃國超的考證調查，《黑森林》電影中的大型歌舞，從一開始就沒有考慮原住民在地性差異。歌舞配樂部分是由任職國

防部的教官李天民從花東採集來的曲譜，再交由作曲家周藍萍據以配樂，舞蹈部分是電影開拍前兩週，李天民到花蓮「阿美文化村」臨時募集了四百多位阿美族的舞者，在李天民指導下進行排練，連拍攝地點都選在花蓮荳蘭神社舊址廣場（今吉安火車站附近），於是電影中這段最重要的「豐年祭」橋段，就由大雪山的泰雅族換成了花東的阿美族（黃國超，2011，頁26）。而按學者黃國超的研究，做為「種族奇觀消費」的所謂「山地觀光」，泰雅族以觀光形式表演歌舞甚至早於阿美族，早在1956年位於臺灣北部烏來風景區就出現了以「山地文化村」的形式經營泰雅族歌舞表演，但到了1960年代花東地區發展出「阿美文化村」之後，阿美族的歌舞表演就成為臺灣原住民的象徵符號（黃國超，2016，頁87-94）；很明顯對當時香港電影工作者而言，「原住民歌舞」就只有一種制式形式，並不覺得有需要識別出臺灣不同原住民族群的差異。

　　根據資料顯示，最早以觀光形式展現阿美族舞蹈的應該是1962年成立，位於花蓮吉安的阿美文化村（原住民數位博物館，2019）。而電影《黑森林》拍攝的年代是1964年，在當時做為觀光形式的阿美族舞蹈自然就出現在電影中，這個舞蹈片段應該是當時對觀光客表演的節目，它融合了一般的阿美歌舞、現代舞，以及當時救國團或農會家政班所教的舞步。歌曲則是來自臺東灌錄成錄音帶的阿美族創作歌謠。服飾則由傳統的黑色服飾改成漢人眼中較為討喜的紅色，這種紅色服飾在傳統阿美族社會中，原本只有頭目或祭師在面對部落祖靈時才能夠穿著。這套阿美文化村式的歌舞模式，經由政府官方推廣以及媒體的宣傳向外擴散後，已不再具有傳

統娛神、娛人、自娛的功能，成了純粹提供觀光凝視與想像的符徵（阿美音樂，2019）。電影中的這段歌舞，不僅將原住民歌謠置換成國語歌曲，還添加了一個類似供膜拜的神祇石像，塑造濃厚的異國想像的氛圍。

電影《蘭嶼之歌》同樣也有一場盛大的歌舞表演，包括男主角何醫師等人抵達蘭嶼的迎賓舞、飛魚季的祭船舞、小米舞等，最重要的還是頭髮舞，在電影中占的比重最多。文字工作者涂建豐曾用非常負面的修辭形容片中的這段舞蹈，「當地原住民紛紛扛起十人大船衝往海邊迎接，島上婦女則跳舞迎接，只不過身著不知名服裝、搭配不知名配樂、跳著不知名的舞蹈，還有各式大鼓、非洲鼓敲擊以壯聲色，船員當場抱起婦女，如毛利人般磨蹭鼻子，婦人與何博士摩擦背部，說是當地『土人的見面禮』」。形容飛魚季的舞蹈則說：「數百名族人在岸邊搖頭晃腦，少女們在不知名的音樂下，跳著疑似『頭髮舞』，最後拿起花環，套在意中人頸上，帶離會場」（涂建豐，2018）。而陳儒修則是認為片中的舞蹈帶有一種「紀錄片的風格」，他認為攝影機詳細紀錄參與祭典達悟人的表情，「好像他們不是為了這部片子的演出而演出。攝影機的視野，不是從劇中某一個角色的觀點出發，所以排除觀察者／被觀察者的對立關係」（陳儒修，1993）。依導演潘壘在他的回憶錄中記述，當地原住民所表演的「甩長髮舞蹈」，已是付費的觀光活動。至於飛魚季的舞蹈，則是在當地外籍紀神父協助溝通下拍攝（左桂芳，2015，頁 243）。根據一些資料記載，在拍攝《蘭嶼之歌》之時，為了商業考量，達悟族的頭髮舞表演拍了兩個版本，一個版本裸露

上身，一個版本穿著密實保守，裸露版供歐美國家發行，保守版則供臺灣與東南亞國家發行，此舉據說還引發當時參與拍攝的紀守常神父不滿，認為電影公司有毀約之嫌，邵氏公司還為此加以解釋，理由還是商業考量（粟子，2007）。

按照田野調查的考證，達悟族頭髮舞的起源，原先是夜晚男子出海捕魚，達悟族女子群聚一同手牽手跳頭髮舞，將甩動的頭髮，比擬為海水的律動節奏，期盼捕魚豐收，平安歸來。也可以說，達悟族頭髮舞主要是對神靈祖先的祈求，在功能上祭典的功能性要遠大於娛樂性（黃昭華，2004，頁 63-64）。換言之，頭髮舞從不是達悟族女性對心儀男性的求愛舞，更沒有所謂舞蹈儀式結束女舞者可對喜愛的人戴上花圈，然後兩人即可洞房的族群風俗，而電影中演到這一段卻是幾位女舞者爭相拉著心儀男性離開現場，其中有一位漢人攝影助理被一名達悟女子用肩膀扛走時還在喊「救命！」，當然也包括了女主角雅蘭帶著何醫師離開。這一段在達悟族傳統頭髮舞中根本不存在的舞碼情節，很明顯是香港編劇為商業娛樂強添加上去的。

根據蔡慶同（2013）〈冷戰之眼：閱讀「臺影」新聞片〉的論文中指出，在紀錄原住民歌舞的新聞影片中，歌舞表演主要是採取觀光客的視線，原住民是表演者，除了著傳統服裝並演出歌舞之外，他們專注於自身的活動並露出歡愉的表情，同時邀請觀眾共舞、換裝與合照（蔡慶同，2013，頁 27）。1956 年官方宣示發展觀光以爭取外匯，加上交通道路的建設、1958 年山地利用的解除管制，國家權力主導並安排「山胞」及其展演供遊客觀賞的「山胞

觀光」於焉形成（謝世忠，1994）。這中間包括花蓮、日月潭及烏來等都成為主要起源地，除了再現「山胞」的歌舞表演之外，也包括觀光客穿著原住民服飾，並與原住民合照乃至共舞，甚至是包括西方國家的觀光客，「原始」的歌舞表演與異族的服裝打扮成為主要的吸引力。在蔡慶同看來，「山胞」的「原始」，雖被視為是需要被現代化的，然而，「山胞」的「原始」，卻不是完全被揚棄的，尤其是其中的歌舞與服裝，卻進一步轉化成為區隔族群他者的社會皮膚（socialskin）（蔡慶同，2013，頁 25）。也可以說，原住民歌舞在電影中的出現，事實上是官方在鼓勵觀光、商業發展的政策驅動下，風景區固定的觀光歌舞表演印象所造成的（迷走，1993，頁64）。而在《蘭嶼之歌》與《黑森林》中的大型歌舞，在鏡頭下如一場視覺奇觀，影片中的漢人男主角，與觀眾一樣皆是宛如外來的觀光凝視者。

欲望的他者——
漢族男／原住民女

　　《蘭嶼之歌》與《黑森林》兩部電影的主敘事其實都是漢族男與原住民女的異族戀故事。兩部香港電影都是一個外地來的漢族男性，進入神祕未可知異地（森林，外島），並從他的視角觀看凝視原住民的所有奇觀。最重要的是兩部電影都安排了一場漢人男性（男主角都是張沖）與原住民女性的戀情，而這兩位原住民女性，也都各自面臨其它漢人女性的競爭者。《黑森林》的男主角張長河，在片中同時被原住民少女美甸娜、林場老板女兒金鳳珠與酒館女老板翠娘所追求，張長河在一次替美甸娜解圍中，與林場老板的兒子金家駒發生肢體衝突受傷，被送到美甸娜家中養傷，美甸娜就這樣對張長河產生了感情，但林場大小姐金鳳珠也喜歡張長河，並以將原住民趕出居住地為要脅，強逼美甸娜嫁給金家少爺，美甸娜又因誤會張長河與酒館女老板翠娘有染而同意嫁給金少爺，但婚禮卻因林場火災被打斷，金家隨即願意解除婚約，但張長河卻堅持選擇離去，最終在美甸娜以自殺要脅下兩人才在一起。《蘭嶼之歌》

的男主角何維德搭船去蘭嶼，先拒絕了富家千金的婚約，到了蘭嶼受到當地原住民的歡迎，其中一位是船長的原住民妻子為向男主角示好，要求彼此相互摩背，讓男主角很感困惑，也讓原住民的女主角雅蘭對他產生好感，之後雅蘭一直對他示好，片中有一段下船慶典，雅蘭穿上達悟族傳統服飾跳舞，舞蹈儀式結束女舞者可對喜愛的人戴上花圈，雅蘭將花圈給了何維德，按照族群風俗兩人即可洞房，但為維德所拒，導致雅蘭傷心離去，經過一番周折最終維德還是留在蘭嶼和雅蘭一塊為原住民治病。

在好萊塢多數涉及原住民的商業電影中，原住民女主角做為族群與性別的「他者」，往往就成為電影鏡頭的視覺中心，一個做為男性凝視的焦點。在這裡「凝視（gaze）」指的是一種在特定情境下觀看的方式，法國精神分析學者拉岡（Jacques Lacan）在 1970 年代將「凝視」比擬為一種觀看的權力關係，任教英國倫敦大學 Birkbeck 學院的藝術、電影與視覺媒體史系教授 Laura Mulvey 則是將「凝視」用在電影研究上。她在 1975 年出版的《視覺快感與敘事電影》（*Visual Pleasure and Narrative Cinema*）一書中認為，電影機制所建構的觀看模式，讓女性淪為情欲上被觀看的客體。她認為這種觀看呈現三種方式，首先是「攝影機」的觀看（持攝影機掌鏡者大多為男性），這隱含著偷窺與窺視的意味；其次則是影片中「男演員」的觀看，透過鏡頭將女性置入其視線之內；最後則是「觀眾」的觀看，觀眾在觀影過程中，不可避免地會將前兩種觀看方式重疊在一起（Mulvey, 1975）。而兩部電影中的原住民少女正是情欲凝視的焦點，《蘭嶼之歌》中渡輪快到達蘭嶼時，見到岸

邊女性的舞蹈，船長就對男主角何醫生暗示說：「有機會不要錯過！」，做為這兩部電影中的女主角，不論是《蘭嶼之歌》中的雅蘭還是《黑森林》中的美甸娜，一直都是鏡頭中的視覺焦點。《黑森林》的美甸娜甫一登場就被一群伐木工人遠距窺探並對之歌頌；《蘭嶼之歌》中的雅蘭不時的刻意在鏡頭前安排敲教堂的鐘，在果園採果、海灘上奔跑採花等，特別是兩部電影中幾場做為視覺奇觀的盛大歌舞，女主角的獨舞都是做為整場舞蹈的視覺焦點。

在原漢戀情上兩部電影中呈現著一些很類似的敘事結構，即主要情節一定是圍繞漢人男性與原住民女性的互動展開敘事。原住民女主角通常很快受到漢人男主角吸引並主動向其示愛，反倒是漢人男主角總是顯得被動甚至態度猶疑不決；而原住民女主角也一定會面臨一位漢人女性競爭者，這個漢人女性通常都是社經地位的優勢者，且在片中姿態盛氣凌人，但最終還是會在與原住民女主角的競爭中落敗；當然原住民女主角也會有其它漢人或原住民男性追求者，在影片中則一定是充當反派角色的定位。這種類型的敘事結構在早期涉及原住民的電影中曾不斷的被複製，例如 1943 年由滿洲映畫協會製作，日籍導演清水宏導演的《沙鴛之鴛》，即是敘述由李香蘭主演的泰雅族少女愛上前往從軍的日籍老師；1957 年由香港新華影業出品的《阿里山之鶯》，同樣也是由鍾情主演的原住民少女愛上漢人伐木工人的故事；1962 年臺製拍攝的《吳鳳》電影中，吳鳳與受搭救少女薩妲蘭雖被描述成形同父女，但根據文化評論者迷走的分析，在片中薩妲蘭選擇服侍吳鳳作為報答，甚至表示要一輩子侍候吳鳳，不願嫁其原住民戀人馬歌，顯示漢人父系家長

式的男性魅力，也遠勝於原住民青年男子的愛情（迷走，1993）。

　　而兩片中與原住民發生戀情的男主角（都是由張沖飾演），身分來源其實都有些曖昧。除了漢人身分沒有爭議，《蘭嶼之歌》的男主角何維德是個獲得美國大學微生物學位的博士，赴蘭嶼是為了尋找二戰期間失蹤的父親；《黑森林》的男主角是個來自另一個林場的伐木工人，但穿著打扮入時，與其它身著工作服的伐木工人呈現明顯的差異，來自香港演員的身分在異地臺灣的空間拍戲，又都是遠道而來的外來者，便得他們在片中多數時候只是擔任旁觀的凝視者，彷彿在引領觀眾凝視所有的奇觀。更重要的是兩部電影中的男主角，面對原住民女主角的主動示愛，在態度上都顯得被動而猶疑。

　　《黑森林》中張長河只是主動替美甸娜解圍，就贏得美甸娜的好感，但最關鍵的是劇中美甸娜最終為顧及全族利益答應下嫁林場小開金家駒之際，張長河並未積極介入反而默然接受，倒是片尾金家駒願意成全張長河與美甸娜的時候，張長河卻莫名的堅持求去，逼得美甸娜以死要脅，並對張說出「你不要我，我就去死」的話，最後才在一起。整個原住民部落與美甸娜個人所面臨的危機中，男主角張長河都未扮演「救世主」的英雄角色，張長河在影片奮力捍衛的反倒是林場被盜與起火的危機。《蘭嶼之歌》中的原住民少女雅蘭在電影中似乎從望遠鏡第一眼看到何醫生就產生好感，後來一直主動示好，首日在引領何醫生住進教堂附近時，就一直不願離開，最後何醫生主動示意雅蘭可以離開了，雅蘭立即就質疑：「你不喜歡我？」，稍後兩人的互動幾乎都是雅蘭採取主動。影片中有

一段雅蘭差一點被巫師侵犯，也是靠她自己解圍。影片最高潮的船祭歌舞後雅蘭將花環贈予何醫生，主動在眾人前宣示其為戀人的身分，卻在雅蘭褪下衣服，主動獻身於何醫師之際，被何醫師拒絕，並要求雅蘭不要這樣。這種敘事模式，一如任教美國加州大學的 Christina Klein 在分析電影《南大平洋》所指稱的「冷戰東方主義」（Cold War Orientalism）所描述的，原住民少女必然受先進文明男性的吸引，和原住民的愛情與婚姻是揉合了異國想像與文明征服（Klein, 2003）。

好萊塢商業電影中處理西方男性與原住民女性相戀的題材時，敘事模式通常是做為征服者或是外來者的西方男性主動追求原住民女性，而且適時扮演原住民族群「救星」的角色（如《風中奇緣》、《阿凡達》等）。而與這種好萊塢慣性敘事模式不同的是，兩部港片中的異族戀模式，都是原住民女性積極主動，漢人男主角被動猶豫，在多角競爭中也顯得退縮閃避，甚至最終譜成戀曲也帶有些許半強迫性質。

這種敘事模式呈現了某種弔詭性，即一方面在鏡頭凝視中刻意展現原住民少女的美麗與風情，另一方面卻又刻意表現漢人男性的「不解風情」。這一點兩部港片似乎是都複製了中國古典小說與戲曲中常見的敘事模式，亦即只要女主角的身分與角色是來自某種形式的他者（異族、鬼狐），必然是主動追求男主角，這種愛情敘事中的女性往往扮演強勢主導的角色（如章回小說《楊家將》中的穆桂英），相對的男性卻可拿著「儒家倫理」謹守自持，而做為他者的異族女性，卻可以不必受到這種禮教束縛，可以自在表達情欲，

也容得男主角可以在本我與超我的張力之間遊走與調節，既可滿足
窺視的欲望，也可維持坐懷不亂的姿態，同時也不違背最終譜成戀
曲的結局。

陸 結語

　　在臺灣原住民相關議題的研究中，針對商業電影中原住民再現的研究，並不是個嶄新的學術課題，過往的研究已經發掘出許多有價值的成果，這中間有不少是針對電影文本乃至於其語境脈絡的詮釋、解構與批判，這些研究成果也逐漸形成了一種主流的詮釋模式，在本章中將之稱為「原漢宰制關係的詮釋典範」，這種詮釋典範主要是將漢人設定為主詞，原住民設定為受詞，並以此一主／從關係為前提，形成一組二元對立關係，如文明／野蠻、凝視／被凝視、醫學／巫術、漢人男／原住民女……，以及一系列的動詞包括剝削、壓制、啟蒙、輔導、教化、同化、收編……等的串接所形成的敘事模式，大致上過往由漢人製作編導的原住民電影，都可以套用這個詮釋典範，本章所處理的兩部電影《蘭嶼之歌》與《黑森林》有很大部分也可以套用這個詮釋典範，換言之，若是僅從原漢兩個族群關係切入，這兩部電影確實與其它的原住民電影沒有太大的不同，但正因為這是臺灣涉及原住民題材電影中僅有的兩部香港出品，這個「香港」因素有沒有在原住民再現上發揮作用，讓它在

與其它同類型電影比較時會出現細微甚至顯著差異？或是說在「漢人之眼」之外，是不是還有一個「香港之眼」？經過前述的分析，這個答案是肯定的，可以簡化成以下幾個結論。

首先，冷戰時期香港特殊的地緣政治位置，以及全球華人電影消費市場的現實考量，讓這兩部電影被高度的「去脈絡化」，「國家」被消失，「臺灣」被淡化，所有有形無形的官方建制都被祛除，彷彿僅只是一個以原住民為襯景的愛情故事，「官方」的抽離，讓《蘭嶼之歌》裡的蘭嶼成為由大頭目與巫師統治的「未開化之地」，唯一的外來權威是西方神父，漢人僅只是搭著遊艇間歇前來採風獵奇的外來者；同樣的「去國家」也讓《黑森林》裡的臺灣大雪山林場從「公營」變成「民營」，甚至原住民享有的「保留地」都變成只是向私人財團「借住」。

其次，香港做為英國的殖民地，同時也做為全球商業與金融中心，看待臺灣原住民沒有政治治理、文化融合的使命與包袱，更多的是資本主義的商業邏輯，瞄準的是資源的開發與掠奪。因而《黑森林》中的大雪山林場的豐富林木資源，就淪為私人資本進駐壟斷與掠奪的對象；而《蘭嶼之歌》裡蘭嶼海底的夜光螺，也同樣淪為外來商人採集與收購的對象。

第三，做為 1960 年代全球第三大的香港電影產業，不僅循著「香港之眼」，也是循著「好萊塢之眼」對原住民進行奇觀式的獵奇，亦就是選擇以西方主體的觀點來凝視臺灣原住民。可以說，兩部港片中對臺灣原住民形象的建構，不僅與當地居住的泰雅族與達悟族無關，反而更多是參照西方好萊塢電影中所再現的兩種原住民

形象類型，一種是已被馴服的，另一種則是待征服的。《黑森林》中的原住民，很像是好萊塢 1958 年出品的音樂劇電影《南太平洋》中被美軍占領下的島嶼土著，或是 1985 年電影《教會》中南美熱帶雨林中被天主教馴化的原住民，既和平又溫馴好客，《黑森林》中的原住民儘管山林家園被財團占領，依舊宛如祕境桃花源的溫馴族群，唱歌跳舞就是他們的日常；《蘭嶼之歌》中的原住民則是複製許多好萊塢蠻荒探險電影的敘事（如 1950 年出品的《所羅門王的寶藏》、1964 出品的《祖魯戰爭》等），隱藏蠻荒野地的土著，信仰巫術並膜拜巨大神像，對外來者預示著未知的威脅與風險，惟有藉諸現代西洋科技與宗教才得加以征服，《蘭嶼之歌》中的酋長引領全體族人赴天主堂望彌撒，巫師藉著施法術建神像意圖對抗紅蟲，最終依舊不敵男主角代表的西方醫術挑戰，陷入族群信仰的退縮與破敗。在兩部港片中一直占著優勢位置的漢人族群，不僅複製了好萊塢電影中白種人的角色，也依恃著西方資本、技術與宗教全面馴服了原住民。

第四，相應於 1960 年代香港歌舞片的盛行，原住民大型歌舞的搬演成為兩部電影中的重要視覺奇觀。只是場景由香港的影棚移到了臺灣的外景空間，兩部電影中的歌舞也由香港編導做了重新編排。包括由香港「海港派」的作曲家掌詞曲創作，其中不少詞曲與香港歌舞片呈現某種互文性；舞蹈部分除了擔任原住民女主角的舞蹈被安排做為凝視焦點外，舞碼也全面進行重構、拼貼與添加，於是《黑森林》片中原本該是世居大雪山的泰雅族歌舞，被置換成近似花蓮阿美族山地文化村的觀光舞蹈；《蘭嶼之歌》片中的迎賓舞

模仿澳洲毛利人的模式，而原本為祈求神靈的頭髮舞，在當時的蘭嶼已經是付費的觀光舞蹈，在影片中也被置換成了女舞者的求偶舞。這種音樂與舞碼的拼貼與重組，正是香港歌舞片最常見的做法。

　　第五，兩部港片也複製了所有原住民電影中跨族群戀愛的敘事模式，原住民女性被外來漢人男性吸引並主動追求，只不過在最終譜成戀曲的模式上則是拷貝了華人古典文學戲曲的敘事模式。

　　與所有原住民電影相比，《蘭嶼之歌》與《黑森林》確實再現了許多類似的漢人觀點，臺灣原住民被扭曲、拼貼、刻板印象化的建構同樣嚴重，然而這兩部電影由於多了一層「香港製造」的外衣，使得香港的政經與產製結構作用下的「香港視角」為兩部電影中所再現的臺灣原住民，呈現了更多的異質性。

＊本論文已刊登於《傳播研究與實踐》，第 10 卷第 2 期（2020/07/01），頁 115-139。

第 **5** 章

ROLL | SCENE | DATE

DIRECTOR: 陸劇《原鄉》再現的
臺灣警備總部與眷村
老兵

壹 緒論

一、問題意識與背景

　　2014 年 3 月中旬，大陸央視黃金檔推出一檔電視劇《原鄉》，以 1949 年後遷臺老兵返鄉為題材，播出後在大陸內地反應熱烈，不僅收視率節節攀高，也廣受大陸學政界的肯定（張國立，2014）。然而這檔以臺灣為背景所製作的電視劇，迄今未在臺灣的電視頻道播出，或許也因為是這樣，除了零星報導外，臺灣方面對這檔電視劇幾不見任何關注與論述。惟該劇係兩岸啟動互動交流近 30 年間，首部完整的從大陸觀點製播，以臺灣社會內部議題為敘事焦點的影視作品，其中觸碰了 1980 年代臺灣政治與社會氛圍。做為一個從大陸觀點製播的「臺灣再視」文本，這檔電視劇具有很大的分析潛能，而本章即是嘗試透過對此一陸劇的深度解讀，檢視大陸的影視工作者如何從 2010 年後的視角，藉著影像語言來建構 1980 年代的臺灣故事。

　　《原鄉》是由大陸演員張國立擔綱製作的電視劇。2008 年他即

決定投資拍攝，獲得臺灣電影製片人楊登魁參與投資，再找到臺灣導演羅長安與他共同掌鏡，並邀請臺灣演員楊懷民、潘麗麗、傅雷等參與演出，因而號稱是由兩岸共同攜手製作。張國立也邀請大陸資深編劇鄒靜之擔任總策畫，陳文貴負責執筆寫劇本，三人在海南成立策畫會。這中間劇本撰寫耗費了三年，歷經五個月拍攝，中間轉赴中港臺九個地方取景，又花了一年多才發行。再因為劇情內容涉及臺灣，還必須送到國務院臺灣事務辦公室審批，等拿到批准的批文時，時間已過去三年，到央視播出的期間已是 2014 年（李夏至，2014）。

2014 年 3 月間《原鄉》正式在大陸央視黃金檔播出，先後獲得多項大陸與國際影視獎項。包括 2014 年 10 月間的「五個一工程」優秀作品獎、同年 11 月的第 1 屆加拿大電影電視節最佳電視劇大獎：金美洲豹大獎、2015 年 12 月的第三十屆電視劇飛天獎的「劇碼獎」，以及 2017 年 9 月的福建省第八屆百花文藝獎榮譽獎（百度搜索，2020）。除了獲得多項大獎之外，《原鄉》也得到大陸涉臺單位的肯定，2014 年 3 月間，當《原鄉》確定將在央視播出不久，中國國務院臺灣事務辦公室主任張志軍特別接見《原鄉》劇組的臺灣演員及製作人員，根據人民網報導，張志軍肯定這部電視劇順應兩岸關係發展潮流，挖掘出兩岸共同的文化和親情，生動展現「兩岸一家親」的血緣聯繫和民族感情，體現出兩岸關係和平發展的來之不易，具有重要的意義（人民網，2014）。

《原鄉》雖然在大陸播出時獲得極高的收視率，但這檔以臺灣的人與事為題材的電視劇，卻一直沒機會在臺灣播出，也就完全缺乏了臺灣觀眾的反應與論述。儘管導演張國立在接受訪問時公

開表示「這部劇要是能在臺灣播出，臺灣觀眾也能看到就更好了（Nownews，2013）。」隨後雖曾一度傳出將在民視推出（徐容榕，2013），但稍後並未見播出，按 2014 年兩岸交流尚稱頻繁，何以《原鄉》依舊未能獲得機會在臺灣電視頻道播出？這其中的緣由，當時負責把關的文化部並沒有任何公開的說法，倒是當時曾任廣電公會理事長的汪威江，在雜誌撰文呼籲文化部鬆綁兩岸影視交流，中間所舉的例證就是陸劇《原鄉》，文中刻意提及文化部對陸劇的審查，僅限文藝愛情、家庭倫理等十種劇種，凡涉及革命、抗戰等近代史敏感題材皆不在其列，汪威江擔憂《原鄉》很可能面臨未審先判的命運（汪威江，2014）。是否是此緣由不得而知，至少從結果看這齣電視劇迄今都未在臺灣推出，也讓可能的對話留下空白。

　　儘管沒有任何資料顯示當時的文化部是否以某種理由擋下陸劇《原鄉》，但既然傳出民視有意播出，顯然官方沒有刻意阻擋，耐人尋味的是民視最終並沒有播出，其它有線或無線頻道也沒有播出，這中間是否還有其它特別緣由？電視臺購買陸劇除了收視率考量就是避免爭議，雖說陸劇《原鄉》已經刻意淡化許多可能引發爭議的議題，但編劇對許多臺灣觀眾已經視為當然的事實與記憶還是存有隔閡。例如警總明明是軍事單位，編劇可能誤解其為警察單位，警總高官竟是身著警察制服；再例如老兵的戰士授田證是一直到 1990 年以後才立法可以折換補償金，在此之前根本不受重視，劇中竟有老兵將錢放在供桌上，甚至還有流氓意圖騙取，相關情節令人莫名所以；此外歷史時空也不時出現錯置，如老兵發動抗爭的 1988 年，當時早已解嚴，警總也不復存在，但劇中的警總卻還

在監控老兵；當然最可能引發爭議的還是劇中山豬的角色，這是除老兵妻子外，整部劇中唯一登場的本省籍臺灣人，他的身分是國大代表之子，卻扮演在廟口聚眾為惡的流氓，不僅騙取老兵戰士授田證，還強押眷村少女賣淫，是個徹頭徹尾的反派角色，這樣的角色設定，會不會讓臺灣觀眾認為是在刻意醜化臺灣人，甚至產生反感？這些或許都是電視臺考量的因素。

姑且不論《原鄉》是否再現臺灣的實況，做為一部描述臺灣故事的大陸電視劇，它還是提供了一個值得研究的影像文本，特別是其究竟如何呈現大陸所謂主旋律影視作品中對臺灣形象的建構與想像。儘管《原鄉》有部分臺籍演員參與演出，不少場景是在臺灣攝製，但這部電視劇不論在製作、編劇、導演，乃至主要演員都是出自大陸，製作人張國立有全國政協委員身分，全劇腳本內容事前必須經相關單位的嚴格審批，才得以在央視黃金檔時段播出，加上中國國臺辦官員的背書，可以說這部電視劇在主題與意識型態立場上，完全符合當時北京當局對臺灣問題的官方立場，它當然也就能反映當時大陸菁英階層對臺灣的主流觀點與想像，透過對其戲劇文本的解讀，是可以再現當前大陸對臺灣想像的心靈結構。

二、兩岸有關老兵探親影視作品回顧

在兩岸開放探親之前，眷村老兵及眷村第二代的故事一直都是臺灣電影中重要的類型之一，特別是 1980 年代到 1990 年代之間。重要代表作如 1983 年陳坤厚執導的《小畢的故事》、盧戡平

1983 年執導的《搭錯車》，以及 1986 年的《孽子》、李祐寧 1984年執導的《老莫的第二個春天》以及 1985 年的《竹籬笆外的春天》、1985 年侯孝賢的《童年往事》、1987 年楊立國執導的《黑牙與白牙》、1988 年金鰲勳執導的《風雨操場》與 1989 年張蜀生執導的《寒假有夠長》等。1990 年代以來有 1989 年王童執導的《香蕉天堂》、1991 年楊德昌執導的《牯嶺街少年殺人事件》等，敘事焦點都集中在外省老兵生活紀事和眷村二代的生命故事。在電視劇處理眷村或探親相關議題的重要代表作品，有梁修身在 2005 年所拍攝的公視電視劇集《再見，忠貞二村》；2008 年則有眷村二代出身的製作人王偉忠在中視播出的《光陰的故事》。至於讓臺灣眷村真正受到大陸觀眾廣泛關注的，則是眷村話劇。臺灣表演工作坊與王偉忠合作的新劇《寶島一村》，自 2010 年開始在大陸巡迴演出，據報導當時經常是一票難求（張燕娟、林靜嫻，2014）。

　　臺灣開放探親前後，臺灣曾拍過數部探親電影。1988 年臺灣導演郭南宏在政府尚未開放探親之前，即根據偷跑大陸探親老兵口述的故事，投資 1500 萬籌拍《大陸行》（大陸片名：《海峽兩岸大會親》），當時還特別赴澎湖古村和望安古巷道，充當福建廈門家鄉外景，片中上海外景部分因向新聞局申請赴大陸拍片未准，還委託香港旅遊公司幫忙拍攝，剛拍完即開放探親（黃仁，2012）。幾乎就在同時，另一位導演虞戡平也執導了一部探親電影《海峽兩岸》，描述男主角老兵透過香港旅行社仲介，與闊別四十年的妻子及女兒約在香港見面，雙方匆匆的見面，相處幾天之後，又要匆匆離別的故事（百度百科，2017.2.3c）。1989 年導演王童執導了由

中影出品的《香蕉天堂》，描寫國軍撤守到臺灣的處境，男主角因被懷疑是共諜逃離軍隊，借用別人身分度日，開放探親後被迫與借來身分的親人重逢的荒謬故事（維基百科，2017.2.3c）。隔了十年後，2011 年由李祐寧編劇、趙冬苓導演的探親電影《麵引子》，故事敘述男主角離家參軍在臺灣另組家庭，臺灣的妻子過世後，男主角帶著女兒到大陸，見到了當年離鄉而尚未出世的兒子，兒子無法諒解為何父親遲遲沒有返鄉，十年後主角中風，父子再度團聚的故事（百度百科，2017.2.3d）。2015 年《香蕉天堂》的導演王童再度推出《風中家族》，描寫三個軍人一起從大陸淮北逃到上海、再從上海逃到臺灣，在臺灣安家落戶，其中一人一直思念大陸淮北親人，結果 1987 年政府終於允許返回大陸探親時卻過世了（維基百科，2017.2.3b）。

表 1 　歷年兩岸製播老兵探親的影視作品

年分	導演	出品	片名
1988 年	郭南宏	臺灣	《大陸行》
1988 年	虞戡平	臺灣	《海峽兩岸》
1989 年	王　童	臺灣	《香蕉天堂》
1990 年	武　珍	大陸	《假女真情》
1991 年	吳貽弓	大陸	《月隨人歸》
2011 年	趙冬苓	臺灣	《麵引子》
2013 年	王全安	大陸	《團圓》
2014 年	張國立	大陸	《原鄉》
2015 年	王　童	臺灣	《風中家族》

資料來源：本研究整理

除了臺灣所拍攝的探親電影，大陸影壇也先後拍過數部探親電影。1991 年上海電影製片廠先後拍了兩部探親影片，一部是吳貽弓導演的《月隨人歸》，根據趙章予的同名小說及周山、劉景清的電影文學劇本《租妻》改編。故事內容敘述離家 36 年的男主角，從臺灣帶著鄰居太太充當假夫妻返回大陸探親，遇到已為寡婦的初戀情人，形成複雜糾結關係的故事（互動百科，2017）。另一部則是武珍導演的《假女真情》，由上海與浙江電影製片廠於 1990 年聯合出品。主要劇情敘述臺灣王姓老兵從臺灣回大陸尋找親生女兒，但沒見到女兒接他，臺胞接待站找到王姓小學老師把老人接到家中照顧，並與臺胞接待站一起幫老人尋找女兒，後來終於團聚的故事（百度百科，2017.2.1）。再就是 2013 年由王全安所執導，北京中天鼎盛影視出品的《團圓》。敘述臺灣退伍老兵（凌峰飾）到上海，尋找自己已失散幾十年的妻子（盧燕飾）和兒子。他的妻子已另嫁並生兩個女兒。老兵希望能帶著失散母子一起到臺灣生活，但卻引發這個家庭劇烈震盪，使得親人團聚變成彼此的傷害，老兵只好再度回臺。該片並獲得 2010 年柏林電影節最佳編劇銀熊獎（百度百科，2017.2.3a）。

　　從前述兩岸探親及眷村影視作品文類的回顧與梳理，大部分都集中於思念家人、親屬重聚等敘事焦點，其中大多聚焦於親人離散與團聚的私領域小敘事，兩岸分隔的鉅型敘事，在所有作品中多半只充作背景。而《原鄉》的敘事焦點卻與先前所有探親作品有很大的不同，先前相關主題的電影，主要是依製作方決定空間落點，故事不是集中在臺灣就是在大陸，《原鄉》算是首部分別以臺灣及

大陸兩個空間雙線進行敘事的作品；其次，《原鄉》有很大一部分敘事焦點，集中於警總官員與退伍老兵之間的博奕。劇中扮演警總官員的路長功（陳寶國飾），在劇中就是第二男主角，戲分相當吃重。而劇中有不少情節都是在處理警總在眷村的布建與偵防，以防堵退伍將官或老兵赴大陸探視，甚至不惜以「匪諜」罪名羅織。這種敘事焦點，相關影視作品中唯一與之相關的只有《香蕉天堂》，片中兩名在大陸被抓伕隨軍來臺灣的小兵，頂替了兩個軍籍姓名，其中一個姓名因涉嫌匪諜，遭到警總逮捕刑求，導致被釋放後精神異常，這是所有老兵電影中唯一有警總身影的電影（黃致遠，2013）。只不過《香蕉天堂》所敘述的故事背景是 1950 年代，與陸劇《原鄉》所刻畫的 1980 年代，存在了 30 年的落差。這些因素都使得《原鄉》不同於先前所有探視文類的影視作品，也使其存有很大學術探討的空間。

貳 文獻檢視與研究途徑

一、有關外省老兵返鄉運動與開放兩岸探親的研究

　　大陸電視劇《原鄉》的劇情末尾，部分觸及到了具體發生在臺灣 1980 年代末期的外省老兵返鄉運動。在當時外省老兵何文德有意打破兩岸探親禁令的政策限制，在 1987 年 4 月 12 日結合當時民進黨前身的黨外立委許國泰與黨外前進系成員發起「自由返鄉運動」，成立「外省人返鄉探親促進會」，目標是「以達到自由返回大陸探親為唯一目標」，要求政府開放臺灣外省老兵能回大陸探親。並在 4 月下旬對外散發 30 萬份〈我們已沉默了 40 年〉的傳單（維基百科，2017.2.3a）。此運動也促成當時執政的國民黨開始正視外省老兵的探親問題，經內部研議後遂於 1987 年 10 月 15 日正式宣布開放探親（瞿海源、丁庭宇、林正義、蔡明璋，1989）。自此返鄉運動與兩岸探親亦成為臺灣社會學界所探討的子題之一。

　　社會學界直接以外省老兵返鄉探親為主題的研究，係中研院民族所研究員胡台麗於 1990 年撰寫的〈從沙場到街頭：老兵自救運

動概述〉，詳細交待了這場運動的背景、緣起與發展過程，這篇論文並同其它同步發生的社會運動的論文，一起收入了由徐正光、宋文里合編的《臺灣新興社會運動》一書中（胡台麗，1990）。胡台麗稍後並持續探討外省老兵族群認同議題，並於 1993 年發表〈芋仔與番薯：臺灣「榮民」的族群關係與認同〉（胡台麗，1993）。而兩岸開放探親之後究竟對臺灣社會產生怎樣的影響，當時的張榮發國家政策研究資料中心曾在社會學者瞿海源、丁庭宇、林正義與蔡明璋四人的合作下，做了一個龐大的民意調查，並在 1989 年以《大陸探親及訪問的影響》為題出版，該研究發現當時多數民眾都認為探親規定太嚴，認為兩岸不能直航造成許多不便，也多半對未來開放持樂觀態度（瞿海源、丁庭宇、林正義、蔡明璋，1989）。開放探親陸續也出現了兩岸婚姻的問題，任教東海大學的趙彥寧曾針對此一主題進行研究，陸續發表了〈公民身分、現代國家與親密生活：以老單身榮民與「大陸新娘」的婚姻為研究案例〉以及〈親密關係做為反思國族主義的場域：老榮民的兩岸婚姻衝突〉等兩篇論文，探討其中所衍生的問題（趙彥寧，2004）。

除了相關研究外，中央研究院在 2009 年建立的「臺灣外省人生命記憶與敘事資料庫」中，就老兵返鄉運動進行訪談，訪談者選取三種身分受訪者：老兵、民進黨個別成員、學者。共完成六位當年主要參與者的拍攝訪談。受訪者包括王曉波、何文德、范巽綠、姜思章、夏子勛、張富忠等。訪談主題以個人參與老兵返鄉探親運動經過及觀察為主。訪談內容整理後，輔助參考當年參與者的相關著作及自傳、報紙及雜誌相關報導，撰寫成〈一條漫長回家的路：

老兵返鄉探親運動〉口述歷史報告，由王佩芬主筆、張茂桂潤飾，嘗試重現當年老兵返鄉探親運動歷程，並做為後續研究者參考（王佩芬，2017）。

二、有關兩岸探親影視的研究文獻

《原鄉》雖早在 2012 年即殺青，但由於必須經過審批，排到央視播出的期間已是 2014 年，當時大陸學界對《原鄉》這部電視劇尚未見任何深度的研究。若干初階的評論亦是集中在鄉愁、國族認同與召喚的主軸上。在央視播出時適逢臺灣發生反對兩岸簽訂服務貿易協定的「三月學運」，當時任職中國社會科學院臺灣研究所的學者陳桂清在評論《原鄉》時，不僅將此劇與這場運動做了連結，更連結上習近平所倡議的「中國夢」。他撰文指出，「臺灣社會掀起的『反服貿學生運動』便是部分民眾『反中仇陸』心態的投射。他們害怕兩岸走近，擔心臺灣被大陸吞併，喪失所謂的『主體性』，因此極力阻撓兩岸經濟合作、融合。對此，我們需拿出老兵們衝破藩籬執著回鄉的勇氣，破除橫亙在兩岸同胞之間的心牆，確保兩岸關係良性發展」。甚至進一步呼籲「兩岸需要將《原鄉》中一個個小家的團圓彙聚成民族大家庭的團圓，攜手同心，共同實現國家富強、民族振興的『中國夢』」（陳桂清，2014）。再例如任教首都經濟貿易大學工商管理學院的張祖群在其〈符號、鏡頭中傳遞的政治正能量：《原鄉》評析〉中，集中討論《原鄉》電視劇的歷史背景，如老兵婚姻、授田證，也提及了臺灣戒嚴時期的白色

恐怖等，另一部分討論「鏡頭特寫」，事實上只處理一個「想回那邊看老娘的請舉手」的一個場景，其它鏡頭都是與《原鄉》電視劇無關的其它文本，最終的結論就是「海峽兩岸同文、同根、同種、同屬中華民族的歷史事實，同屬一個中國的正能量」（張祖群，2014）。另外任教湖南師範大學新聞與傳播學院的蔣超、博居正在〈評電視劇《原鄉》的主題思想與藝術特色〉一文中，也只將評論焦點完全置於老兵的鄉愁上，儘管他們注意到《原鄉》「從一開始就設置『老兵與警總』，即『民意與高壓政策』之間尖銳的矛盾對立衝突」，但他們後續還是集中討論老兵的思家情感面，最終歸結在「濃烈的鄉愁，割捨不斷的尋根情結」上（蔣超與傅居正，2014）。

至於討論其它涉及兩岸探親影視作品的研究也同樣不多。比較值注意的是 1989 年出品的電影《香蕉天堂》，是所有電影中唯一觸及老兵與警總關係的電影，而其所涉及的背景則是 1950 年代冷戰大結構下的白色恐怖氛圍，社會學者陳光興曾在 2001 年出版的期刊論文〈為什麼大和解不／可能？〈多桑〉與〈香蕉天堂〉殖民／冷戰效應下省籍問題的情緒結構〉一文中，指《香蕉天堂》是以黑色諷刺的拍攝策略，呈現情治人員硬是粗暴的將沒有政治企圖的小人物打成匪諜，認為他們是被時局操弄、被大時代犧牲掉的一群人（陳光興，2001）。此外黃致遠在其研究電影《香蕉天堂》的碩士論文中，同樣也指出該片呈現了 1950 年代的肅殺氛圍，軍隊中潛藏的情治人員，隨時隨地監控小兵，甚至加以株連迫害（黃致遠，2013）。儘管在電影《香蕉天堂》中主角都是年輕的小兵，與

《原鄉》中的老兵有 30 年的差距，但片中所塑造的警總形象，卻是一致的。

　　至於大陸電影中涉及 1949 年以後臺灣的題材本來就少，因而處理此一題材的學術文獻更少，這中間能搜尋到的重要學術文本僅有任教北京師範大學藝術與傳媒學院藝術理論系唐宏峰的研究。她曾於 2012 年於臺灣出版的《電影欣賞學刊》中發表〈後冷戰時代的「團圓」——大陸電影中的臺灣故事〉，以王全安 2013 年執導的《團圓》為核心，探討大陸電影中的臺灣老兵探親影像。唐宏峰認為《團圓》已是大陸電影工作者對臺灣有關外省老兵及眷村的影視作品接觸過後的年代，因而與臺灣的影視作品之間存有一定的互文性。她指出《團圓》中的兩岸故事不再被賦予強烈的政治判斷，轉而突出人類普遍的情感傷痛，政治價值的抉擇被轉換成一種無奈而中立的歷史悲情，因而唐宏峰選擇了無階級、去政治、超意識型態的「情感結構」視角，認為《團圓》這部電影突出了後冷戰時代的主題。她認為過往大陸電影中所拍攝的兩岸題材，多半集中思鄉、歸鄉的母題，呈現分隔之苦、血濃於水、跨越的艱難、返家的喜悅等情感，但這種思鄉的情緒，經常被轉化成一種強烈的愛國之情，影片人物的鄉愁被轉化成一種對祖國的召喚與呼應，同時透過各種敘事上升為一種思念祖國大陸的情結，而這種對大陸故土的懷念，代表一種正確的政治取向（唐宏峰，2012）。而唐宏峰認為在《團圓》裡，鄉愁已經喪失了國族的色彩，成為對具象地點「上海」的思念，影片中沒有一句上升至「祖國」的話，也沒有對「統一」鉅型議題的暗示，主角的「返鄉」其實只是單純的「探親」，他從

未想要歸鄉，只是想要帶大陸妻子與兒子回臺灣生活，這中間的敘事，唐宏峰認為展現了一種對臺灣人身分情感認同的理解，畢竟大批返鄉探親的老兵最終還是選擇回臺生活，幾十年的歷史處境已使得情感結構趨於認同臺灣，故鄉可以視為精神文化上的渴望，但現實的選擇還是另外一回事（唐宏峰，2012）。

　　透過上述文獻的檢視，不難發現有關大陸電影中有關探親主題的研究，由於案例不多，因而兩岸學者投入的研究也不多，有限的學術文獻也多半集中於認同與情感的層面，而電視劇《原鄉》在類型上雖可歸類為老兵探親的故事，但在敘事上明顯不同於其它影視作品，可供分析探討的地方也很多。

三、研究視角與途徑

　　本章將嘗試透過三個視角來處理這部電影劇。第一個分析策略即是敘事分析（narrative analysis）。做為一個影片類型，過往的眷村或是探親電影，在敘事上大抵集中在老兵思鄉或是兩岸親友從離散到重聚的小敘事上，在故事安排上總結而言所採取的是一種返鄉的「旅行敘事」（travel narratives）類型，它不是對未知空間的探索，而是對已知空間經歷時間變幻後的追尋。根據學者臧國仁與蔡琰的界定，旅行敘事探討「敘事者如何將其外出或居遊觀察所得之日常旅遊事蹟寫入故事，如何將生活（生命經驗）與情境互動，如何述說旅途歷程與他人、異地建立之暫時性互動關係等」（臧國仁、蔡琰，2011），電視劇《原鄉》確實包含了這一部分的敘事，

但全劇所依循的主要情節（plot）與故事（story），很明顯的與其它探親電影的敘事結構不盡相同，首先《原鄉》不是在臺灣或大陸地區單線進行敘事，而是循臺灣的外省老兵與大陸親人兩條線進行；其次，《原鄉》加進了一個其它探視影視作品都沒有的一個角色，即警總的情治人員，這使得《原鄉》的敘事結構滲入了政治的鉅型敘事，這使得俄國敘事理論學者普羅普（Vladimir Propp）在探討故事中與主角對應的反派或協助者的角色如何被建構等的觀點，可以拿來檢視在《原鄉》電視劇中擔任怎樣反派或協助者的角色（Propp, 1972）。本章將透過敘事分析的策略，探討《原鄉》這部電視劇在旅行敘事之外，因為警總的介入所開展的另一種衝突敘事（conflicting narratives）結構，亦即主角與反派在彼此衝突情境中的互動過程。

　　第二個分析策略是形象分析（image analysis）。即是處理《原鄉》劇組究竟藉由哪些特定的圖像符號組合，去建構一個他們所想像的臺灣眷村老兵、警總官員，乃至 1980 年代臺灣社會的形象。在這裡主要是借助法國符號學家羅蘭巴特（Roland Barthes）在處理圖像傳達意義所提示的分析策略。在巴特看來，形象是可以還原拆解成一組能指（signifier，即符號形式）與所指（signified，即符號意義）的組合，這中間除了呈現符號表面明示的顯示義（denotation）之外，還有隱藏在背後的文化及意識型態的隱示義（connotation）（Hall, 1997）。藉由形象分析可以檢視《原鄉》製作單位是怎麼從大陸的視角重構、發明，甚至想像一個近 30 年前他們所認為的臺灣社會、臺灣眷村與警備總部。

第三個分析策略，是採用俄國文學批評家巴赫汀（Bakhtin）的對話理論。在巴赫汀看來，任一文本中要形成一個所謂的真實（formulation of truth），都勢必要與其它同樣聲稱的「真實」的文本接觸，亦即「真實」的範圍不可能受限於個別人的意識，而是恆常的處在不同文本對話的狀態中，一個文本中永遠存在著不同聲音互為主體的動態再現（intersubjective dynamics of representation），任何被聲稱的「真實」藉由持續的對話，也持續在不同的意識型態脈絡中被重新定義，正是因為意識型態的作用，這種動態的對話也存在著一組納入與排除的規則（rules of inclusion and exclusion），只將某些聲音與觀點納入，將某些觀點與聲音排除在外（Cynthia, Gill, & Stuart, 1998）。這種分析策略，亦就是所謂互文性分析（intertextuality analysis），也可以說，如果將《原鄉》電視劇做為一個動態的對話文本，那麼就可以檢視這部電視劇刻意納入了哪些觀點與事物的文本？又刻意排除了哪些觀點與事物的文本？電視劇本中選擇性強調了哪些？又刻意淡化甚至塗抹掉了哪些？

　　結合上述三種分析策略，本章就《原鄉》電視劇的文本進行深度的解讀，先梳理出整部電視劇主線敘事結構，再就《原鄉》電視劇與其它文本的互文關係的檢視，審視其刻意納入了哪些情節與觀點，又刻意刪除了哪些情節與觀點，進一步呈現《原鄉》電視劇究竟企圖述說一個怎樣的臺灣故事。

政治權鬥的敘事結構

　　一般常見的大陸老兵返鄉影視作品，主流的敘事結構都是採直線式「旅行模式」，從眷村老兵思鄉的鄉愁起始敘述，接著赴大陸探親，與故鄉親人重聚，或是祭拜已逝親人，由於老兵在臺多半另娶妻室，最後還是再次分離。這種「分離／團圓／再分離」敘事模式，幾乎是老兵探親影視作品的主流。但電視劇《原鄉》卻打破了這種模式，老兵返鄉的旅行敘事成了支線，劇中後段僅有老兵杜守正帶著 V8 攝影機一路走訪四個老兵的故鄉，並留下影像紀錄，而貫穿全劇的敘事主線卻是情治單位的警總高層、警總退伍將官與眷村老兵之間的多重對抗與政治博奕，其中岳知春由於是從警總退休的將官，深諳警總的羅織謀略，出面為眷村老兵出謀畫策與警總對弈，這個貫穿整齣電視劇的主線更類似於一種衝突敘事。在這個以政治博奕為主的敘事主線下，「老兵返鄉」不再是個親情聚散的小敘事，而是淪為多層次政治權鬥的敘事，在這場衝突敘事的博奕中，一邊是代表警總高層的老潘與路長功，另一邊則是退伍將官岳知春與老兵洪根生、杜守正、八百黑與朱晉等，雙方就老兵私下返

鄉所展開的一場合作與對抗、羅織與反羅織的循環博奕。

從第 1 集警總退休將官岳知春與警總官員路長功的一場對話中，就已經為這場衝突的博奕定了調。原來警總表面上是要法辦老兵觸犯禁令私下返鄉，但實際上卻是企圖將老兵返鄉羅織成匪諜案以遂行高層政治鬥爭。路長功對岳知春說：「現在私入匪區探親的人多了，有人想用這件事來整老潘！」岳知春回答：「我看是老潘想用這件事來整他的對手！」（節錄自第 1 集）。這個「老潘」在劇中是警總內比路長功還高階的長官；第 5 集路長功的部屬莊力奇質疑為何要特別針對老兵時，路長功說：「老兵歸退輔會管，退輔會的某位大老，是老潘爭奪中常委的最大對手！」；第 14 集路長功對他的妻子說：「這個案子如果辦成了，說不定可以脫離老潘，我還可以更上一層樓！」（節錄自第 14 集）。這些對話說明警總高層故意要將老兵私下返鄉羅織成匪諜案，並不是真的要執法，實際上是為個人謀取權位的一場權鬥。因而在第 13 集中岳知春向路長功直接點破：「老兵都是棋子，別人拿棋子打你們，你們就拿棋子打別人，最可憐的就是這些棋子！」路長功的回答是：「這就是政治，你還不懂？」（節錄自第 13 集）。這中間也不避諱還有政治更高層的介入，第 17 集老潘向路長功解釋何以要偵辦岳知春，表示：「上頭就是這麼吩咐的！」（節錄自第 17 集），至於誰是上頭？劇中並沒交待，但這種老大哥在幕後操縱一切的暗示，已接近政治驚悚劇了。

在政治鬥爭的幕後驅動下，《原鄉》劇中的警總與老兵之間就展開了一系列的博奕競爭。警總設計的腳本是企圖將私下赴大陸探

親的老兵先羅織成匪諜，進一步牽出其它老兵，塑造成一樁集體行為，再將其構陷成是匪諜組織，作為向上級獻功的績效。在劇中第一個被鎖定的老兵是董家強，結果董家強被警總逮捕且遭到刑求，並以匪諜名義被起訴審判，但最終董家強在判決前突然心臟病發死亡，造成警總的操作前功盡棄，也讓劇中眷村的老兵人人自危，不敢再私下赴大陸探親（節錄自第 3-4 集）。接下來的敘事主線就成為警總急於尋找下一個目標。警總最先鎖定的是以計程車為業的朱晉，由於他在大陸的母親逝世，於是積極說服他以奔喪的名義赴大陸探視，結果朱晉在岳知春的勸阻下打消念頭（節錄自第 9 集）。接下來就是杜守正，杜守正原本計畫以赴美國探望女兒的名義私下赴大陸，並由另外兩名老兵集資買了 V8 攝影機，預先錄下自己影像讓杜守正帶到大陸給親人，但因警總啟動調查而打住，於是警總再設局以抽獎方式讓杜守正獲得免費機票，促使他進入大陸，警總也派幹員莊力奇以遊客身分伴隨著他一路蒐證（節錄自第 13-20 集）。原本警總官員路長功有意在杜守正回來後以匪諜組識名義將他與幾位老兵一起逮捕，沒想到岳知春設局讓杜守正轉赴路長功家鄉拍了他母親的畫面，讓路長功方寸大亂，也導致整個逮捕行動取消，而路長功的上司老潘發現了路長功的真實身分後，隨即又企圖將他羅織成匪諜（節錄自第 25-28 集）。最終所有逮捕行動都在老兵上街抗爭下作罷（節錄自第 31 集）。這一連串螳螂捕蟬、黃雀在後的戲碼，讓返鄉探親淪為了故事的支線。

　　既然《原鄉》情節的主軸變成了衝突敘事，劇中角色也就出現正反派的對立。劇中的警總針對老兵祭出一連串羅織策略。警總官

員路長功就在《原鄉》劇中扮演主要反派的角色，不斷的對弱勢老兵設局構陷，而自警總退休的將官岳知春，則是在幕後扮演協助老兵擺脫構陷的角色，這兩個立場衝突對立的角色，在私下又因曾是同袍僚屬，所以存在私交的情誼關係。在這場博奕過程中，岳知春在劇中曾多次針對眷村老兵返鄉的正當性，對著路長功正面提出質問。例如第 5 集路長功替政府辯護：「政府對他們夠好了，那些眷村不都是政府替他們蓋的嗎？只要他們老老實實，不要搞事！」，岳知春立即回答：「什麼叫搞事？回趟老家叫搞事？看看爹娘還要軍法審判？」（節錄自第 5 集）；第 13 集岳知春對著路長功質疑：「老兵回家看老娘、回家看老婆有什麼罪？」，路長功的回應是：「你怎麼還這麼天真？上頭要把這個案子做大，我愛莫能助！」（節錄自第 13 集）；第 17 集岳知春痛斥老兵杜守正的妻子被警總驚嚇得精神失常，岳知春對著路長功說：「為什麼一個人回老家看望自己的親人，妻子會被嚇成那樣，我回答不出來！」路長功辯護說：「任何悲劇都不是個人造成的，那是歷史浩劫，就好像大洪水，我們都在諾亞方舟上，只有同心同德，只有鐵的紀律，才保住方舟上的人！」（節錄自第 17 集）；第 25 集岳知春再一次質疑：「世界上有哪個法律規定，不讓兒子看老娘？」路長功回答：「黨國利益高於親情……你明知道我們這一代人是要犧牲小我完成大我！」（節錄自第 25 集）。在這裡岳知春的每一次質問，都是站在親情價值高於一切的小敘事基礎上，而路長功的回應，則都是將問題的層次帶到鉅型敘事的政治層面。

　　與所有眷村老兵探親的影視作品不同，電視劇《原鄉》處理的

是臺灣尚未解除探親禁令的年代，眷村老兵私下返鄉的故事。就是因為時代背景是戒嚴年代，《原鄉》電視劇在腳本中加入了一個其它探親影視不曾有過的角色——警總官員，這個角色的介入也改變了整個敘事結構，情治單位企圖羅織眷村老兵犯罪的策略攻防，主導了整部電視劇的敘事結構，探親影視作品慣常出現的旅行敘事，也被置換成了衝突敘事。

再現臺灣的情治單位——警總

　　《原鄉》應是兩岸探親的影視作品中，唯一在劇中大量納入警備總部情節的電視劇。然而，距離《原鄉》製播的年代，警總已然消逝了 20 多年，劇組究竟怎麼拼湊、重建當年警總的形象，同樣值得探討。而這個在臺灣政治轉型過程中曾經備受爭議的部門，幾乎在《原鄉》每一集都被安排登場。《原鄉》第 1 集的第一個鏡頭就是在大年除夕的警總偵訊室中，一名眷村老兵接受警總官員的偵訊。由大陸演員陳寶國飾演的警總官員路長功，在劇中戲分相當重，幾乎就是第二男主角。這個偵訊場景的符號，亦就是臺灣其它電影再現警總所塑造的之意象，例如 1991 年楊德昌執導的《牯嶺街少年殺人事件》，即具體再現了警總偵訊的場景，男主角被誣陷遭警總拘禁，日以繼夜地逼供審訊，不斷要求其寫下自白，直到他瀕臨崩潰才知，警總只是要他將其它人的名字抖出來而已（阿潑，2019）。2019 年出品的《返校》，更是將警總描繪成彷如地獄鬼域的場景，片中呈現了諸多威權時代的政治符號（諸如教官、「檢舉匪諜，人人有責」的反共標語及廣播、國徽、憲兵、警備總部、倒吊刑求等），甚至將使用暴力刑求的警總塑造成喪屍般的鬼差

（李志銘，2019.10.17）。也可以說，在臺灣少數電影中涉及警總形象的題材，幾乎全是負面的。

由於警總早在1987年臺灣宣布解嚴後不久即告裁撤，加上警總在臺灣一直是高度對外封閉的情治機構，僅有的文獻也多半是細數其罪狀的批判文字，即便2018年政府成立促進轉型正義委員會（促轉會），推動還原歷史真相、開放政治檔案，這中間當然包括警總，但由於警總裁撤已經近30年，還原昔日警總面貌相當困難，連促轉會自己都承認「由於警總的規模太過龐大、無所不包，我們對於警總既熟悉、又陌生，如同瞎子摸象。且伴隨警總裁撤、人員遣散，許多檔案資料也因此遺失或遭到不當銷毀；這也導致臺灣社會追求轉型正義的過程中，對警總的認識始終有限、也難以追究相關承辦人員或部門的責任（促進轉型正義委員會，2019）。」因而《原鄉》的劇組如何建構並塑造這個在臺灣已消逝25年多的機構，以及其如何建構當時警總情治人員的形象，有很大的探討空間。特別是在1980年代，面對日益崛起的臺灣黨外反對運動，以及大量印行的黨外書刊，警總在當時所扮演的監控與查禁角色，是被放得很大的，當時的警總功能是否真如《原鄉》劇中所刻畫般還將不小的勤務比重放在防堵外省老兵赴大陸探親上，是很值得探討的。

在空間符號再現上，《原鄉》的劇組成功商借到警總當時位在臺北博愛路的原址（現為國防部後備指揮部）建築物內外拍攝，劇中擔任警總高階官員的路長功與老潘，偵察幹員莊力奇與曹夢等之間的許多對話，都是選在這座警總舊址的走廊、陽臺與辦公室拍

攝。警總內部辦公室陳設上，有幾處涉及政治符號的安排，無意間透露了劇組的政治考量。例如桌上一定置放著小型國民黨黨旗，卻未見國旗，這個特殊小陳設同樣也出現在設在香港的臺灣救總辦公室桌上。按臺灣即便是在國民黨一黨獨大的年代，軍事與行政部門的辦公室中也不可能只放置黨旗卻未見國旗。另一個政治符號的安排則是政治人物的圖像，在《原鄉》前面幾集的警總辦公室中，牆上只見孫中山的掛像，中間幾集開始出現蔣介石掛像，直到最後幾集才再加上蔣經國的掛像，這個微妙的變化從臺灣視角中即可識讀出。

《原鄉》劇中刻畫的警總，幾乎可以被形容是個「無所不能、無惡不作」的機構。僅在劇中安排的情節就包括了查禁書刊、羅織罪名、逮捕刑求、致人喪命、製造火災、剝奪工作、威脅蒐證、偽裝詐騙、布線社區等。例如劇中的路長功在電話中回答部屬有關查禁書刊時說到：「鄉愁詩抄？直接到印刷廠查封！需要什麼法律依據？」（節錄自第 2 集）；老潘交待路長功阻止岳知春出國時，說到：「不管用什麼方法，都要阻止他，車禍、食物中毒、心臟病發⋯⋯」（節錄自第 2 集）；老兵董家強被捕之後，負責偵訊的警總幹員莊力奇向上級報告說：「已經把口供給他，背得差不多了！」（節錄自第 5 集）；路長功在電話中交待怎麼處置人犯意外死亡時說：「要押送綠島，對，很聰明，然後就是犯人失足落水，怎麼這麼笨哪？我說他會失足落水就會失足落水，照我說的去辦！」（節錄自第 10 集）。此外在情節安排上還有直接逮捕「私入匪區」的老兵董家強，並在警總偵訊中死亡（第 5 集劇情）、逼瘋

欲返鄉探親的老兵傅有誠（第 6 集劇情）、讓老兵朱晉的子女喪失工作以逼其擔任奸細（第 7 集劇情）、以欺騙手法讓老兵杜守正家人抽獎得到赴美機票（第 11 集劇情）、讓老兵杜守正的妻子驚嚇導致精神失常（第 17 集劇情）、設計讓老兵八百黑的住宅失火（第 19 集劇情）等。按照劇中的安排，這些遭受到迫害的老兵事件，全都發生在劇中的眷村莒光新村。

除了警總的作為外，《原鄉》劇中也不斷利用對白，為警總賦予負面的描繪。這中間最重要的是岳知春，由於他在劇中被設定就是從警總退伍的將官，因而對警總的行徑相當熟悉，在劇中他多次以過來人的身分評論警總，更曾數度與路長功爭論老兵返鄉的正當性，順便批判或嘲諷警總的角色。例如他曾提及：「警總說你沒事就沒事，說你有事就有事」（節錄自第 3 集）；「凡是經過警總公布出來的東西，沒人信！」（節錄自第 5 集）；他在一次與男主角洪根生女兒對話時說到：「妳知道警總最厲害的本事是什麼嗎？不在於他們抓了多少人，不在於他們有多少酷刑，而在於他們製造了恐懼，妳爸爸跟了我幾十年了，在這個節骨眼上，他不敢跟我說實話，因為我是當官的，也因為他擔心我是警總的，警總厲害呀，人人都成了警總了！父子、夫妻、朋友都有警總的影子存在，都把自己的思想深深藏了起來，不敢暴露一絲一毫」（節錄自第 13 集）；在他與朋友閒聊也說到：「濁世之中，焉有潔士？警總之下，焉有淨土啊」（節錄自第 14 集）；「在警總那裡，只會吞噬人性，剩下獸性」（節錄自第 15 集）。可以說，在《原鄉》劇中所有針對警總的批判，幾乎都是藉劇中的岳知春來進行指控。

《原鄉》中所建構的警總，似乎只有一樁主要任務，就是監控偵防眷村，防堵老兵返鄉探視，甚至不惜以匪諜罪名妄加羅織。事實上，就可知的紀錄進行互文性的考察，包括警總在內的臺灣情治單位，偵防中共間諜（即抓匪諜）主要是集中在 1950 ～ 60 年代，根據任職國史館編纂的侯坤宏在他一篇討論戰後臺灣白色恐怖的論文中指出，1960 年代以後的偵防則是臺獨案居多（侯坤宏，2006）。紀錄上最後幾次以「匪諜」羅織的重要案件，一樁是發生在 1979 年的「吳泰安匪諜叛亂案」，當時羅織的對象主要是高雄的黨外勢力領袖余登發父子（八卦寮文教基金會，2019）；另一樁則是發生 1980 年的「葉島蕾叛亂案」，當時羅織的原因也是當事人有意以黨外名義投身地方選舉（黃國民，2017），這兩樁具體被羅織的匪諜案，對象都是當時正在崛起的黨外勢力，而非眷村老兵。畢竟時序進入 1980 年代的警總，所面對的主要挑戰是威脅國民黨統治正當性的臺灣本土反對力量。根據林清芬在其 2005 年出版的論文〈1980 年代初期臺灣黨外政論雜誌查禁之研究〉中分析，警總在 1980 年代大量的查禁、查扣與停刊黨外雜誌，查扣數目從 1980 年的 9 件，升至 1986 年 295 件（林清芬，2005）。迄今為止臺灣民眾對「警總」的刻板印象，主要都是來自對書刊的查禁，而非對眷村的偵防與老兵私下赴大陸的管控。再根據侯坤宏在討論白色恐怖所及於的相關社會部門，其中軍人部分涉及匪諜案主要也是集中在 1950 年代，並無眷村老兵私下返鄉被冠以匪諜遭逮捕的事例（侯坤宏，2006）。透過史實事件與《原鄉》的互文分析，不難看出編劇是把當時警總將黨外人士羅織成匪諜的情節，置換到眷村

老兵的身上。

　　在官方政策上，1980 年代的臺灣官方對大陸尚堅持「三不政策」（不接觸、不談判、不妥協），對中共呼籲的「三通」（通郵、通航、通商）採取抵制的政策，不僅不允許老兵返鄉，也不開放雙方通信與通話，而老兵如果私下與大陸親友通信或返鄉探親，是否如《原鄉》劇中所描繪，會遭到警總逮捕或迫害？在有限的紀錄中，似乎並沒有這樣的記載。根據周賢君所著的《為臺灣老兵說一句話》中親身的回憶紀錄，臺灣老兵自 1980 年代開始嘗試與大陸親友通信，採取的方式是找人從香港轉信，但必須有門道，否則若經舉報遭警總調查，甚至會有牢獄之災。這意味當時在兩岸尚未通郵的前提下，警總確實有介入兩岸通信的情事，而大陸親友寄到臺灣的信件，警總都會先拆閱檢查再寄給家屬，他們也曾恐懼是否會被警總請去盤問，但並沒有真正發生（周賢君，2014）。至於警總是否有在眷村設置暗樁偵測老兵私下赴大陸，甚至祕密逮捕羅織等情事，則未見任何正式記載。

　　《原鄉》劇中另外建構了一樁警總構陷的白色恐怖事件。即是劇中警總官員路長功之子路台生的生父之謎。《原鄉》全劇接近尾聲之際，警總高層發現路長功的真實身分，其本名為劉鎮邦，且其妹妹恰好在中共擔任高幹，於是刻意設計誘使其子路台生追尋自己身世，發現自己生父石寶恆在年輕時因為思鄉，向路長功借閱大陸出版介紹四川老家風景的畫報遭到調查，並離奇的意外死亡，整個過程路長功都沒有出面承認書刊是自己的，事後路長功內疚不已，遂娶了路台生的母親以保護她安全，而石寶恆死亡的狀況，很明

顯就是取材臺灣著名的陳文成命案。按陳文成命案發生在 1981 年 7 月間，當時旅美學者陳文成回國期間，遭到警總保安處的約談，詢問有關他替《美麗島雜誌》募款事宜，事後卻被發現陳屍在臺灣大學研究生圖書館外的地上（汪佑寧，2018）。而《原鄉》劇中的石寶恆也是被警總約談次日就在政治大學研究生圖書館墜樓死亡（按：政治大學並無研究生圖書館），這也使得《原鄉》這段影像文本與史實事件文本呈現了某種互文性關係。

由於現存的檔案資料很難還原警總當年的形貌，因而陸劇《原鄉》對警總的建構，就有很大部分屬於編劇的想像與創作了。在再現策略上，陸劇《原鄉》將警總塑造成一個在臺灣幾近無所不能、無惡不作的政治巨靈機構，這反映了怎樣的思維呢？首先，警總在臺灣民間印象中，本來就是一個負面的象徵符號，醜化或是批判警總在臺灣無論如何都是「政治正確」；其次，陸劇《原鄉》的定位主要還是大陸觀眾群，建構警總這樣一個機構，等於是向大陸觀眾傳遞幾個訊息，除了陸籍老兵如何濃烈的思鄉心切外，最重要的是臺灣有一個叫警總這樣的機構，無所不用其極的阻斷老兵這種渴望、甚至還利用其返鄉的渴望，羅織誣陷其為匪諜，換言之，大陸觀眾若僅只是透過此劇來認識臺灣的政治體制，那就誤導得很嚴重了；再其次，陸劇《原鄉》藉由時間的錯置與歷史的挪移，將警總在 1950 ～ 1960 年代的作為轉嫁到 1980 年代，塑造一個不重視人權、監控人民生活，甚至根本不民主的臺灣，對於 1980 年代臺灣的解除戒嚴、自由化與民主化的改革，幾乎完全沒觸及。這樣的敘事策略，經廣電總局與國臺辦的背書，在 2014 年央視的黃金檔播

出，顯示大陸官方期待大陸觀眾所識讀的臺灣，並不是一個令人親近且想望的臺灣，而是一個警總統治、流氓橫行、個人人身安全不得保障的臺灣，雖不致說這是在全面醜化臺灣，卻是個負形象建構的臺灣。

伍

關鍵的刪除——
老兵返鄉運動

　　《原鄉》最後一集的最後幾個鏡頭，是眷村一群老兵穿上寫著「想家」、「我要回家」字樣的衣服，走上街頭遊行的畫面。一直與老兵作對的警總官員路長功恰巧開車經過，隨即下車加入遊行行列，這場遊行經媒體報導，也讓警總原本逮捕路長功的計畫暫時打消，全劇也就在這裡告終，隨即打上 1987 年 10 月 14 日，蔣經國宣布允許民眾赴大陸探親。同日中國國務院表示：「熱情歡迎臺灣同胞回到祖國大陸探親旅遊，保證來去自由。」的文字。這個在劇中遊行的畫面，應是曾發生在 1987 年臺灣的真實事件，即「老兵返鄉運動」。然而在《原鄉》劇中，卻是完全沒有提及這個運動，片尾的這場遊行彷彿是個突發事件，事前完全沒有鋪墊，只是鏡頭中帶過主角洪根生騎自行車回眷村，見家門外圍著一群人，一進門見到發瘋的老兵傅友誠身穿寫著「想家」的背心，洪根生的反應是：「這挺正常的，兒子想媽，有什麼不正常啊！」，接下來鏡頭就是眷村內一群人都穿著想家的背心走出來，在眷村門口聚集並出

現媒體報導，接著上街遊行喊著要回家。這幅畫面完全沒有交代任何動員背景，也未提及來龍去脈，彷彿就是劇中那群莒光新村的老兵自發性的一場活動。換言之，與《原鄉》劇中所有老兵最終獲准返鄉有密切關連的「老兵返鄉運動」，僅僅就保留這麼一個遊行畫面，其它的部分則是全部被刪除了。

　　按發生在 1987 年的「老兵返鄉運動」，是臺灣解嚴前後重要的社會運動之一。根據「臺灣外省人生命記憶與敘事資料庫」中對運動當事人的口述歷史訪談紀錄，這個運動主要是幾位大陸退伍老兵何文德、姜思章與夏子勛等人所發起，他們起先都是個別出現在民進黨抗爭的現場，穿上「想家嗎？」、「望穿山河四十年」的背心，遊走鎮暴部隊前，宣傳老兵返鄉運動理念。並開始辦「想家演講會」，在各個場合散發「我們已等待了四十年……」的傳單，並逐漸取得民進黨內前進系統的支持，最後集合老兵與支持者籌組「外省人返鄉探親促進會」。至於穿著書寫「想家」的衣服，手持「抓我來當兵、送我回家去」、「白髮娘盼兒歸、紅粧守空幃」等標語上街表達訴求，主要是 1987 年 5 月 10 日在國父紀念館紀念母親節表達訴求，同日還到退輔會的辦公大樓前，要求返鄉探親的權利，中間因溝通不良和退輔會警衛人員發生肢體衝撞（觀察編輯部，2017）。換言之，這本是一個醞釀大半年，並經過策畫動員的運動，也是在這幾波的動員訴求下，國民黨當局最終選擇了開放。只不過這段原本與《原鄉》劇中所有老兵返鄉生涯關係非常密切的社會運動，在劇中不僅沒有交待，連間接提及都沒有。

　　在討論《原鄉》有限的資料中，並沒有交待何以這段與老兵返

鄉相當密切的運動在劇中完全被刪除，但也是因為刪掉這一部分，使得片尾那段遊行的場面，出現得相當突兀，與前面的劇情完全沒有連結。而檢視發生在 1987 年的老兵返鄉運動，不難發現其與當時在野的民進黨抗爭運動密切相關，早在民進黨推動國會改革、抗議國安法的動員場合，老兵返鄉運動發起人何文德即如影隨形的在現場發傳單，稍後民進黨前進系的政治人物如林正杰、楊祖珺、張富忠、范巽綠、尚潔梅等人協助其成立籌組「外省人返鄉探親促進會」，並幫忙設計印發傳單與支持推動（邱萬興，2017.10.13），可以說老兵返鄉運動所動員發起的活動，背後都有民進黨政治人物的聲援與支持，沒有民進黨當時的助力，老兵返鄉運動不可能最終獲致成功。這一點連民進黨都自認是他們的功勞，2017 年 10 月間陸委會辦了一場「兩岸交流 30 年回顧與前瞻」研討會，總統蔡英文即在致詞中指出催化開放大陸探親，「是民進黨做為一個在野黨，對兩岸關係邁向正常化，所做的第一份努力，更彰顯出民進黨以人民為本的兩岸政策的核心理念（范正祥，2017）。」另外根據大陸刊物《鳳凰週刊》在 2007 年開放探親 20 年之際製作一個的專題「百萬臺灣老兵歸鄉內幕」，其中也直接指出「這個運動檯面上的主角是老兵，幕後的推動者卻是民進黨人士。他們號召老兵打破『絕對服從』與『忠黨愛國』的政治信仰，向當權者要求自己的權利（彭佳予與王豐，2007）。」換言之，回顧老兵返鄉運動完全不提民進黨似乎很難，是不是因為這樣的顧慮乾脆全部刪去不提，只單獨呈現最終的遊行畫面？在這裡也只能做推測。

另一個可能的推測是，做為臺灣 1980 年代重要的社會運動之

一，老兵返鄉運動除了受到民進黨支持外，最主要還是一群老兵決心衝破藩籬，經過精心策畫、動員並到處宣傳，才逐漸被媒體關注，匯聚成一股力量。對大陸官方而言，這樣的敘事或許予人「維權」運動的聯想，特別還是有組織化的維權運動，尤其近幾年大陸各省不時傳出退役老兵維權示威的事件，如果誇大老兵返鄉運動的效果，恐怕是審批單位最不樂見的，這或許也是陸劇《原鄉》大幅刪除與淡化老兵返鄉運動的原因之一。

可以說，在《原鄉》電視劇中，所謂老兵返鄉運動僅只是劇中的單一眷村「莒光新村」偶發的一場遊行，而且是在最後一集的最後的片段中才出現。整個 1980 年代臺灣的政治社會背景，包括民進黨的成立，以及其所發動的政治改革運動，乃至做為眾多社會運動之一的「老兵返鄉運動」的發起與動員等等，在劇中完全未被納入，這個「去脈絡化」的完整刪除，也讓做為臺灣故事的《原鄉》電視劇，與臺灣的實存歷史經驗與記憶完全脫節。

陸

結語

　　陸劇《原鄉》之所以值得分析，在於它是首部完全依循大陸影視產製機制，以臺灣人事物為素材，並絕大部分在臺灣取景攝製的影視作品。這部企圖捕捉 1980 年代臺灣眷村老兵思鄉並返鄉的作品，與兩岸先前已經製播過的許多作品相比，存在著很大的差異。它能獲准在大陸央視黃金檔時段播出，事前必定經過廣電總局與國臺辦的背書，可以說，這是一部能夠系統性呈現大陸官方認可觀點的電視劇。透過對《原鄉》影像文本的檢視，應可從其中識讀出編劇是如何構思一部他們所想像的臺灣眷村老兵故事，這中間當然也包括臺灣人、臺灣社會乃至臺灣形象等，藉由前述的研究，大致可獲致以下幾項結論。

　　首先，《原鄉》電視劇所設定的年代是 1980 年代的臺灣，這個年代的海峽兩岸尚未互動交流，卻正是臺灣政治社會轉型變遷最激烈的階段。從 1980 年代初的美麗島事件，稍後的美麗島世紀大審，民意代表增額選舉，江南案、十信案、黨外雜誌大量發行，到稍後的解嚴、開放黨禁報禁等，這其間開放大陸探親只是其中一個

環節，要處理這個複雜多變的時代，《原鄉》如何透過大陸視角，重現這個時期的臺灣政治社會，存有很大的解讀空間。但編導似無意重現當時的臺灣社會，因而在影像空間上幾乎完全限縮在眷村的巷弄、幾位主角人物的辦公室與住家客廳內部，只有很少數的街景出現在鏡頭中，1980年代的臺灣社會風貌、流行文化、政治氛圍等，都未出現在劇中，這種抽離讓《原鄉》這部電視劇幾乎完全的去脈絡化，甚至與劇情直接相關的「老兵返鄉運動」都未出現在劇中。顯示《原鄉》僅只是拿臺灣眷村老兵返鄉的素材去重構一個中國敘事，敘說一個當年因戰亂流離臺灣大陸老兵鄉愁與回歸祖國的故事。本章研究初始原本有意識讀劇中是否存有建構臺灣1980年代社經氛圍的相關文本，結果發現幾乎是完全沒有。

其次，不論是不是為降低政治敏感度，《原鄉》電視劇巧妙的迴避了所有涉及國族認同的訴求。至少在明示義的指涉上，代表國族認同的符徵，如「中國」、「祖國」、「統一」、「兩岸」、「民族」等鉅型敘事的語詞，都沒有出現在劇中的對話中，取而代之的是象徵兒女私情、骨肉情懷的小敘事，最常出現的語詞是「老娘」、「老家」、「家鄉菜」、「家鄉味」、「家鄉戲」等符徵，這些圍繞於親情的小敘事，讓「認同召喚」被淡化成一種意在言外的隱示義，「回家看老娘」占據了價值制高點，即便《原鄉》全劇沒有述說任何一句「祖國認同」的語詞，但卻依舊瀰漫著濃厚「認祖歸宗」的暗示。

第三，「回家看老娘」既然成了《原鄉》劇中所訴求的最高價值，那麼任何試圖阻礙或是抵制這個價值訴求的力量，就成了反

派，甚至是邪惡的代名詞。而在《原鄉》劇中的警總，就扮演了這個角色。在臺灣主流的政治、媒體與文化論述文本中，「警總」原本就是一個被負面框架的機構，《原鄉》也複製了這個刻板印象，劇中的警總幾乎集一切罪惡於一身，不僅凌駕一切權威機構之上，任意對人民逮捕、暗殺、放火、逼供、迫害、羅織等，而這些惡行，似乎只是針對眷村老兵，目的僅只是阻止他們返鄉，或是利用他們「私自返鄉」扣上匪諜的罪名，這個在電視劇《原鄉》中所刻畫出來的政治巨靈，與臺灣實存經驗中的「警總」，是否存在著落差？是有討論空間的。然而臺灣現存的檔案中，並沒有任何確切的記載，證明 1980 年代的警總，曾經動用類似的手段來對付眷村老兵。

　　第四，「警總」既然在《原鄉》劇中扮演阻擋老兵返鄉的主要角色，而警總又是《原鄉》劇中唯一凌駕所有公部門的機構，儼然就成為國家的化身。而《原鄉》劇中所有對警總的批判，對無法「回家看老娘」的質疑，特別是藉著劇中退休將官岳知春的口吻，對著代表警總的官員路長功的質問，彷彿隱然就是在針對當年實施戒嚴與「三不政策」的國民黨政府進行批判與控訴。

　　第五，《原鄉》電視劇在添加了警總這個角色之後，也改變了全劇的敘事結構。以往臺灣眷村老兵赴大陸探視的影視作品，慣常的敘事結構就是「旅行」，書寫著「少小離家老大回」的無奈，以及「景物依舊、人事全非」的悲情，但《原鄉》敘事在加了「警總」之後，整個敘事結構成了正反對決的「衝突敘事」，警總官員與眷村老兵之間、退休將官與警總官員之間、以及退休將官與眷村老兵

之間各自形成多重的合作與對抗關係，特別是繞著「羅織」與「反羅織」之間的博奕，瀰漫了整部電視劇，返鄉探親反而成了敘事支線。

第六，做為一個以臺灣為場域的大陸劇，《原鄉》的腳本確實有參考臺灣具體發生過的史實與檔案資料，如老兵回憶錄或是口述歷史材料等，這一點《原鄉》在還原眷村生活上確實做了功課。但在處理警總這個角色上，劇情鋪陳中卻做了不少重組與拼貼，將不少臺灣的實存事件經過變造融進《原鄉》的故事中，例如 1981年的旅美學者陳文成案離奇死亡的情節，被轉嫁成劇中 1950 年代白色恐怖事件的情節；再例如 1980 年代幾樁涉及當時黨外人士的匪諜案，在《原鄉》中也被轉嫁到眷村老兵身上；相對的發生在1987 年與眷村老兵返鄉關係最密切的「老兵返鄉運動」，在《原鄉》劇中僅保留遊行的畫面，一項長達數年籌畫、動員的社會運動，在劇中變成一樁特定單一眷村的偶發事件。

第七，在研究途徑的選擇上，為了更完整的解讀《原鄉》所涉及的內涵，本章嘗試融合三種分析策略來處理《原鄉》電視劇的文本，分別是敘事分析、形象分析與互文性分析。敘事分析主要是處理《原鄉》電視劇說故事的形式，藉由敘事結構的檢視，發現《原鄉》刻意捨棄了過往探親影視作品中常見的直線旅行敘事結構，而採取一種以政治羅織博奕的衝突敘事。形象分析主要是檢視《原鄉》製作劇組動員哪些符號（建築、室內陳設、旗幟、領導人照片、服飾、人物造型、角色風格等），去編組他們對近 30 年前臺灣眷村與警備總部的想像。互文性分析做為輔助的分析策略，主

要是檢視《原鄉》電視劇中部分涉及臺灣真實史實部分進行比對，以檢視《原鄉》劇組刻意選擇了臺灣哪些史實內容，進行剪裁、變造、拼貼、嫁接後融入《原鄉》電視劇的情節中。從結果看來，要完整解讀文本確實需要採取融合不同的分析策略。

總結以上的分析，不難理解陸劇《原鄉》儘管被框架為一部倫理親情的故事，也很刻意的迴避了所有指涉統獨取向的政治操作，但還是隱藏了濃厚的政治寓意，特別是針對 1980 年代國民黨執政的批判，臺灣的電視頻道最終沒有播出，固然少了對話與論述空間，卻也少了可能的爭議。儘管如此，做為一個純粹從大陸觀點出發，以臺灣人事物為背景所製播的電視劇，而且部分觸及敏感題材，其文本內涵還是有很大的學術討論空間。

＊本論文已刊登於《遠景基金會季刊》，第 21 卷第 4 期（2020/10/01），頁 109-147。

第　　　章　6

ROLL | SCENE | DATE

DIRECTOR:　身分政治與撒嬌論述：
　　　　　　電影《撒嬌女人最好命》
　　　　　　中的臺灣女性

壹 緒論

　　香港導演彭浩翔在 2014 年執導了一部大陸出品的都市愛情電影《撒嬌女人最好命》，這部電影原初是取材自通俗作家羅夫曼同名著作，電影分別在上海、臺灣兩地取景，主要演員分別來自兩岸，包括大陸演員周迅、黃曉明等，以及臺灣演員隋棠、謝依霖等，主要劇情圍繞兩女一男三角關係的愛情博奕。敘事焦點主要是兩名分居臺北、上海的都市女性蓓蓓（隋棠飾）與張慧（周迅飾），如何藉著操作或是學習撒嬌的技巧，爭取大陸籍男性恭志強（黃曉明飾）的愛情。故事情節本身並不複雜，但敘事主題則是如片名所示，女人憑藉撒嬌是否能贏得愛情與婚姻的成功？這個問題在學院論述中並未受到太多關注，但在大眾流行文化中卻一直是個主流話題，電影《撒嬌女人最好命》揭示了這個話題，而電影文本如何再現這個性別議題，當然有它的學術旨趣。然而導演彭浩翔在這部電影中所處理的並非只有性別議題，片中對上海女強人與臺灣撒嬌女的設定，又滲入了身分政治的議題，為什麼被框架撒嬌的必須是臺灣女性？為什麼在陸港影視文本中，臺灣女性慣常的被賦予「會撒

嬌」的特質？甚至撒嬌的臺灣女人會成為陸港視角中一種美學的客體或是欲望的他者？這中間所糾纏的撒嬌論述與身分政治爭議，是否有其值得進一步探討的學術旨趣？本章即是嘗試透過電影文本及其語境脈絡的解讀，嘗試檢視此一課題。

貳　文獻探討與分析途徑

　　電影《撒嬌女人最好命》推出後，在大陸與香港的學界和文化界曾引發不少討論，按照若干影評家的說法，香港導演彭浩翔較擅長地域、兩性都會愛情的題材。如 2006 年出品的《伊莎貝拉》描繪澳門回歸前的風情、2010 年出品的《志明與春嬌》呈現香港都會的戀愛型態、2012 年的《春嬌與志明》則敘述兩個香港男女分手後赴北京工作重敘前緣的故事，這些作品多半從香港出發，介入若干後殖民風格與國族的定位，將地域風情和愛情糾葛勾連在一起。而《撒嬌女人最好命》則是彭浩翔導演首部在地域上繞過香港，橫跨上海與臺灣兩個地域的故事（義御伊凡，2015）。這其中引發最多議論的就是隨著「撒嬌論述」所帶起的性別話題。適逢上海在內的許多大陸一線城市晉升為國際大都會，許多高學歷、高所得的女性身居企業主管，在經濟地位上不僅已完全擺脫傳統社會對男性的依賴，甚至在社經位置上已完全凌駕男性，影片中的兩位女主角張慧與蓓蓓，在事業上都已獨當一面，但在愛情層面上卻糾結著是否還要憑藉「撒嬌」這種主動示弱的手段去爭取？電影《撒嬌

女人最好命》揭示了這個主題，也啟動了學界與文化界從兩性關係、女性主義取向等多重的理論旨趣中去詮釋這個課題。

最典型的詮釋角度還是回到古典女性主義的批判立場。例如任教暨南大學新聞與傳播學院的張金玉在 2017 年所撰寫〈意識型態視角下的國產「小妞電影」觀影愉悅分析〉的論文中，將《撒嬌女人最好命》歸類為以年輕女性觀眾為定位的女性電影類型，題材主要都圍繞都市女性的愛情，認為影片中的女性追求美貌與時尚，卻依舊遵循男性審美標準，雖說主動追求愛情，最終還是逃不脫對男性和家庭的依附（張金玉，2017）。另一篇署名大頭馬的影評也是採取古典女性主義的批判模式，直指這部電影是一部「不折不扣的男權主義思維，將愛情商品化，情場如戰場，男人是一個爭相爭逐的商品，女人則可以通過提高她的賣嗲技巧，去迎合男人對物化的女性之愛好」，而在這裡所謂的「撒嬌」並不是天生，而是一種「經過刻意訓練而獲得的技能」（大頭馬，2014）。

大陸文化評論家白蔚則是從兩性博弈的角度，提出另一種解讀這部電影的視角。他認為從表面看來，電影中的這類女人以撒嬌為利器在男性面前伏低做小，實則是玩弄男性於股掌之上，「撒嬌賣萌」只是為了利用男性渴望保護弱小以顯自身強大的心理，實則撒嬌的女人內心十分強大自主，能在與男性的博弈中攻城掠地且游刃有餘。電影中的撒嬌女最終會敗下陣來，男主角給出的表面理由是「撒嬌的女人會讓男人覺得累」，其實讓他恐懼的不是女人無底線撒嬌，而是撒嬌女人所暴露出的複雜心計，他看到了撒嬌女柔弱面具下的強大自我。那個隱藏在撒嬌女身體裡的，才是一個真正強

悍的「女漢子」，這才是令男人最終望而卻步的真正原因（白蔚，2015）。

　　兩性博奕的核心在於輸贏利害的心理算計，同樣的從心理層面出發，另一位文化評論者魏霄飛則是從精神分析的角度看待這個議題。他認為所謂的撒嬌女是主體建構出來的結果，男主角恭志強其實是被媒體塑造出的林志玲式臺灣撒嬌女性形象所吸引，覺得這才是女人該有的樣子。但這種形象的獲得或者呈現，可能同時也意味著破滅。撒嬌女對男主角身體的獨占和對他最好閨蜜（即女主角張慧）的強行拆散，讓其喪失了日常生活的重要根基，使原本讓他暫時滿足的撒嬌女形象變得重新匱乏，那匱乏部分正是失去自己如兄弟般的閨蜜，而這是他不願意付出的代價。換言之，撒嬌女在展示自己肢體和聲音美好的同時，還攜帶著狹窄陰暗的內心性格，這使得撒嬌女被建構的理想形象最終破滅。女主角對他情感的喚醒，以及最終辭職將職位讓給男主角，在心理和社會身分上，讓其得以完成了自己在男權社會的身分認同（魏霄飛，2015）。

　　前述文獻都是從性別觀點出發解讀，對於撒嬌女為何選擇由臺灣女性擔綱並未有著墨，文化評論者魏霄飛認為對於內地觀眾而言，異域風情永遠會有更多的誘惑力，選擇臺灣美女蓓蓓的加入就是 Edward W.Said 所說的東方主義（orientalism）下的一個能指（signifer）（魏霄飛，2015）。但問題並沒有這麼簡單，臺灣女性被冠上「撒嬌」，不會僅只是基於「異域風情」，但大陸文化界與學界在涉及這部電影的探討都迴避了這部分，倒是香港學者吳彥霆在一篇討論港劇《不懂撒嬌的女人》的論文中觸及到了「身分」的

問題，這是一部同樣融入身分與性別的電視劇，值得注意的是這篇論文對比的是香港與大陸的女性形象，撒嬌女的形象被賦予在大陸女性身上，敘事上仍是以一個「他者」位置出現，被香港女性歧視，善於搶男人的角色形象設置，相對的香港女性則被描繪成個性強悍、成熟懂事、勤奮好學、認同知識能改變命運等（吳彥霆，2017）。這篇論文顯示撒嬌不必然與特定地域連結，但被賦予撒嬌的一方一定是被排斥、被他者化的一方。

任教四川西南醫科大學的胥秋菊則是採用互文性的途徑，分別討論《撒嬌女人最好命》中電影與書本之間的文本互文、香港喜劇與大陸喜劇的互文、以及地域文化間的互文。胥秋菊發現羅曼夫書中所提示的撒嬌觀，都是透過片中「上海撒嬌女王」的阮美口中道出，但胥秋菊認為羅夫曼的撒嬌論述是建立在普遍的女性範疇，針對的是全體女性，不是單指臺灣女人或上海女人，但導演卻刻意將兩地女人的撒嬌術加以對應，上海女性的撒嬌術在胥秋菊看來只是導演彭浩翔對上海女性的一種集體關注，但做為對照組的臺灣女性撒嬌術，卻被形容成是「眾所周知」，「臺灣女性的嗲聲嗲氣已經在大陸認知中形成一種思維定式」（胥秋菊，2017）。胥秋菊在這裡用簡單的地域文化互文帶過了論述上的差異，為什麼提到上海女性撒嬌時就是導演個人的關注，談到臺灣女性撒嬌時卻成了思維定式？這一點作者就存而不論了。

透過上述文獻的梳理，在研究途徑上所採取的包括女性研究途徑、意識型態途徑、精神分析途徑、互文性分析途徑等，在本章的途徑選擇上，有鑑於《撒嬌女人最好命》的電影文本與其脈絡語境

之間糾纏了非常複雜的社會、文化與論述的邏聚（configuration），甚至還隱藏了不同論述之間的交鋒與混雜（interdiscursively hybrid）。這其中的一個環節就是涉及性別的撒嬌論述，做為一種身體的展演，撒嬌是人類古老的互動形式之一，往往是結構上弱勢一方，以戲劇化口語表達爭取強勢一方認同或寵愛的操作。而電影《撒嬌女人最好命》的有趣地方在於，兩位女主角在階級位置上都居強勢，卻必須操作或是學習以示弱的撒嬌手段，去爭取弱勢男性的認同，這種撒嬌的操作模式又介入了上海與臺灣的地域差異，牽動背後的身分政治認同，在分析上糾纏著多重的國族、文化與性別論述張力。因而在分析策略上，本章選擇英國批判論述分析學者 Norman Fairclough 的分析架構中所提示的互文性分析（intertextual analysis）做為主要分析策略。在 Fairclough 的分析架構中，連結文本與社會實踐的中介，是一組文本如何被生產、配置與接收的過程，Fairclough 在這裡吸納了俄國文學批評家 Mikhail Bakhtin 的「眾聲喧嘩」（heteroglossia）理論的啟發，認為這個過程是各類型的論述之間彼此交互競爭、重組、收編與再配置的過程，如何還原不同類別的論述在文本中如何被構建就是互文性分析（Fairclough, 1995, p.76-78；倪炎元，2018，頁 169）。透過互文性分析的策略，本章將就電影《撒嬌女人最好命》中所再現的兩個主題進行探討，第一個主題是圍繞撒嬌本身的功能性命題，即「女人藉由撒嬌能否贏得愛情」，這個命題緣起於一本與電影同名的通俗著作，藉由書本與電影兩個文本互文性對比，探究撒嬌論述如何從一個功能命題轉化成一個倫理與批判議題；第二個主題則是將撒嬌論述帶入身分政

治，會撒嬌的女人變成會撒嬌的臺灣女人，這個命題糾葛著香港與大陸對臺灣女性的刻板印象，這種刻板印象究竟是牽動了哪些論述與文本？以下將分別加以探討。

撒嬌論述的悖論——
女人幸福的指南？

　　電影《撒嬌女人最好命》所述說的是兩女一男的三角戀情故事。一部上海事業成功的女性如何藉由「學習撒嬌」，企圖與臺灣撒嬌女競爭奪回男友的故事。結果雖然「學習撒嬌」失敗，但最終卻成功奪回男友。換言之，電影結局是懂得撒嬌的一方最終在三角戀情中出局，明明電影的片名是《撒嬌女人最好命》，但電影中的撒嬌女一開始即被設定為反派，且是三角戀情中最終的失敗者。這就形成了一種既肯定又否定的悖論。換言之，《撒嬌女人最好命》的弔詭性在於，它所述說的並不是一部靠撒嬌成功的故事，而是一部因為撒嬌而失敗的故事。上海女強人因為「學不會撒嬌」而失敗，臺灣撒嬌女則是因為「操弄撒嬌」而失敗。影片名稱與劇情敘事都彷彿是在倡議「女人靠撒嬌必能贏得愛情」，但電影結局卻是「女人因為撒嬌而輸掉愛情」，會撒嬌的女人並沒有贏得「更好命」的結局，兩者形成很微妙的二律背反的關係。在傳統性別（gender）的常識或書寫論述中，「撒嬌」通常被歸類為性別差異（gender difference）中陰性特質（femininity）的性徵之一。但這

種性徵並非是先天或自然的，而是社會建構的；換言之，女人不一定都會撒嬌，男人卻可能很會撒嬌。但因為「撒嬌」長期在常識上被慣性的建構為專屬女性的性徵，一旦某個女人並不擁有這種性徵，她可能被視為中性或是女漢子，一個「去撒嬌」的女性，在某些女性社群中可能會被邊緣化為「不夠女人味」的他者。電影《撒嬌女人最好命》中的張慧，暗戀自己屬下恭志強多年，卻親歷其投向臺女蓓蓓，張慧的閨蜜一致認定就是她不會撒嬌所致，於是張慧在一群閨蜜的指導下，放下身段努力學習撒嬌，重新建構她的女性認同。只不過無論怎麼學習撒嬌技巧都無法挽回恭志強；善於撒嬌的臺女蓓蓓，在電影中被框架成反派，卻同樣也被其它女性拒斥為他者，擁有會撒嬌的特長最終並未讓她留住恭志強。關鍵的緣由是蓓蓓意圖將這種撒嬌的性徵轉化為一種權力，不僅企圖控制恭志強，還意圖抹去恭志強與張慧的過往記憶，最終迫使恭志強選擇離開。正如梳理女性主義理論的澳洲學者 Cris Beasley 在引介後現代女性主義思維所提示的，電影中所再現的撒嬌不僅是一種建構或生產，而且可以是一種無所不在的權力（黃麗珍譯，2009，頁 107-109）。

《撒嬌女人最好命》拍攝的緣起，根據導演彭浩翔自己的說法，是他在 2010 年搭飛機時，在機場看見許多女性乘客都拿著由兩性關係作家羅夫曼所著的《會撒嬌的女人最好命》。他閱讀後發現這是本教導女性愛情的工具書，於是構思將其重新創作成電影作品（維基百科，2020.8.21）。如果羅夫曼的著作是促成這部電影誕生的原動力，那麼羅夫曼的觀點與電影文本就勢必存在著明顯的互

文關係，因而就非常有必要先了解羅夫曼所宣揚的撒嬌論述究竟是什麼？羅夫曼是筆名，自稱兩性專家及專欄作家，他的成名代表作正是《會撒嬌的女人最好命》。該書出版於 2005 年，接續出版的著作幾乎都是圍繞類似的主題，如《女人的幸福，在自己嘴巴上》（2005）、《成功男人，是好女人塑造出來的》（2005）、《是男人，都愛「家後型」體貼女》（2006）、《體貼，是女人幸福的維他命》（2006）、《會撒嬌的女人最好命 2》（2007）、《會撒嬌的女人最好命 3》（2008）、《那些好命女不告訴妳的事》（2009）、《會撒嬌的老婆最幸福》（2012）、《貼心的女人，幸福無敵》（2013）、《這樣說，就能說進男人心坎裡》（2016）等，僅僅檢視書名，就能清楚顯示羅夫曼的所有著作就只環繞一個主題，就是「女人撒嬌萬能論」，他的系列著作甚至有意在兩性學上建構一套「女性撒嬌學」論述體系的企圖心。

在羅夫曼最早的成名作《會撒嬌的女人最好命》的廣告詞中，宣示該書的特色是：「獨家揭露聰明女人一定要懂的撒嬌說話術，說好話、說對話，讓自己一輩子都好命」、「傳授女人如何善用女人味和撒嬌力，開啟男人的能量，為男人帶來好運與財富」。這本書共分三章，用「若P則Q」的命題形式鼓吹他的撒嬌論述，這三個命題分別是「女人會撒嬌，一輩子都好命」、「女人會撒嬌，男人才有好運」、「女人會撒嬌，小孩才有福氣」。這三個命題很明顯都將場域設定在「家庭」，同時也預設女人所謂的「好命」，就是扮演好在家庭中的角色，所謂的「會撒嬌」，就是嘴巴甜、會讚美、懂忍讓、會傾聽、愛乾淨、不比較、不迷信等，如果說「女人

會撒嬌」是手段，「幫助男人成功」就是目的（羅夫曼，2005）。在 2007 年出版的《會撒嬌的女人最好命2》的序言中直指「那些看似柔弱、不擅爭寵，卻懂得適時撒嬌的貼心女，凡事都能兼顧男人的面子跟裡子，讓男人打從心底感念在心；這種女人不只把男人的心牢牢抓住，而且旺夫興家，一輩子都好命！」（羅夫曼，2007）。可以說，羅夫曼所鼓吹的兩性哲學，是召喚女人要對男人採取一種以退為進的溝通話術與互動技巧，簡單說就是「撒嬌」，它被包裝成女人的一種生存技能與成功指南，善用這種技能就可以有效掌控男人的心理，幫助男人事業成功，換言之，所謂女人藉由撒嬌所能達到的最大成就，就是男人的成功，女人能做到這樣就可被定義為「好命」。

　　到了電影《撒嬌女人最好命》中，「撒嬌」則被狹義定義為女人如何有效吸引男人的一種方法論，甚至是女人如何迅速贏得男人迷戀的指南。片中有相當比重的情節敘事，是以阮美（謝依霖飾）為首的幾名閨蜜，教導女主角張慧如何從衣著裝扮、肢體語言、口語腔調與人際互動技巧上去學習撒嬌，以便讓已經和臺女蓓蓓成為戀人的恭志強回心轉意。例如在肢體行為上，張慧被教導一定要「抓住生活中任何可能露溝的機會、能露則露！」；在互動態度上，阮美強調撒嬌「不能像狗一樣熱情聽話，要學貓一樣，牠們主動找你呢，等你想跟牠們玩，牠又不理你，這個，就叫『主動的被動』」；再例如在口語修辭上，阮美教導張慧「撒嬌的一個要點，就是投其所好，無論他說什麼，妳只要跟他說……真的嗎？人家好想聽，討厭！人家不知道，什麼話都能搭上！」，甚至說「撒嬌的

精粹呢，就是在罵人的時候，都讓人覺得舒坦！」，這其中張慧被迫練習最多的，就是蹬著腳學著用嗲聲說「討厭！」，為了練習這些技巧，張慧的閨蜜們還下載交友ＡＰＰ軟體，假意約出幾名不知情的男人出來測試這些技巧。

　　除了反覆出現的「討厭」外，《撒嬌女人最好命》片中一再重覆出現的撒嬌修辭，就是一再使用疊字的「假腔假調」。例如片中的撒嬌女的名字全是疊字，臺女名叫蓓蓓，阮美所動員來被稱為上海「錐子臉姐妹團」的眾閨蜜，名字也皆是疊字的瓜瓜、娜娜、嘉嘉、ＹＹ，男主角恭志強在片中被蓓蓓喚作「恭恭」。這中間使用疊字最典型的一段對話，就是主角三個人在用餐時點了一道爆炒兔肉，蓓蓓先是說：「恭恭，餵我！」，待聽聞自己吃的是兔肉時立即吐出，並趴在恭志強身上哭著說：「怎麼可以吃兔兔？兔兔那麼可愛！你這樣太殘忍了！而且……以前我養兔兔，我也屬兔兔！」，一旁的張慧繼續吃，蓓蓓則指著她說：「她還在吃呢！女生不能吃兔兔，太殘忍了！」，這段「怎麼可以吃兔兔」的對話立即在大陸網站流行，被形容為是片中的「經典橋段」，被網民獨立剪輯出來在網路供熱搜點閱，甚至被複製成一種刻意做作的梗，被收進若干百科式的搜尋網頁如《每日頭條》等成為正式條目，在大陸綜藝節目中被不同藝人模仿，被改編成不同版本 KUSO 歌曲的 MV，甚至成為一種大陸常民文化的梗，重覆在其它的電視劇中複製，或在網路上被刻意重組成其它標語，如「兔兔那麼好吃，怎麼可以不吃！」、「會撒嬌的兔兔最好命」等（陳俊宇，2018；Yahoo 奇摩電影，2015）。撒嬌的修辭學在這樣互文式的添加、重

組與變造下，變成了一種戲謔，也變成了一種反諷。

影片中並不只是針對「撒嬌」進行戲謔與反諷，還讓其與其它負面概念並置。影片中的臺灣撒嬌女蓓蓓被女主角的上海閨蜜咒罵為「綠茶婊！」，這是個臺灣人聽來陌生，卻是一度流行於大陸大眾文化中的流行用語，意指「外表看來無害，實則善於心計的壞女人」。據說這個用詞最早來自 2013 年 4 月大陸爆發女模陪睡風波的「海天盛筵事件」後，由網友發明「綠茶婊」這個語詞，用以譏諷靠性交易攀附權貴的女模（Lei, Irene，2020）。也可以說，這個原本只是用來譏諷那些藉性交易換取利益，後來被轉嫁到擁有撒嬌本事的女人身上。對若干性別現象觀察者而言，「綠茶婊」這個負面標籤的操作，正是一種「厭女現象」（misogyny）的展現，在《撒嬌女人最好命》中展示這種標籤操作的是其它女性而非男性，藉由宣示自己「不是像她那樣的壞女人」，來鞏固自己的形象與地位（Lei, 2020）。

從羅夫曼的著作《會撒嬌的女人最好命》到彭浩翔的電影《撒嬌女人最好命》，兩種文本藉由撒嬌論述呈現了某種互文性，但究其實這兩個文本所處理的場域並不完全相同。羅夫曼的撒嬌論述更多放在家庭場域，論述焦點主要放在如何藉由以柔克剛、以退為進的撒嬌術來駕馭男人，它更像是一本馭夫術的教科書。在羅夫曼看來，女人惟有透過征服男人來征服世界，一個具有旺夫命的女人，才是最好命的女人。然而到了彭浩翔所執導的電影中，論述場域則置換到了愛情博奕，論述焦點也變成了女人如何藉著身體與語言的操弄，在多角博奕中贏得男人的心。兩者場域不同，結論也不同，

羅夫曼書中的結論是「會撒嬌必能成功」，彭浩翔執導電影中的結論卻是「會撒嬌不必然導致成功」，這彷彿是彭浩翔藉由電影驗證羅夫曼書中的命題，最終得到的卻是反證，會撒嬌的女人在電影中的愛情博奕裡最終敗下陣來，男主角選擇離開撒嬌女並不是因為撒嬌，而是不滿撒嬌女強勢威逼他抹去過往記憶，讓其覺得撒嬌女的心機太重，加上影片中對臺灣與上海撒嬌女的丑角化操作，都讓這部電影不像是在倡議撒嬌，反而更像是部批判撒嬌的電影。

　　可以說，彭浩翔的《撒嬌女人最好命》是從羅夫曼的著作得到啟發，卻推出了與羅夫曼書中論述相反的結論，這中間不能忽視的環節是社會語境脈絡整個被置換了。羅夫曼所倡議的撒嬌論述，還是謹守在「男主外、女主內」的思維框架內，堅信女人的事業重心就在家庭，還在信仰「凡成功男人背後必有一位偉大女性」的信條，只要這個性別背後的社會結構不變，羅夫曼著作中所倡議的撒嬌論述永遠都能嵌得進去。電影《撒嬌女人最好命》中兩性的階級位置完全不同。扮演上海女強人的張慧任職企管顧問公司高階主管，她的同學男主角恭志強則是她的屬下，臺灣撒嬌女蓓蓓則從事設計工作，是個往來兩岸的獨立專業工作者，兩位女主角在經濟上完全獨立不依賴男人，也完全沒必要靠輔助男人成功來換取自己的幸福與好命，這種結構背景讓羅夫曼的撒嬌論述根本嵌不進去。問題是女性取得社經優勢的位置是否必然一定能換到愛情？於是電影中的撒嬌論述變成了怎樣藉由女性肢體與口語表達來獵取男人的技術操作，影片中呈現兩個事業有成的女性，各自運用撒嬌去爭奪一名事業無成、性格柔弱的男人，最終善於操作撒嬌的一方還輸了。

彷彿是宣示不論是哪一種撒嬌論述，在現今的社會情境中都並不必然能讓女人更好命。

肆 身分、認同與撒嬌話語的糾纏

　　《撒嬌女人最好命》如果只是單純處理「撒嬌」現象或是「撒嬌」論述，那還可以圈在性別議題的範疇內討論，問題是影片中刻意將撒嬌的特質賦予身分與地域疆界差異。來自上海的張慧被塑造成女強人的形象，臺灣來的蓓蓓則是被安排做撒嬌女；充當張慧閨蜜角色的阮美雖被設定為大陸身分，但因其是來自臺灣的演員（謝依霖在臺灣的藝名是 hold 住姐），讓其熟稔的撒嬌手段，反倒強化了「撒嬌」女人的地域性格（義御伊凡，2015）。地域差異在這裡還不是重點，重點在於撒嬌結合地域後的政治性，臺灣女人因為善於撒嬌，不僅成為大陸女人的威脅，更是必須團結加以對抗的「他者」。這裡的重點是，如果「撒嬌」在電影中既已經被設定為是負面標籤，為什麼「撒嬌」必須歸類給臺灣女人？特別是在片中充當「上海撒嬌女王」的阮美，同樣善用撒嬌優勢，大陸學者胥秋菊就認為阮美這個角色是大陸電影中從不曾出現過的女性形象，所以還是由臺灣出身的演員謝依霖擔綱（胥秋菊，2017）。再加上最

後男主角恭志強刻意搬出在大陸發展的臺籍女星林志玲加以批判，針對性非常強烈。換言之整部片中只要是做為撒嬌女的能指，不論明示還是暗示，意指的都是臺灣女性，這使得整個議題進一步擴展到身分與認同的層面。

臺灣撒嬌女蓓蓓在《撒嬌女人最好命》片中，幾乎一開始就被直接賦予負面標籤。上海閨蜜聚在一起談話第一次提到蓓蓓時，即直接喚她是「臺灣騷浪賤」，閨蜜們在手機上看到蓓蓓就立即咒罵「一看就知道是個綠茶婊！」、「這種綠茶婊，我見得多了！」，緊接著阮美開始形容這種臺灣撒嬌女的特色，包括首先「她們一上來就很誇張很誇張的誇你！」、然後「她們最厲害呢，就是在男人面前裝腦殘、扮弱者，讓男人覺得自己是英雄！」；最後「最可怕的，是她們常常會出的殺手鐧，男人每次都像呆子一樣就範。」每點出一個特色，就立即跳接到蓓蓓誇張式嗲聲嗲氣的說話畫面（摘自《撒嬌女人最好命》）。這種誇張式表演甚至使得飾演臺灣撒嬌女的隋棠自己都不能接受，在接受記者訪問時表示：「每次演完我都想賞自己巴掌，因為我私底下真的不太會！」（林政平，2013）。換言之，香港導演彭浩翔藉著蓓蓓登場的幾個鏡頭，就將臺灣女性的形象臉譜化、狹窄化與刻板印象化了。將臺灣撒嬌女予以負面標籤的另一面，是強化上海撒嬌女的地域身分認同，所謂「既然臺灣女生這麼愛撒嬌，我們就用其人之道，還治其人之身，用撒嬌把小恭搶回來！」，整個行動「是代表我們上海人的榮辱！」，強調「上海女人最出名的是什麼？時髦！精緻、嗲！讓臺妹也見識一下，我們嗲妹妹的實力！」，並一再叮嚀學習撒嬌的

張慧「妳現在代表的可不是妳自己哦！妳可別給我們上海女人丟臉！」。電影敘事走到這裡已經不是單純的愛情博奕，而是身分認同的博奕了。

香港的評論者很快就掌握這一點，影評人皮亞直接點出其就是在反映中國式的政治正確：

> 《撒嬌女人最好命》最明顯就是爭，女爭男，不單要贏，更重要是爭贏臺灣女子。故事擺明諷刺林志玲，亦同時諷刺喜歡林志玲的男人。當然這可能是嘗試反映一般女人內心的忌妒，但比林志玲更嬌聲嗲氣騷首弄姿的大陸女星大有人在，品味氣質甚至還要輸一大截，不過編導「醒目」之處，就是槍口對外，挪揄大陸女人沒好處，便拿臺灣女人做箭靶，作為中港女人的公敵。這種策略，就是中國式政治正確。（皮亞，2015）

也正是這種身分政治的操作，使得另一位香港的資深影評人庸生直接批判這部電影是「媚共之作」：

> 諷刺內地人的同時，值得留意電影的劇情刻意安排內地主角周迅的敵人為臺灣人，假如此片是「純粹」講爭奪情人的話，根本沒有必要有這個臺灣人的安排。在這個刻意的安排，以內地人作主角的角度出發，面對這位來自片中唯一的臺灣角色，是一個虛偽的臺妹、一個大丑角。臺灣人說話語氣較矯

柔，但並不一定是造作，當然亦不排除有這種人存在，但大家
知道臺灣人的文化不論男女也是習慣矯柔，本片指臺灣人虛
偽實是不公的指控，客觀事實是彭導在此片的確抹黑了臺灣
人。影片的 happy ending 更加是從男主角「放棄並離開臺灣」
而成，實有刻意醜化和　黑臺灣人、甚至討好內地觀眾之嫌。
（庸生，2015）

　　上述兩則評論已經將《撒嬌女人最好命》上綱到身分與認同政
治的層次，至於《撒嬌女人最好命》是否刻意將臺灣女性充作箭靶
或公敵，是否有意醜化和抹黑臺灣人，討好大陸觀眾？這只是個動
機論的猜測，真正值得探討的是為什麼會有臺灣女性最會撒嬌的這
種刻板印象？在《撒嬌女人最好命》電影中提示的線索之一，是在
大陸發展的臺灣藝人林志玲。她在大陸娛樂界，成為代表臺灣女藝
人的一個象徵符號，這個符號的特徵正是「撒嬌」。

　　《撒嬌女人最好命》有一句臺詞刻意將愛撒嬌帶到了林志玲，
形成了另一重的互文現象。男主角恭志強在電影尾聲說了一句：
「知道林志玲為什麼一直沒拍拖嗎？和愛撒嬌的女人相處久了，還
真的蠻累的」。針對這句臺詞，媒體也採訪林志玲的反應，她說：
「自己說話的確聽起來很像在撒嬌，不過我還沒看過電影。唉，
其實會撒嬌也不一定有男朋友呀。」（劉欣，2014.12.11）。為什麼
《撒嬌女人最好命》在臺詞中要刻意帶到林志玲？可能的理由是在
大陸演藝與文化界，林志玲已經成為撒嬌女的代言人，甚至已是一
種象徵符號，以下列在大陸網頁出現的文章標題為例，如〈林志玲

高端撒嬌：三招教你學會林志玲高端撒嬌法〉（朱秦冀，2015）、〈挽回男人之學習林志玲說話〉（破鏡重圓，2016）、〈向林志玲學習撒嬌〉（邵文輝等，2009）、〈像林志玲一樣勇敢地撒嬌〉（羅西，2009）等，林志玲儼然已成所謂「撒嬌學」的典範。從這些文本摘出的若干文句如：「天使面孔、甜美笑容，令人銷魂的娃娃音，加上明目張膽地撒嬌、隨時隨地地發嗲，造就了林志玲的奇蹟。誰說女人一定要以男人的方式征服世界？只要你像林志玲一樣會撒嬌，你一樣會擁有愛情、事業和你想要的一切。」（邵文輝等，2009），「林志玲是性感的，但她不妖冶，只是清雅的嬌美。打開她親和的外衣，我感受到她性感裡的含金量，那就是勇敢、氣魄，與堅持。她很水，也附著水的力量，這樣的『水』應該是美酒了，帶有火的暗焰。」（羅西，2009）。在這些文字中，林志玲不僅成為一種理想女人美學標竿，也成一種戰略、一種方法論，既是手段、也是目的。如同大陸央視曾派駐臺灣的記者胡婧直接點出林志玲是「成功帶動大陸男生審美新風尚」，甚至直指「對於大陸廣大男同胞來說，擁有娃娃音的志玲姐姐就是他們心目中標準臺式女神的代表。」（胡婧，2015.1.12）。這種對「林志玲現象」的過度推崇，自然也會引發反挫，2019 年一篇評論電視節目的論述中，就斷言「撒嬌女人最好命」的流行趨勢已過去，認為：

　　　到了 2008 年，林志玲式的撒嬌女人代表雖然很火，但卻成為被群嘲的對象，特別是林志玲在電影《赤壁》裡那句「萌萌站起來」，不知讓多少人聽得想吐。而到了 2014 年，周迅、

黃曉明借電影《撒嬌女人最好命》宣告「撒嬌不再是留住男人的致勝法寶，留住男人的手段唯有真心」，……還記得那段笑話嘛，一個女人對一個男人撒嬌，男人說「說人話」。（紫淚公主工作室，2019）

　　表面上《撒嬌女人最好命》所涉及的身分政治是兩岸女性的差異，卻不能忽略其導演彭浩翔的香港身分。換言之，建構這一組「兩岸女人對抗」敘事源頭的是來自香港身分的男性導演。來自臺灣的撒嬌女被安排成是大陸女性的威脅，以及必須在三角戀中被排斥的「他者」。在這裡不妨討論另一個影視文本做為對照，即比《撒嬌女人最好命》更早出品的一部港劇《不懂撒嬌的女人》，這部由香港電視廣播公司製播的電視劇中，女強人轉成了香港女性，撒嬌女卻是分別來自兩岸。劇中事業心重的香港女性凌敏，劇情一開始就面臨男友赴大陸經營事業後交上大陸女友而分手，接下來公司集團內部經營權的博奕，全落在來自大陸的美女田蜜居間縱橫捭闔，而田蜜在劇中的外號就是「撒破郎」。劇中另一位代表香港的女性禹勤，原本已與同事論及婚嫁，卻又面臨來自臺灣臺南的女性純純的爭奪，藉著臺灣女生特有的撒嬌與溫婉體貼，禹勤還向這位臺妹學習如何撒嬌。整部港劇所傳達的命定訊息是，若是想努力成為女強人，就不配擁有愛情，若是不懂撒嬌，就註定鎖不住男人的心，強悍能幹的香港女人，面對大陸與臺灣撒嬌強敵猛烈夾擊，終將陷入單身終老之命運。這中間的敘事邏輯與撒嬌論述，其實與電影《撒嬌女人最好命》很近似，唯一不同的是撒嬌女身分的轉換，

大陸撒嬌女成為威脅，臺灣撒嬌女則同時是威脅也是救贖。

《不懂撒嬌的女人》的第 1 集裡，有一個兩岸三地女性同場競技撒嬌的場景。一個婚紗品牌在現場選擇形象代言人，設定的情景是，三位女士分別向男主角求婚，看誰最能成功打動男人的心。第一個來自四川的妹子說：「我願意為你生寶寶，為你洗手作羹湯。」；第二個香港姑娘猶豫的說：「我願意和你一起還房貸。」；輪到臺灣女生，只見她紅著臉羞澀的說：「好害羞哦，我該怎麼說呢，這種事情人家做不來了啦！」接著順勢倒在男人懷裡，一臉嬌羞的責怪：「你好壞啊你！」現場旁觀的女性紛紛表示雞皮疙瘩掉一地！但男主角卻掐了一下臺灣女生的臉蛋說：「就是你了！」（愛撒嬌的妖精，2018）。換言之，在香港編劇的眼中，最會撒嬌的女人還是來自臺灣。

「臺灣女人善於撒嬌」這個命題，其實很早就流行於大陸及港澳的大眾文化論述中，甚至還被部分論者視為一種「語言學現象」。在紐約市立大學任教的學者彭駿逸曾在 2012 至 2016 年期間，調查 300 餘名大陸人對臺灣腔的態度，探討到底什麼是臺灣腔，以及大陸人對臺灣腔的刻板印象，他發現早期赴陸的臺灣菁英，看在當時還是農村社會的大陸民眾眼中是都會化的象徵，讓他們對臺灣腔有了好印象。2000 年之後大量臺灣偶像劇輸往大陸，這些偶像劇深深影響大陸人對臺灣腔的感知。但隨著大陸經濟起飛，大陸民眾對臺灣腔的認知漸漸改變。彭駿逸調查發現，臺灣腔如今被認為是「小家碧玉」，甚至很嗲、很裝，他們自己的腔調才是都會代表，大陸中央電視臺主播講話才是好聽的（陳家倫，

2017）。

2015 年一名署名鄭子寧的網友在網路上發表了一篇題為「臺灣腔為什麼這麼娘？」的論述文字，引發廣泛議論，也正式將這個議題端上了檯面。這篇文字雖然動員了些許語音學的觀點，但一開始就用「娘炮」這樣的修辭形容臺灣腔，文中一開始就提及：

> 在不少大陸人眼中，臺灣人的說話方式一直是娘炮的代名詞。21 世紀初，這種綿甜軟糯的腔調還激起過老幹部們不同程度的生理反應，以致廣電總局三令五申電視節目中不得出現臺灣腔。（鄭子寧，2015）

這篇文字除了挪用語音學、方言學與社會學詮釋臺灣腔的緣由外，最終的結論依舊是「臺灣人的『娘炮』不只體現在語言上，在睪丸酮滿滿的大陸人看來，臺灣人在穿著打扮、行為舉止上無一不娘」，這種刻板印象式的建構，也引臺灣論者的反駁，在一篇題為〈「臺灣腔為什麼這麼娘？」的語言意識型態〉的網路文字中，臺灣論者萬宗綸直指該文是「口音歧視」，甚至批判其是「填滿『陽剛中國』保護『陰柔臺灣』的想像罷了！」認為：

> 在我者與他者間的刻板化描述中，如果要將對方描述成積弱不振或是沒有幾兩重時，就會將對方「陰性化」，陰性化後的臺灣，變成需要強壯陽剛中國來保護帶領的灣娘。（萬宗綸，2015）

《撒嬌女人最好命》原本是一部上海女性藉由學習撒嬌來重建女性認同的故事，因為對手是臺灣女性，又變成是透過與臺灣女性的撒嬌競技來建立上海認同，單純的三角戀情牽扯到複雜的「臺灣vs上海」的地域認同與國族想像，也透露了隱藏在其中諸多不可言說的曖昧性與政治性。撒嬌就算是社會建構，原本也只是性別議題，並不存在所謂的地域差異，但地域的差異一旦被建構，而且將之對立起來，身分與認同政治就也同步被啟動了。於是來自臺灣的女性不僅被賦予善於撒嬌的形象，同時還被冠上「騷浪賤」、「綠茶婊」等負面標籤，是上海女性的公敵，是隨時可能會搶奪她們身邊男人的他者。在敘事結構上，來自臺灣的撒嬌女蓓蓓，破壞了大陸這邊張慧與恭志強原本穩定的「哥們」關係，最終透過集體排斥臺女蓓蓓，又重回了原本的穩定關係，兩女一男三角戀情硬是滲進了上海／臺北兩座城市、臺灣／中國兩種身分的無形角力，讓部分評論者視其為一種政治寓言，並不令人意外。

伍 結語

在大陸與香港出品的商業電影中，涉及女性身分與形象差異的主題，多半集中處理香港與大陸女性的對比（陳曉敏，2010；曹娟與張鵬，2011），刻意突出臺灣女性的題材並不多見，2014 年出品的《撒嬌女人最好命》則是少見的例外，2014 這個年分兩岸三地的互動交流已經相當頻繁，理論上彼此的偏見與刻板印象應是逐步減弱而不是更形強化，電影《撒嬌女人最好命》的推出，卻恰好證明是這種刻板印象的進一步強化。本來在敘事結構上《撒嬌女人最好命》只是兩女一男的都市愛情喜劇，然而在添加撒嬌論述與兩岸身分差異的元素後，讓這部電影潛藏了包括性別、階級與國族等多重文化論述的糾葛，這些論述在電影中彼此交疊、衝突與重組，使得電影文本與語境脈絡之間存在很大的解讀空間，它不僅再現了新世紀上海與臺北的都會女性形貌，也再現了香港與大陸對臺灣女性的異域想像，這種想像揉雜愛憎糾纏的刻板印象，耐人尋味的是大陸與香港的學界和文化評論界都曾針對這部電影提出不同角度的觀察與解讀，臺灣除了通俗影評外，並未見太多嚴肅的討論，顯示這

部再現臺灣女性形象的電影，並未在臺灣文化界受到太多的關注。儘管如此，這部電影站在臺灣的視角還是擁有很大的解讀空間，以下為本章研究所提示的幾點結論：

首先，電影《撒嬌女人最好命》所再現的最核心命題，是女人可否憑藉撒嬌在多角愛情博奕中取得優勢？電影導演從一本兩性通俗著作《會撒嬌的女人最好命》中抓住了這個主題，將之轉化為電影語言。原著中所書寫的並不是故事，而是一組組論述命題的倡議，書中對撒嬌的倡議採取的是正面表述，鼓勵女人藉由撒嬌掌控男性，主要是她的丈夫，若能進一步旺夫興家，就得以獲得幸福好命，在這裡撒嬌是一組藉由主動示弱、以退為進、委婉討好的人際互動與語言修辭的操縱術；到了電影中撒嬌論述則狹義到只是吸引異性的一組肢體語言與假腔假調的展演，用以在多角愛情博奕中贏得男人，不同於書籍的是電影採取更多醜化與戲謔的方式來再現撒嬌，也給了一個與書本完全不同的答案，靠撒嬌最終並不能贏得愛情。

其次，在電影《撒嬌女人最好命》中，「撒嬌」雖被歸類為傳統性別差異中的女性性徵之一，但這種性徵卻不是天生的，而是社會建構的，而且是可以透過後天學習的。在兩性關係中，「撒嬌」不僅僅是藉示弱的肢體展演來尋求憐愛，更被電影建構是一種操縱異性的策略與手段，進一步說甚至是一種權力，在兩性互動中取得主動，進一步掌控全局的位置。

第三，在社會階級的配置上，電影《撒嬌女人最好命》顛覆了傳統男尊女卑社會的垂直排序結構，展現上海與臺北兩個城市的女

性，不僅擁有高學歷、經濟獨立、甚至在組織階層中位居高位，但這種社經地位的結構優勢，能不能像男人一樣在愛情博奕中同樣取得優勢？卻是一個問號。換言之，如果男性的高富帥可以換算成擇偶上的優勢，女性也可以嗎？電影中所提供的答案是，兩名事業有成的女性，依舊必須依恃最原始的身體與腔調的展演，去爭取吸引一個結構尚且位居弱勢的異性青睞。

第四，電影《撒嬌女人最好命》所再現的另一個主題，是「臺灣的女人最會撒嬌」。這個將撒嬌與身分的武斷連結，再現了大陸與香港對臺灣年輕女性的系統偏見、刻板印象甚至是異國想像，這中間觸及了大陸娛樂界的林志玲現象乃至兩岸語言腔調的差異，以及陸港對這種現象與識別所引發的種種文化論述。這種對臺灣女性身分差異的識別與想像，在電影中成為被聲討、被拒斥的對象，導致部分香港評論者質疑其是刻意為討好大陸觀眾的「政治正確」，甚至是在暗示一種「政治寓言」。只不過，不知是忽略還是不重視，作為被建構的一方，臺灣針對這部電影沒有太多的論述，本章研究也算是對這個論述缺席的一個補遺。

雖說在文類上只是部商業性都市愛情喜劇，但《撒嬌女人最好命》這部由香港導演、大陸出品的電影，由於刻意還原了脈絡語境，不僅明示當代上海與臺灣的實景，也明示男女主角跨兩岸的身分背景，使得敘事中所納入的特定論述與形象建構，難免再現了其中的政治性。《撒嬌女人最好命》再現了當代臺灣女性的形象，而且是經刻意編造、發明的負面形象，透過互文性分析，本章嘗試還原了電影中交纏的複雜論述與文本，並提供一個嘗試性的解讀。

Bibliography
參考書目

Anderson, B. (1991). *Imagined Communities: Reflections on the Origin and Spread of Nationalism*, London: Verso.

Arti, S. (2007). The evolution of Hollywood's representation of Arabs before 9/11: the relationship between political events and the notion of 'Otherness', *Networking knowledge: Journal of the MeCCSA Postgraduate Network*, 1(2),1-20.

Benau (2014)。《去本土化的顛覆：飛鴻之英雄有夢》，《豆電影評論》。http://r3sub.com/review.php?id=7238629

Bernstein, B. (1990). *The Structuring of the Pedagogic Discourse*. London: Routledge.

Bernstein, B. (1996). *Pedagogy, Symbolic Control and Identity*. London: Taylor & Francis Press.

Booker, M. K. (2007). *From Box Office to Ballot box: The American Political Film*. Westport, CT & London: Praeger Press.

Bordwell, D. & Thompson, K. (1997). *Film Art: an Introduction*, London and New York: McGraw-Hill Press.

Bowman, P. (2013). *Beyond Bruce Lee: Chasing the Dragon Through Film, Philosophy, and Popular Culture*, New York: Wallflower Press-Columbia University Press.

Brook, T. (2017). Hollywoods tereotype: why are Russians the bad guys? *BBC*. http://www.bbc.com/culture/story/20141106-why-are-russians-always-bad-guys

Browne, N. & Pickowicz, P. G. et al. (1996). *New Chinese Cinemas: Forms, Identities, Politics*. London & New York: Cambridge University Press.

Burwell, J. & Tschofen, M. eds. (2007). *Image and Territory: Essays on Atom Egoyan*. Waterloo, Ont: Wilfrid Laurier University Press.

Carter, C., Branston, G. & Allan, S.eds. (1998). *News, Gender and Power.* London& New York: Routledge.

Fairclough, N. (2003). *Analysing Discourse: Textual Analysis for Social Research*. London&New York: Routledge.

Fairclough, N.(1995). *Media Discourse*. London, UK: Edward Arnold.

Gianos, P. L. (1998). *Politics and Politicians in American Film*. Westport, CT: Praeger Press.

Greene, N. (2014). *From Fu Manchu to Kung Fu Panda*. Hong Kong: Hong Kong University Press.

Haas, E., Christensen, T. & Haas, P. J. (2015). *Projecting Politics: Political Messages in American Films*, London & New York: Routledge.

Hall, S. (eds.) (1997). *Representation: Cultural Representations and Signifying Practices*. London: Sage.

Harrison, H. (2000). *The Making of the Republican Citizen: Political Ceremonies and Symbols in China 1912-1929*. Oxford University Press.

Hayward, S. (2001). *Cinema Studies: The Key Concepts*. London & New York: Routledge.

Heisdsc(2012)，《從韓國電影看韓國政治》。http://heisdsc.pixnet.net/blog/post/12843790

Kelley, B. M. (2012). *Reelpolitik Ideologies in American Political Film*, Lanham&Maryland: Lexington Books.

Klein, C. (2003). *Cold War Orientalism: Asia in the Middlebrow Imagination, 1945-1961*. London: University of California Press.

Knight, P. (2000). *Conspiracy Culture: From the Kennedy Assassination to the X- Files*. London & New York: Routledge.

Lawless, K. (2014). Constructing the 'other': construction of Russian identity in the discourse of James Bond films, *Journal of Multicultural Discourses*, 9(2),79-97.

Lei, I.(2020).〈女人也有厭女症：為何妳不該再叫其它女生「綠茶婊」？〉，《性別力》。https://womany.net/read/article/23002

Messaris, P. (1997). *Visual Persuasion：The Role of Images in Advertising*, London & New York: Sage.

Metz, C. (1975). The imaginary signifier, *Screen*, 16(2), 14–76. https://doi.org/10.1093/screen/16.2.14

Mtime 時光網 (2010)。〈專訪《彈．道》導演劉國昌：我是溫和的寫

實派〉，《Mtime 時光網》。http://news.mtime.com/2010/04/07/ 1429090.html

Mulvey, L. (1975). Visual pleasure and narrative cinema, *Screen*, 16(3), 6-18. https://doi.org/10.1093/screen/16.3.6

Nerve, B. (1992). *Film and Politics in America: a Social Tradition*, New York: Routledge.

Nichols, B. (1981). *Ideology and the Image: Social Representation in the Cinema and Other Media*, Indiana University Press.

Nownews(2013)。〈兩會／張國立：希望兩岸合拍劇《原鄉》能夠在臺灣播出〉，《NoWnews》，〈大陸新聞中心〉。https://www. nownews.com/news/20130304/316416

Propp, V. (1972). *The Morphology of the Folk Tale*. Austin: University of Texas Press.

Reke(2009)，〈滿口外行話——評《彈道》〉，《癮‧部落格》 http://rekegiga.blogspot.com/2009/01/blog-post.html

Riggins, S. H. ed. (1997). *The Language and Politics of Exclusion: Others in Discourse*. Thousand Oaks & London: Sage.

Rosenbaum, J. (1997). *Movies as Politics*. New York: University of California Press.

Ryan(2008)。〈彈‧道香港影評〉，《動映地帶》(*Cinespot*)。http:// www 港 .cinespot.com/hkmreviews/c5ballistic.html

Schurmans, F. (2015). The Representation of the Illegal Migrant in Contemporary Cinema: Border Scenarios and Effects, *RCCS Annual*

Review, 7. http://journals.openedition.org/rccsar/622；DOI：10.4000/rccsar.622

Scott, I. (2011). *American Politics in Hollywood Film*, Edinburgh: Edinburgh University Press.

Simpson, C. C. (2002). *An Absent Presence: Japanese Americans in Postwar American Culture, 1945–1960*, Durham, N.C.: Duke University Press.

Suling (2012.3.12)。〈電影《國父傳》〉。http://suling213.blogspot.tw/2012/03/blog-post.html

Sunstien, Cass R. (2013). *Conspiracy Theories and Other Dangerous Ideas*, New York: Simon & Schuster.

Wang, L. (1996). Creating a national symbol: the Sun Yat-Sen Memorial in Nanjing, *Republican China*. (21)1, April, 23-63.

Waugh, T. (2006). *The Romance of Transgression in Canada: Queering Sexualities, Nations, Cinema*. Montreal: McGill-Queen's University Press.

Wildfeuer, J. (2014). *Film Discourse Interpretation: Toward a New Paradigm for Multimodal Film Analysis*. New York & London: Routledge.

Wong, J. Y. (1986). *The Origins of an Heroic Image: Sun Yat-sen in London, 1896-1897 (East Asian Historical Monographs)*. Oxford University Press.

Xiaap11 (2014)。〈電視劇《原鄉》的邏輯思考〉，《城市論壇：臺

灣論壇》。http://www.chengshiluntan.com/3690854-1.html

Yahoo 奇摩電影 (2015)。〈《撒嬌女人最好命》好評如潮・網友 KUSO「撒嬌歌」話題延燒〉,《Yahoo 奇摩電影》。https:// movies.yahoo.com.tw/article

丁蔭楠(1986)。〈《孫中山》影片製作構想的美學原則〉,《當代 電影》,第 5 期,頁 59-66。

人民網(2014)。〈張志軍主任會見《原鄉》電視劇組主創人員〉, 《人民網》。http://cpc.people.com.cn/n/2014/0305/c87228-24539900. html

八卦寮文教基金會(2019)。〈橋頭事件 40 週年:國民黨的政治迫 害與吳泰安匪諜叛亂案〉,《新頭殼 newtalk》。https://newtalk. tw/news/view/2019-01-08/190893。

刁新彧(2016)。〈「古惑仔」系列電影與香港人的身分認同〉,《壹 讀:環球華資訊》。https://read01.com/e6zDzQ.html

大頭馬(2014)。〈撒嬌女人最好命只是看上去熱鬧〉,《大眾電 影》。https://www.ixueshu.com/document/1a0a1ff99ddccf846a35c8e5 e5278b89318947a18e7f9386.html

小眾電影(2012)。〈《孫中山(Dr.SunYat-sen)》:救國流水帳(第 7 屆金雞獎最佳影片)〉,《電影網》。https://movie.douban.com/ review/5384247/http://blog.xzdy.co.cc/2012/04/dr-sun-yat-sen7.html

中國新聞網(2010.1.26)。〈馬英九提議拍攝孫中山紀錄片擬邀請 李安執導〉,《中國新聞網》。http://dailynews.sina.com/bg/tw/ twpolitics/chinanews/20100126/17371147249.html

中國新聞網（2016）〈大型紀錄片《尋夢—海外華僑華人與孫中山》開機〉，《中國新聞網》。https://read01.com/GGMGB3.html

中國僑網（2018）。〈漫威將打造首部華人超級英雄電影，陷「是否辱華」爭論〉，《澎湃國際》。https://www.thepaper.cn/newsDetail_forward_2712082

互動百科（2017）。〈月隨人歸〉，《互動百科》。http://www.baike.com/wiki/%E3%80%8A%E6%9C%88%E9%9A%8F%E4%BA%BA%E5%BD%92%E3%80%8B

今日新聞（2013）。〈兩會／張國立：希望兩岸合拍劇《原鄉》能夠在臺灣播出〉，《Nownews》。https://www.nownews.com/news/20130304/316416

尹章華（2005）。《319彈殼（槍擊）事件之法理分析》，臺北：文笙。

巴瑞齡（2011）。《原住民影片中的原漢意識及其運用》，臺北：秀威。

文化部（2015）。〈《永不放棄——孫中山北上與逝世》歷史紀錄片發表會〉，《文化部官網》。https://www.moc.gov.tw/information_250_34525.html

王宇平（2016）。〈該系列影片深刻揭示了中國由來已久的「南北矛盾」〉，《每日頭條》，https://kknews.cc/zh-tw/entertainment/96zly5q.html

王老闆（2007）。〈《古惑仔》與臺獨（ZT）〉，《牛博網》。http://i.mtime.com/xftdyso/blog/504967/

王志敏（1991）。〈從《孫中山》到《周恩來》：丁蔭楠與學院師

生座談（紀要）〉，《北京電影學院學報》，第 2 期，頁 220-234。

王佩芬（2009）。〈一條漫長回家的路——老兵返鄉探親運動〉，《臺灣外省人生命記憶與故事資料庫》，臺北：中央研究院。http://ndweb.iis.sinica.edu.tw/TWM/Public/pdf/old_soldier.pdf

王國強譯（2005）。《視覺研究導論：影像的思考》，臺北：群學。（原書：Rose, G.（2001）. *Visual Methodologies: An Introduction to the Interpretation of Visual Materials*. London: Sage.）

王爾敏（2011）。《思想創造時代：孫中山與中華民國》，臺北：秀威。

北京新浪網（2014）。〈張國立《原鄉》收視領跑 鄉愁引共鳴〉，《北京新浪網》。http://news.sina.com.tw/article/20140320/12019151.html

卡維波（2016）。〈「中國作為理論」之前〉，《臺灣社會研究季刊》，第 102 期，頁 257-284。

臺奸新聞（2009）。《彈道電影票房慘賠》。https://www.flickr.com/photos/26009897@N00/3248897089

臺東縣蘭嶼鄉公所（2019）。〈印象蘭嶼〉，《臺東縣蘭嶼鄉公所》。http://www.lanyu.gov.tw/iframcontent_edit.php?typeid=1633

左桂芳（2014）。《不枉此生：潘壘回憶錄》，臺北：財團法人國家電影資料館。

白吉爾（2010）。《孫逸仙》（溫洽溢譯），臺北：時報出版。（原書：Bergere,M.（1994）.*SunYat-sen*, Stanford: Stanford University Press.）

白蔚（2015）。〈兩性博弈：兩部電影文本的比較解讀〉，《電影文學》，第 5 期。http://005068.com/a/dianyingdianshi/343.html

皮亞（2015）。〈《撒嬌女人最好命》：中臺女人的戰爭〉，《香港影評庫》。https://reurl.cc/qm6bXp

石川與顧涵忱（2007）。〈族群認同與香港電影中的「北佬」形象〉，《文藝研究》，第 11 期。http://www.literature.org.cn/article.aspx?id=32171

任孤行（2011）。〈臺灣黑金政治、電影「情義之西西里島」〉，《創作大廳：達專欄》。 http://home.gamer.com.tw/creationDetail.php?sn=1259841

朱浤源（2004）。《槍擊總統？》，臺北：風雲論壇。

朱秦冀（2015）。〈林志玲高端撒嬌：三招教你學會林志玲高端撒嬌法〉，《華商報》。http://culture.people.com.cn/BIG5/n/2015/0318/c22219-26711703.html

朱耀偉（1998）。《他性機器？後殖民香港文化論集》，香港：青文書屋。

朱耀偉（2015）。〈香港（研究）作為方法：關於「香港論述」的可能性〉，《二十一世紀雙月刊》，第 147 期，頁 48-63。

百度百科（2017.2.1）。〈假女真情〉，《百度百科》。https://baike.baidu.com/item/%E5%81%87%E5%A5%B3%E7%9C%9F%E6%83%85/5630747?fr=aladdin

百度百科（2017.2.3a）。〈團圓〉，《百度百科》。https://baike.baidu.com/item/%E5%9B%A2%E5%9C%86/3123325

百度百科（2017.3.12）。〈虎膽英魂〉，《百度百科》。https://baike.
baidu.com/item/%E8%99%8E%E8%83%86%E8%8B%B1%E9%AD%
82/76890?fr=aladdin

百度百科（2017.2.3b）。〈原鄉〉，《百度百科》。https://baike.
baidu.com/item/%E5%8E%9F%E4%B9%A1/12913202?fr=aladdin

百度百科（2017.2.3c）。〈海峽兩岸〉，《百度百科》。https://baike.
baidu.com/item/%E6%B5%B7%E5%B3%A1%E4%B8%A4%E5%B2
%B8/7728474

百度百科（2017.2.3d）。〈麵引子〉，《百度百科》。https://baike.
baidu.com/item/%E9%9D%A2%E5%BC%95%E5%AD%90

百度百科（2017）。〈兄弟海〉，《百度百科》。https://baike.baidu.
com/item/%E5%85%84%E5%BC%9F%E6%B5%B7/8563375?fr=aladd
in

羽戈（2015.6.2）。〈孫中山形象反轉：從「捧殺」到「罵殺」〉，《中
國經營報》。http://history.sina.com.cn/bk/mgs/2015-06-02/09361207
68.shtml。

何虎生（2014）。《孫中山》，臺北：五南出版社。

何萬敏（1988）。〈看《孫中山》贊丁蔭楠〉，《電影評介》，第3期。
http://mall.cnki.net/magazine/article/DYPJ198803025.htm

吳厚信（1987）。〈空間思維論思考：兼論影片《孫中山》的空間探
索〉，《電影藝術》，第5期，頁38-47。

吳彥霆（2017）。〈電視劇與身分建構：《不懂撒嬌的女人》的內
地女性與香港女性〉。《文化研究@嶺南》，第59期。http://

commons.ln.edu.hk/mcsln/vol59/iss1/10/

吳偉林（2009.3.15）。〈臺 319 槍擊案 5 年特偵組鎖定三大疑點〉，《大紀元》。http://www.epochtimes.com/b5/9/3/15/n2462985.htm

吳祥瑞（2016）。〈15 部曾經出現過臺灣的好萊塢電視電影〉，《蘋果電子報》。http://www.appledaily.com.tw/realtimenews/article/new/20161231/1024826/

宋春主編（1990）。《中國國民黨史》，長春：吉林文史出版社。

宋美齡（1977）。〈與鮑羅廷談話的回憶〉，《蔣夫人言論集》（上集），臺北：中華婦女反共聯合會，頁 374-452。

張燕娟與林靜嫻（2014）。〈電視劇《原鄉》央視熱播 眷村再次走進觀眾視野〉，《中國新聞網》。http://www.chinanews.com/tw/2014/03- 19/5970528.shtml

李天鐸編著（1996）。《當代華語電影論述》，臺北：時報文化。

李吉奎（2016）。〈孫中山李大釗關係管窺〉，《廣東社會科學》，第 5 期。http://www.iqh.net.cn/info.asp?column_id=12309

李志銘（2019.10.17）。〈臺灣影劇中的白色恐怖與轉型正義〉，《芋傳媒》。https://taronews.tw/2019/10/17/499103/。

李岩（2014），〈大陸電影中蔣介石形象的變遷〉，《騰訊文化觀察》，第 211 期。http://hkmag.crntt.com/crn-webapp/mag/docDetail.jsp?coluid=81&docid=103179717&page=1

李欣芳（2016.2.26）。〈孫中山非國父，學者紛紛挑戰國民黨造神說〉，《自由時報》。http://news.ltn.com.tw/news/politics/breakingnews/1614185

李夏至（2014）。〈大陸首部反映臺灣老兵返鄉題材劇將播〉，《北京日報》。http://media.people.com.cn/BIG5/n/2014/0307/c40733-24562967.html

李恭忠（2004）。〈孫中山崇拜與民國政治文化〉，《二十一世紀》，12 月號，總第 86 期。

李恭忠（2009）。《中山陵：一個現代政治符號的誕生》，北京：社會科學文獻出版社。

李恭忠（2011）。〈孫中山：英雄形象的百年流變〉，《江蘇大學學報（社會科學版）》，第 13 卷，第 5 期，頁 33-37。

李啟軍（2004）。〈英雄崇拜與電影敘事中的「英雄情結」〉，《北京電影學院學報》，第 3 期。

李淑敏（2019）。《冷戰光影：地緣政治下的香港電影審查史》臺北：季風帶。

李雲漢（1995）。《中國國民黨黨史研究與評論》，臺北：國民黨黨史會出版。

李傳璽選編（2010）。《印象孫中山》，合肥：安徽文藝。

李道明（1994）。〈近一百年來臺灣電影及電視對臺灣原住民的呈現〉，《電影欣賞》，第 69 期，頁 55-64。

李道明（1995）。〈由活動影像看鄒族〉，《山海文化雙月刊》，第 10 期，頁 34-39。

杜宗熹（2017.3.20）。〈港媒：319 槍擊案已成永遠的迷？〉，《聯合新聞網》。https://udn.com/news/story/4/2353559

汪佑寧（2018）。〈「陳文成命案調查報告」美法醫研判：陳文成

被扛著往下丟墜地至少還活半小時〉，《上報》。https://www.
upmedia.mg/news_info.php?SerialNo=45984

汪威江（2014）。〈開門競爭，文化部勿強守門〉，《兩岸文創
誌》，第 8 期，《SmartCulture 兩岸文創誌》。http://tccanet.org.
tw/article-405.html#.XyZYaR_itdg

沈旭暉（2015）。〈「古惑仔」系列的國際視野：觀察香港與世界互
動的二十部電影（下）〉，《灼見名家》。http://www1.master-
insight.com/content/article/5562?nopaging=1

豆花莊莊主（2015）。〈南北和：電影《南北和》中的喜劇美學——
以語言為載體的文化闡釋〉，《覓趣影評》。http://www.miiqu.
net/review/73352

依凡斯（2011）。〈寶島一家，相親相愛《兩相好》〉，《「一個依
凡斯式的夢」部落格》。http://hccart.pixnet.net/blog/post/79096629

周子恩（2001）。〈試談港產電影中大陸人的幾個典型形象〉。
http://www.geocities.ws/tommyjonk/MATHESIS.html

周英雄與馮品佳編（2007）。《影像下的現代：電影與視覺文化》，
臺北：書林。

周婉京（2014）。〈從《掃毒》反思香港警匪片中的澳門情結〉，《電
影文學》，第 11 期，頁 40-41。

周湘玟（1988）。〈從《孫中山》論丁蔭楠〉，《當代電影》，第 3 期，
頁 81-91。

周賢君（2014）。《為臺灣老兵說一句話》，臺北：致出版。

周興樑（2018）。〈改革開放四十年來的孫中山研究〉，《民革

中央網站：世紀中山》。http://www.minge.gov.cn/n1/2018/1227/c415153-30491084.html

尚明軒（1981）。《孫中山傳》，北京：北京出版社。

杰德影音（2016）。〈好萊塢電影美劇「瘋臺灣」盤點近年來臺取景的國際影視作品〉，《杰德影音》。https://www.porticomedia.com/entNewsC/showCP/557535

林行止（1984）。《香港前途問題的設想與現實：信報政經短評選集》，香港：信報有限公司，頁171-172。

林政平（2013）。〈撒嬌女人最好命？隋棠：每次演完我都想賞自己巴掌〉，《ETtoday新聞雲》。https://star.ettoday.net/news/305004

林春城（2008）。〈移民、他者化與身分認同：電影裡再現的上海人〉，《甘肅社會科學》，第5期，頁174-177。

林泉忠（2017）。〈地位尷尬的「祖國」：兩岸三地社會的國族認同〉，《The News Lens 關鍵評論》。https://hk.thenewslens.com/article/81731。

林清芬（2005）。〈1980年代初期臺灣黨外政論雜誌查禁之研究〉，《國史館學術集刊》，第5期，頁253-325。

知網（1986）。〈孫道臨、丁蔭楠談銀幕上的兩個孫中山形象〉，《電影評介》，第11期，頁7。

虎斑貓筆記（2016）。〈早期電影中的原住民再現〉，《虎斑貓筆記》。http://chenejine.blogspot.com/2016/10/20167-httpsdrive.html

邱萬興（2016.10.7）。〈30年前，當民進黨與國民黨第一次黨對黨決戰〉，《民報電子報》。https://www.peoplenews.tw/news/36bd149

d-47ac-43b1-b701-d48f551ce878

邱萬興（2017.10.13）。〈想家：老兵返鄉運動 30 週年〉，《民報 》。https://www.peoplenews.tw/news/af69abd0-c4da-45aa-a8ff-ac07bb55aba7

邵文輝等（2009）。〈向林志玲學習撒嬌〉，《半島新生活》，第 8 期，頁 70-74。http://www.cqvip.com/qk/71506x/2009008/6668888 3504848574856485050.html

金晟發（2018）。〈我看梅爾吉勃遜與柯俊雄主演的「Z 字特攻隊 」〉，《Mobile01》。https://www.mobile01.com/topicdetail. php?f=386&t=5375884

阿潑（2019）。〈《返校》活下來的人：用記憶接力痛苦與真相〉，《BIOS monthly》。https://www.biosmonthly.com/article/10098

阿美音樂（2019）。〈觀光歌舞〉，《阿美音樂》。http://proj1.sinica. edu.tw/~video/main/tribe-art/music/visit-all.html

阿圖賽（2017）。〈「縮影人間」臺灣人的香港想像〉，《小英教育基金會：想想副刊》。http://www.thinkingtaiwan.com/content/6166

侯坤宏（2006）。〈戰後臺灣白色恐怖論析〉，《國史館學術集刊》，第 12 期，頁 139-203。https://www.drnh.gov.tw/var/file/3/1003/img/10/ 35560766.pdf

促進轉型正義委員會（2019）。〈揭開警總的神祕面紗……〉，《芋生活：促轉專欄》。https://taronews.tw/2019/10/22/505279/

姜平（2009）。〈九七前後香港電影中大陸形象的變遷：以周星馳電影為例〉，《電影文學》，第 1 期，頁 28-29。

姜智芹（2007）。《傅滿洲與陳查理：美國大眾文化中的中國形象》，南京：南京大學出版。

紀一新（2006）。〈大陸電影中的臺灣〉，《中外文學》，第 34 卷，第 11 期，頁 53-70。

胡台麗（1990）。〈從沙場到街頭：老兵自救運動概述〉，徐正光與宋文里，《臺灣新興社會運動》，臺北：巨流出版社，頁 157-173。

胡台麗（1993）。〈芋仔與番薯：臺灣「榮民」的族群關係與認同〉，張茂桂等，《族群關係與國家認同》，臺北：業強，頁 279-325。

胡美玲（2011.11.22）。〈銀幕上孫中山形象的嬗變：一些影片打「情感牌」〉，《中國文化報》。http://www.chinanews.com/cul/2011/11-22/3478488.shtml

胡婧（2015.1.12）。〈撒嬌的權利〉，《旺報》。https://www.chinatimes.com/newspapers/20150112000861-260306?chdtv

胥秋菊（2017）。〈港式喜劇《撒嬌女人最好命》互文性解析〉，《電影文學》，第 2 期。https://www.ixueshu.com/document/10a911bfed7419ce8f45cf7d4fb18634318947a18e7f9386.html

范正祥（2017）。〈兩岸交流 30 週年 蔡總統致詞全文〉，《中央通訊社》。https://www.cna.com.tw/news/firstnews/201710260108.aspx

韋朋（2014）。〈香港電影中的內地人形象〉，《電影文學》，第 22 期，頁 27-28。

韋朝暉（1991）。〈真假孫中山〉，《湖南師範大學社會科學學報》，

第 6 期，頁 59-60。

韋慕廷（2006）。《孫中山：壯志未酬的愛國者》（楊慎之譯），北京：新星。（原書：Wilbur, C. M.（1976）. *Sun Yat-sen: Frustrated Patriot*, New York: Columbia University Press.）

倪炎元（2003）。《再現的政治：臺灣報紙媒體對「他者」建構的論述分析》，臺北：韋伯文化國際出版。

倪炎元（2018）。〈認同、黑道敘事與臺灣政客形象：港產電影的「臺灣政治」再現〉，《新聞學研究》，第 137 期，頁 89-132。

倪炎元（2018）。《論述研究與傳播議題分析》，臺北：五南。

原住民族委員會（2019）。〈什麼是原住民保留地？〉，《原住民族委員會》。https://0rz.tw/bPE2x

原住民數位博物館（2019）。〈歷史事件簿：阿美族〉，《原住民數位博物館》。http://www.dmtip.gov.tw/web/page/detail?l1=2&l2=53

唐宏峰（2012）。〈後冷戰時代的「團圓」——大陸電影中的臺灣故事〉，《FaAj 電影欣賞學刊》，第 9 卷，第 1 期，頁 20-30。

孫正龍（2007.5.31）。〈當用藝術尺度量孫中山形象〉，《孫正龍的博客》。http://blog.suqian.gov.cn/?uid-4503-action-viewspace-itemid-1575

宮小昀（2015）。〈香港和大陸喜劇電影中「衰男」形象的流變與解析〉，《浙江傳媒學院學報》，第 2 期，頁 95-101。

徐林正（2006）。〈丁蔭楠故事：時代的電影詩〉，《全刊雜誌賞析網》。http://doc.qkzz.net/article/67781084-877f-4de7-bc82-a6796

fdcc54b.htm

徐勇與傅庶（2014）。〈「香港夢」和對中國大陸的文化想像：論
　　1997 年前後電影中香港敘述的變遷〉，《藝苑》，第 1 期，頁
　　60-63。

涂建豐（2018）。〈只有電影知道──臺灣電影中的蘭嶼身世〉，《報
　　導者》。https://www.twreporter.org/a/opinion-lanyu-in-taiwan-movie

破鏡重圓（2016）。〈挽回男人之學習林志玲說話〉，《百度文庫》。
　　https://wenku.baidu.com/view/3d959580312b3169a551a426.html

翁松燃（1997）。〈兩岸三地的港臺關係政策及其互動〉，《廿一世
　　紀》，6 月號，第 41 期，香港中文大學中國文化研究所，頁 59-
　　75。http://www.cuhk.edu.hk/ics/21c/media/articles/c041-199705012.
　　pdf

迷走（1993）。〈臺港電影中的原住民形象塑造：幾部電影的分析〉，
　　《山海文化雙月刊》創刊號，頁 24-28。

馬文猛（2011）。〈電影中的香港人形象淺析〉，《數位時尚：新視
　　覺》，第 2 期，頁 126-127。

馬希雯（2014）。〈想像與鏡像：香港電影對澳門形象的建構〉，《新
　　聞春秋》，第 4 期。http://www.cssn.cn/xwcbx/xwcbx_gbys/201502/
　　t20150225_1522801.shtml。

馬傑偉、吳俊雄與呂大樂編（2009）。《香港文化政治》，香港：香
　　港大學。

崔小盆（2010）。〈電影《彈道》揭露臺灣政治的傷疤〉，《世界新
　　聞　報》。http://big5.cri.cn/gate/big5/gb.cri.cn/27824/2010/04/16/500

5s2819712.htm

庸生（2015）。〈撒嬌女人最好命：彭浩翔「媚共」之作〉，《春港獨立媒網》，1 月 9 日。http://www.inmediahk.net/node/1030327

張希（2010）。〈「英雄」的傳承與顛覆：「古惑仔」系列電影研究〉，王海洲編著，《春港電影研究：城市、歷史、身分》，北京：中國電影出版社，頁 173-208。

張金玉（2017）。〈意識型態視角下的國產「小妞電影」觀影愉悅分析〉，《今傳媒》。http://media.people.com.cn/BIG5/n1/2017/0427/c412332-29240857.html

張英進（2004）。〈美國電影中華人形象的演變〉，《二十一世紀雙月刊》，6 月號，第 83 期。http://www.cuhk.edu.hk/ics/21c/media/articles/c083- 200404028.pdf

張祖群（2014）。〈符號、鏡頭中傳遞的政治正能量：《原鄉》評析〉，《電影評介》，第 7 期，頁 1-5。

張敬偉（2007.6.3），〈《走向共和》醜化了孫中山的形象？〉，《人民網》。http://news.xinhuanet.com/comments/2007-06/03/content_6190099.htm

張緒心與高理寧（1995）。《孫中山：未完成的革命》（卜大中譯）。臺北：時報文化。（原書：Chang, S. H. & Gordon, L. H. D.（1991）. *All Under Heaven: Sun Yat-sen and His Revolutionary Thought*, Board of Trustees of Leland Stanford Junior University）

張靚蓓編（1996）。《邊緣視角：吳其諺文集》，臺北：萬象。

張錦滿（2014.11.25），〈「行動代號：孫中山」反映臺灣政治現實〉，

《樂遊聲色藝》。http://www.master-insight.com/content/article/2608

張錦滿（2018）。〈《劉三姐》唱歷半世紀，至今不衰〉，《立場新聞》。https://reurl.cc/e9Ab4m.

曹娟與張鵬（2010）。〈內地電影中的香港想像〉，《電影文學》，第 9 期，頁 10-11。

曹娟與張鵬（2011）。〈香港電影中的內地女性形象〉，《電影文學》，第 14 期，頁 72-73。http://www.cnki.com.cn/Article/CJFDTotal-DYLX201114035.htm

梁志遠（2011）。〈美法三部描繪權力鬥爭的政治電影：探討選舉美國的「選戰風雲」、法國的「征服」、描寫政務法國的「國家公務」〉，《世界電影雜誌》，12 月號，第 516 期。http://www.worldscreen.com.tw/goods.php?goods_id=1249

梁秉鈞（1995）。〈民電電影與春港文化身分：從「霸王別姬」、「棋王」、「阮玲玉」看文化定位〉，張京媛編，《後殖民理論與文化認同》，臺北：麥田，頁 355-374。

盛麗娜（2014）。《丁蔭楠人物傳記電影的研究》，保定：河北大學碩士論文。

許立勇與陳嫻穎（2012）。〈1+1 公式——新世紀以來內地、香港、臺灣合拍影片與中國國家形象塑造〉，《當代電影》，第 1 期。http://www.cnki.com.cn/Article/CJFDTotal-DDDY201201034.htm

許容榕（2013）。〈張國立《原鄉》可望到民視〉，《中時電子報》。https://tw.news.yahoo.com/%E5%BC%B5%E5%9C%8B%E7%AB%8B-%E5%8E%9F%E9%84%89-%E5%8F%AF%E6%9C%9B

%E5%88%B0%E6%B0%91%E8%A6%96- 213000755.html

郭孟佳（2004）。〈烏來觀光化下的女性身影〉，《文建會：泰雅 40，典藏尖石》。http://www.meworks.net/userfile/80/yagi_new/monograph_02.html

陳光興（2001）。〈為什麼大和解不／可能？〈多桑〉與〈香蕉天堂〉殖民／冷戰效應下省籍問題的情緒結構〉，《臺灣社會研究季刊》，第 43 期，頁 41-110。

陳俊宇（2018）。〈怎麼可以吃兔兔！網紅群神模仿《撒嬌女人》，網友看完拳頭都硬了〉，《快點 TV》。https://gotv.ctitv.com.tw/2018/02/832575.htm

陳家倫（2017）。〈陸民眾愛上臺灣腔的真正理由〉，《中央通訊社》。https://www.cna.com.tw/news/firstnews/201703210046.aspx

陳桂清（2014）。〈電視劇「原鄉」助力兩岸關係發展〉，《中國臺灣網》。http://tw.people.com.cn/n/2014/0404/c104510-24826263.html

陳智廷（2018）。〈香港歌舞片的缺憾美學〉，《映畫手民》。https://www.cinezen.hk/?p=8716

陳儒修（1993）。〈文化研究與原住民：從《蘭嶼之歌》到《蘭嶼觀點》〉，《電影欣賞》，第 66 期，頁 40-47。

陳儒修（2013）。《穿越幽暗鏡界：臺灣電影百年思考》，臺北：書林。

陳曉敏（2010）。〈香港電影中內地女性形象的變遷〉，《電影文學》，第 2 期，頁 25-26。

陳麗珠（1996）。《臺灣電影中原住民形象之研究──論述工業下的

它者圖像》，文化大學新聞所碩士論文。

陳蘊茜（2009）。《崇拜與記憶：孫中山符號的建構與傳播》，南京：南京大學出版社。

麥欣恩（2018）。《冷戰時代星港文化連繫，1950–1965》，香港：香港大學出版社。https://hkupress.hku.hk/pro/con/1689.pdf

黃健敏（2016）。〈孫中山的影像與形象研究初探〉，《世界視野下的孫中山與中華民族復興：紀念孫中山先生誕辰 150 週年》，國際學術研討會論文集，頁 147-158。

黃健敏（2018）。〈移影換形：從《建國史之一頁》到《勳業千秋》〉，《近代史研究》，第 4 期，頁 100-113。https://www.1xuezhe.exuezhe.com/Qk/art/669807?dbcode=1&flag=2

傅慶萱與張裕（2004）。〈《走向共和》人物孫中山：形象欠豐滿〉，《文匯報》。http://tj.eastday.com/epublish/gb/paper190/5/class019000028/hwz1125530.htm#

彭佳予與王豐（2007）。〈百萬臺灣老兵歸鄉內幕：臺灣開放老兵探親 20 年〉，《鳳凰週刊》，第 29 期，總第 270 期。http://blog.sina.com.cn/s/blog_4b8bd14501000cal.html

彭懷恩（2004）。《選舉無效！2004 年臺灣總統大選違法紀實》，臺北：風雲論壇。

彭麗君（2010）。《黃昏未晚：後九七香港電影》，香港：香港大學出版。

湯向男（2013）。《他者的再現：97 後香港電影中的文化身分與大陸想像》，廈門大學學位論文。http://dspace.xmu.edu.cn:8080/

dspace/handle/2288/79187

湯禎兆（2008）。《香港電影血與骨》，臺北：書林。

粟子（2007）。〈野性十足的蘭嶼風情〉，《戀上老電影：粟子的文字與蒐藏》。http://mypaper.pchome.com.tw/oldmovie/post/1285655876

紫淚公主工作室（2019）。〈撒嬌女人最好命？：男人忍受女人撒嬌的週期竟不足 1 個月〉，《紫淚公主工作室》。https://baijiahao.baidu.com/s?id=1627325577489689624&wfr=spider&for=pc

陽光照耀五月（2012.4.15），〈電影《孫中山》觀後感〉，《鐵血網》。http://bbs.tiexue.net/post2_5793222_1.html

馮慶想與徐海波（2019）。〈後殖民文化語境中香港地區國家認同的困擾〉，《理論月刊》，頁 154-160。http://www.doc88.com/p-7445028211883.html

黃仁（2012）。《俠骨柔情：電影教父郭南宏：見證臺灣電影 60 年》，臺北：秀威出版社。https://reurl.cc/9ZaAjO

黃仁（1994）。《電影與政治宣傳》，臺北：萬象。

黃仁（2013）。〈追悼勞累終生的快手導演丁善璽〉，《放映週報：電影名人堂》，臺北：財團法人國家電影中心。http://www.funscreen.com.tw/feature.asp?FE_NO=67

黃宗儀（2008）。《面對巨變中的東亞景觀：大都會的自我身分書寫》，臺北：群學。

黃昭華（2004）。《達悟族舞蹈之研究：以頭髮舞為例》，國立臺灣體育學院體育研究所碩士論文。

黃致遠（2013）。《國中歷史教育的影視輔助教分析：以王童《香蕉天堂》為中心》，國立師範大學歷史研究所碩士論文，頁53-57。http://rportal.lib.ntnu.edu.tw/bitstream/20.500.12235/95367/1/n059722111401.pdf

黃國民（2017）。〈先抓人‧再選舉，葉島蕾被捕真象〉，《臺美史料中心》。http://taiwaneseamericanhistory.org/blog/mystories520/

黃國超（2005）。〈「再現」的政治：從殖民壓抑到主體抵抗的原住民形象〉，《第五屆通俗文學與雅正文學：文學與圖像論文集》，頁437-477。

黃國超（2011）。〈「聲」與「影」的互文與他者再現：1950-1965年代港臺電影與海派山地歌中的原住民想像〉，《2011年全國原住民族研究入選論文集》，臺北：行政院原住民族委員會。

黃國超（2016）。〈臺灣山地文化村、歌舞展演與觀光唱片研究（1950~1970）〉，《臺灣文獻》，第67卷，第1期。http://www.th.gov.tw/new_site/05publish/03publishquery/02journal/01download.php?COLLECNUM=401067103

黃愛玲與李培德合編（2009）。《冷戰與香港電影》，香港：香港電影資料館。

黃猷欽（2001）。〈臺灣偉人形象的服飾意涵 —— 從故宮兩座青銅像說起〉，《故宮文物月刊》，第19卷，第7期，頁62-73。

黃麗珍譯（2009）。《性別與性欲特質：關鍵理論與思想巨擘》，臺北：韋伯文化。（原書：Beasley,C. (2005). *Gender & Sexuality: Critical Theories, Critical Thinkers*, London: Sage.）

愛撒嬌的妖精（2018）。〈撒嬌女人最好命，女人撒嬌的「力量」到底有多大〉，《妖精说情感》。https://baijiahao.baidu.com/s?id=1611956879840464147&wfr=spider&for=pc

新浪娛樂訊（2014.3.20）。〈張國立《原鄉》收視領跑鄉愁引共鳴〉，《北京新浪網》。http://news.sina.com.tw/article/20140320/12019151.html.

楊靚（2010）。〈1949 年以來大陸抗戰電影中國民黨形象的演變〉，《電影評介》，第 1 期，頁 13-14。

楊繼繩（2010）。《中國改革年代的政治鬥爭》，香港：天地圖書。

義御伊凡（2015）。〈「撒嬌女人最好命」：勝不在嬌，敗不在奶〉，《義筆 yaya 電影誌》。https://reurl.cc/L0qxv4

萬宗綸（2015）。〈「臺灣腔為什麼這麼娘？」的語言意識型態〉，《想想》。https://www.thinkingtaiwan.com/content/4712.

廖志強（2007）。〈後九七香港電影解讀港產片的回歸效應評析〉，載吳月華、陳家樂與廖志強合編，《同窗光影香港電影論文集》，香港：國際演藝評論家協會（香港分會）。

廖金鳳、卓伯棠、傅葆石與容世誠編著（2003）。《邵氏影視帝國：文化中國的想像》，臺北：城邦。

維基百科（2017.2.3a）。〈外省人返鄉探親促進會〉，《維基百科：自由的百科全書》。https://reurl.cc/3N9AEL

維基百科（2017.5.11）。〈三一九槍擊事件〉，《維基百科：自由的百科全書》。https://zh.wikipedia.org/wiki/%E4%B8%89%E4%B8%80%E4%B9%9D%E6%A7%8D%E6%93%8A%E4%BA%8B%E4%BB

%B6

維基百科（2017.2.3b）。〈風中家族〉，《維基百科：自由的百科全書》。https://zh.wikipedia.org/wiki/%E9%A2%A8%E4%B8%AD%E5%AE%B6%E6%97%8F

維基百科（2017.2.3c）。〈香蕉天堂〉，《維基百科：自由的百科全書》。https://zh.wikipedia.org/wiki/%E9%A6%99%E8%95%89%E5%A4%A9%E5%A0%82

維基百科（2017.2.26）。〈勝者為王〉，《維基百科：自由的百科全書》。https://zh.wikipedia.org/wiki/%E5%8B%9D%E8%80%85%E7%82%BA%E7%8E%8B（2000%E5%B9%B4%E9%9B%BB%E5%BD%B1）

維基百科（2017.2.23）。〈麥當雄〉，《維基百科：自由的百科全書》。https://zh.wikipedia.org/wiki/%E9%BA%A5%E7%95%B6%E9%9B%84

維基百科（2017.5.13）。〈彈・道〉，《維基百科：自由的百科全書》。https://zh.wikipedia.org/wiki/%E5%BD%88%E9%81%93_（%E9%9B%BB%E5%BD%B1）

維基百科（2017.5.14）。〈為人民服務〉，《維基百科：自由的百科全書》。https://zh.wikipedia.org/wiki/%E7%82%BA%E4%BA%BA%E6%B0%91%E6%9C%8D%E5%8B%99_（%E9%9B%BB%E5%BD%B1）

維基百科（2017.5.9）。〈王珏〉，《維基百科：自由的百科全書》。https://zh.wikipedia.org/wiki/%E7%8E%8B%E7%8E%A8

維基百科（2017.6.6）。〈阿扁與阿珍〉，《維基百科：自由的百科全書》。 https://zh.wikipedia.org/wiki/%E9%98%BF%E6%89%81%E8%88%87%E9%9 8%BF%E7%8F%8D

維基百科（2017.7.14）。〈劉國昌〉，《維基百科：自由的百科全書 》。https://zh.wikipedia.org/wiki/%E5%8A%89%E5%9C%8B%E6%98%8C

維基百科（2017.7.18）。〈黑金：情義之西西里〉，《維基百科：自由的百科全書》。https://zh.wikipedia.org/wiki/%E9%BB%91%E9%87%91_（%E9%9B%BB%E5%BD%B1）

維基百科（2017.7.29）。〈劉偉強〉，《維基百科：自由的百科全書》。https://zh.wikipedia.org/wiki/%E5%8A%89%E5%81%89%E5%BC%B7

維基百科（2019.3.1）。〈孫中山先生誕生一百週年紀念〉，《維基百科：自由的百科全書》。 https://zh.wikipedia.org/wiki/%E5%AD%99%E4%B8%AD%E5%B1%B1%E5%85%88%E7%94%9F%E8%AF%9E%E7%94%9F%E4%B8%80%E7%99%B E%E5%91%A8%E5%B9%B4%E7%BA%AA%E5%BF%B5

維基百科（2020.8.21）。〈撒嬌女人最好命〉，《維基百科：自由的百科全書》。https://zh.wikipedia.org/wiki/%E6%92%92%E5%AC%8C%E5%A5%B3%E4%BA%BA%E6%9C%80%E5%A5%BD%E5%91%BD

網頁新知（2015）。〈杜月笙的夜壺說〉，《網頁新知》，http://blog.webgolds.com/view/38

臧國仁與蔡琰（2011）。〈旅行敘事與生命故事：傳播研究取徑之芻議〉，《新聞學研究》，第 109 期，頁 43-76。

蒲鋒（2014）。《江湖路冷：香港黑幫電影研究》，香港：香港電影資料館。

趙彥寧（2004）。〈公民身分、現代國家與親密生活：以老單身榮民與「大陸新娘」的婚姻為研究案例〉，《臺灣社會學》，第 8 期，頁 1-41。

趙彥寧（2008）。〈親密關係做為反思國族主義的場域：老榮民的兩岸婚姻衝突〉，《臺灣社會學》，第 16 期，頁 97-148。

趙博與袁慧晶（2014）。〈從《原鄉》到《回家》：臺灣老兵鄉愁撼動人心〉，《兩岸犇報》，第 71 期。http://ben.chinatide.net/?p=4419

趙麗娜（2017）。《人在江湖：經典黑幫電影大紀錄》，哈爾濱：北方文藝。

銀色星光（2009.3.27）。〈丁強〉，《TAVIS.tw 前線》。https://tavis.tw/files/15-1000-10367,c1014-1.php

劉文治（1986）。〈寫在影片《孫中山》獻映前〉，《今日中國》，第 10 期。http://www.cnki.com.cn/Article/CJFDTotal-JRZZ198610009.htm

劉欣（2014.12.11）。〈林志玲回應「撒嬌中槍」：會撒嬌也不一定有男友呀〉，《國際在線》。http://big5.cri.cn/gate/big5/news.cri.cn/gb/27564/2014/12/11/4945s4800273.htm

劉健清、王家典與徐梁伯主編（1992），《中國國民黨史》，江蘇：

江蘇古籍出版社。

劉現成編著（2001）。《拾掇散落的光影：華語電影的歷史、作者與文化再現》，臺北：亞太。

劉智濬與章綺霞（2016）。〈臺灣電影中的邊緣他者：漢人導演與原住民影像〉，《靜宜人文社會學報》，第 1 卷，第 1 期，頁 271-294。

劉輝（2008）。〈邵氏兄弟（香港）公司大製片廠制度分析〉，《MBA智庫文檔》。https://doc.mbalib.com/view/83ede13c1603c921ab2b1c9a6a92ae8f.html

影音使團（2004）。〈《孫中山》大型文獻紀錄片 歷史上資料搜集最詳盡的孫中山紀錄片〉，《影音使團》。https://www.media.org.hk/tme_main/index.php/action/20040303

潘光哲（2003）。〈「國父」形象的歷史形成〉，國立國父紀念館編，《第 6 屆孫中山與現代中國學術研討會論文集》，臺北：國立國父紀念館，頁 183-198。

潘光哲（2006）。《華盛頓在中國——製作「國父」》，臺北：三民。

潘東凱（2018）。〈叫好叫座「辱華禁片」〉，《蘋果生活副刊》。https://hk.lifestyle.appledaily.com/lifestyle/columnist/ 潘東凱 daily/article/20180715/20449947

蔡慶同（2013）。〈冷戰之眼：閱讀「臺影」新聞片的「山胞」〉，《新聞學研究》，第 114 期，頁 1-39。http://mcr.nccu.edu.tw/word/3147492013.pdf

蔡錚雲譯（2005）。《現象學導論》，臺北：桂冠（原書：Dermot, M.

（2000）. *Introduction to Phenomenology*, New York: Routledge.）。

蔣永敬（2009）。《國民黨興衰史（增訂本）》，臺北：臺灣商務印書館。

蔣超與傅居正（2014）。〈日暮鄉關何處是 家國故土長相思 —— 評電視劇《原鄉》的主題思想與藝術特色〉，《電影評介》，第13期，頁79-81。

蔣靈簫（2015）。〈香港電影中的大陸形象：以「奪命金」為例〉，《湖北經濟學院學報：人文社會科學版》，第4期，頁113-114。

鄭子寧（2015）。〈臺灣腔為什麼這麼娘？〉，《大象公會》。https://mp.weixin.qq.com/s? biz=MjM5NzQwNjcyMQ%3D%3D&mid=218373933&idx=1&sn=103e5392a36b630b196b3c50a95b1e4f#rd

鄭宇碩與岳經綸（1999）。〈香港與兩岸互動及其相互影響〉，臺北：遠景基金會。

鄭秉泓（2010）。〈香港人眼中臺灣政客：評〔彈道〕〉，《臺灣電影愛與死》，臺北：書林。

鄭樹森編（2003）。《文化批評與華語電影》，臺北：麥田。

盧非易（1998）。《臺灣電影：政治·經濟·美學（1949-1994）》，臺北：遠流。

盧偉力（2006）。〈「媒介拉奧孔」——談香港電影電視「大陸人」形象差異〉，《傳媒透視》，11月號。http://rthk.hk/mediadigest/20061114_76_121193.html

蕭效欽主編（1990）。《中國國民黨史》，安徽：安徽人民出版社。

謝世忠（1994）。《「山胞觀光」：當代山地文化展現的人類學詮釋》。臺北：自立晚報社。

謝建華（2012）。〈1949 年至 1978 年兩岸電影關係中的香港因素〉，《文藝研究》，第 7 期。http://www.cssn.cn/ddzg/ddzg_ldjs/ddzg_wh/201310/t20131030_795167.shtml

瞿海源、丁庭宇、林正義與蔡明璋（1989）。《大陸探親及訪問的影響》，臺北：家政策研究資料中心。

簡立欣（2015）。〈臺取消三民主義課，告別黨國教育〉，《旺報》。https://www.chinatimes.com/newspapers/20150405001534-260301?chdtv

簡書（2016）。〈娛樂與奇觀：邵氏歌舞片的夢幻烏托邦〉，《簡書電影》。https://www.jianshu.com/p/f2902a9d477d

雜談（2011）。〈香港電影中褻瀆的中國軍人員警形象〉，《原新聞記者的博客》，http://blog.sina.com.cn/61kx

魏霄飛（2015）。〈「撒嬌女人最好命」：流行文化變遷語境中的遊戲〉，《當代電影》，第 1 期，頁 37-38。

羅夫曼（2005）。《會撒嬌的女人最好命：EQ 高的聰明女人一輩子都好命》，臺北：太陽氏。

羅夫曼（2012）。《會撒嬌的女人，最好命 2》，臺北：太陽氏。

羅夫曼（2014）。《女人的好命，藏在撒嬌裡》，臺北：太陽氏。

羅卡、吳昊與卓伯棠（1997）。《香港電影類型論》，香港：牛津大學。

羅西（2009）。〈像林志玲一樣勇敢地撒嬌〉，《半月選讀》，第

24 期。http://www.cnki.com.cn/Article/CJFDTotal-BYXD200924032. htm

羅志平（2016）。〈影視史學與歷史現場重建・鏡頭下的辛亥革命〉，《民族主義與當代社會：民族主義研究論文集》，臺北：獨立作家，頁 59-85。

蘇紹智（1996）。《十年風雨：文革後的大陸理論界》，臺北：時報文化。

蘇濤譯（2017）。《香港電影：額外的維度》，北京：北京大學。（原書：Teo, S.（1997）. *Hong Kong Cinema: The Extra Dimensions*, London: British Film Institute.）

顧涵忱（2008）。〈對港產合拍片中「內地人」形 象的身分認同分析〉，《電影評介》，第 14 期。http://www.cnki.com.cn/Article/CJFDTotal- DYPJ200814004.htm.

觀察編輯部（2017）。〈開放大陸探親大事記〉，《觀察》，第 50 期。https://www.observer-taipei.com/article.php?id=1697

爸爸，您的第一本電影書終於完成了！

倪瑞宏（本書封面繪者）

　　當你讀到這邊時，本書的作者——我爸爸倪炎元先生，已經先離開我們去另外一個時空了。在醫院最後的日子裡，他還是不忘準時追劇，於晚間熱門時段在廣告中精準切換日劇《阿信》與陸劇《知否？知否？應是綠肥紅瘦》，並能夠同時和我們講述人物劇情關係，與出場演員的其他影視作品。他就是這樣一個超級劇迷。

　　他和我說他想寫一本電影書說了好幾年，因為看電影是他一生中唯一最長久的嗜好，他的影迷年資從五歲就開始，起因於熱衷西方文藝的爺爺會帶著身高免票的爸爸和年幼的姑姑去西門紅樓看各種歐美藝術片與歌舞劇，例如《學生王子》、《萬花嬉春》等。上了國小之後，因為奶奶在東南亞戲院擔任會計，持有股東證便可無限次自由進出影院，像是《亂世佳人》、《十戒》、《埃及豔后》等經典電影都是在那時候看的。爸爸這個習慣一直維持著，有次和朋友同學前往電影院的途中，還因為太開心而絆倒撞斷了門牙。除了電影院外，他也會去當時流行的 MTV，與當時的女友（後來成

了我媽媽）一起再看了許多電影，他最常提到的片子就是《神通情人夢》。

約 1968 年，上面貼有爸爸大頭照的電影院通行證

出社會有收入後，他從單純地欣賞電影轉變成為收集電影，在那個資訊取得都不太容易的年代，他總是會知道臺北哪裡有賣最齊全的盜版影碟可以掏，例如臺大對面騎樓、重慶南路書街、光華商場……，在我們出生後，爸爸更是時常帶年幼的我們去還未改建的光華商場選片。他的電影收藏也是跟著科技發展在走，從 VHS 開始，他總是會以最快的速度為我們買最新上映的卡通，貼心幫我們倒帶；當光碟時代來臨，他更是享受在家運用巨大的 VHS 轉燒機器，讓他的錄影帶收藏變成一片片光碟。每當我和他問起某些老電影時，他甚至可以馬上告訴我這部影片他有沒有轉拷過。記得有一次我和他說起想看楊德昌的《海灘的一天》，他說這部影片他只有

錄影帶，隨後立刻幫我轉成 VCD，雖然再轉檔的畫質極差，但我仍然看得樂在其中，除了看張艾嘉的憂傷與胡因夢的美豔，更重要的是，裡面都是爸爸對我的愛。

DVD 出現後，網路購物也同步興起，他從固定去光華商場店家挑片，到直接從網路訂購進階藍光 DVD，這種非官方發行的影

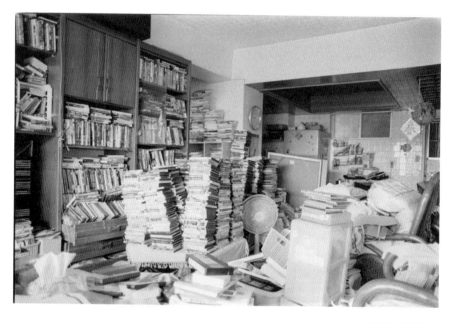

攝影／倪瑞宏

爸爸在山上收藏電影的小天地，在家人眼裡看來凌亂不堪，卻有他自己獨特的秩序。有次我學校的攝影暗房課程需要拍照，我便選了我爸的個人小屋當作創作主題，主動向他提議讓我陪他去找東西。爸爸和我介紹他是如何按照國家分區擺放他的 DVD 收藏，例如客廳櫃這堆都是好萊塢商業片、旁邊架上都是韓國連續劇、走廊盡頭是日本電影、右手邊的櫃子是香港電影，旁邊那一堆是華語電影，當下我只有驚歎……這什麼消極的分類法呀……

碟都會裝在一個 B5 大小的 PP 塑膠袋裡，用一個印有電影海報與劇照簡介的精美卡紙夾裝著。等他確認買來的電影可以正常播放後，他就會將光碟放入同在光華商場購得的塑膠殼，再將卡紙套安裝在外面。這個儀式最重要的地方是，他會將每部影片的中譯片名，用 Microsoft word 軟體一個一個以標楷體 36 字級輸入，利用印表機印出剪下，貼在外殼側邊，便於他疊在一起時隨時查閱。週末回家時，經常看見他一個人沉浸在自己的電影小世界裡，連剪下來的紙屑都留在桌上忘記丟。

　　他也是用電影來和我們交流，每次我問他有沒有買某某電影，他都會立刻幫我找到，或是依據每個孩子的個性選片給我們看，因為電影是他最喜歡的話題。他對古今中外每一位導演、演員的作品都如數家珍，彷彿在他的身體裡有內建一個資料庫，隨時能調閱。他對電影的收藏沒有特別偏好，可以說是好的壞的全都收，從黑澤明到周星馳再到好萊塢垃圾片，他都能從裡面看出道理。記得我大學的一個寒假，他發現我正在看媽媽買來的《電影聖經》DVD 節目片段，剛好介紹到伍迪艾倫的《安妮霍爾》，立刻興奮和我分享電影中有出現一位他超崇拜的加拿大傳播學者馬歇爾‧麥克盧漢（Marshall McLuhan），從電影院買票排隊伍中，為一對發生爭執的情侶提供見解，我們一起重看那段好多次。他看我也這麼喜愛，就順便找出了所有他收藏的伍迪艾倫早期的作品，我們倆都非常喜歡《開羅紫玫瑰》，我想爸爸一定也曾幻想過和電影裡面的角色出來約會。

　　而爸爸偶爾也會帶我們全家去看電影，印象最深刻的一次是

每年 11 月爸爸生日，我都會精心準備卡片送給他，為了紀念我和他的伍迪艾倫時光，2012 那年我就畫了讓他和伍迪導演對談的畫面送給他。

電影《媽媽咪呀 2》上映時，他期待已久非常想看，但上映的戲院十分稀少，那天只有南港的喜樂時代有播映，他為了怕買不到電影票，一大早就先開車載我弟陪他去買了全家的票再開高速公路回來。電影還只有晚場，吃過晚飯後他開車載我們全家再去南港一次，一路上都在播放 ABBA 的音樂，很少看到他這麼開心。但我們沒預料到這又是一部失敗的續集作品，完全沒有第一集的流暢與輕快，沒有了梅姨撐場，全是新世代演員，在尷尬不合理的歌舞劇情中我們都逼近打瞌睡邊緣（我媽直接睡著），無奈看著爸爸全程眼神發亮，弟弟要我再忍耐一下，剛剛有唱了〈滑鐵盧〉了，爸爸最喜歡的〈Fernando〉還沒出來……終於等到雪兒出場，拯救了我們全家。

我也會從他堆在家裡書房或客廳桌上的書來判斷他最近寫的升等學術論文主題，有些就收錄在這本書中，例如有陣子我看他在讀研究孫中山喪禮研究專書，便好奇他新的科技部論文主題是什麼，他和我說他在研究兩岸三地拍的孫中山電影，我覺得超酷超想看，他要我自己去他的書桌上翻，但我始終沒找到。去年他還沒生病時，有次開車載我回新店的家，他和我聊起他正在研究一部女性愛情喜劇電影，從裡面隋棠吃兔兔橋段，探討大陸電影對臺灣人形象的建構，我還以我的親身經驗和他聊了很久，他答應我寫好會給我看看。

幾個月後他因為身體長期感冒到醫院檢查，才發現已經是肝癌末期，生病療養期間，他漸漸放下了許多工作上的瑣碎事務，完全回歸到家庭生活。五個月後在一次肝昏迷鬼門關走一遭回來後，就算他依舊表現得無比樂觀，認為他自己只是去住院一下，一切都會恢復正常，但他的身體卻無法支撐他，我們看著他一天天消瘦與沉睡，腸胃經常性罷工，我清楚感受到死神已經在附近徘徊。看他如此痛苦，我想把握時間為他做點事，就問他：「爸爸，你出院第一件事想要做什麼？」爸回答：「我一直想把我這三年寫的科技部論文出成書，內容都寫好了，只要給我兩天時間整理就可以了。」於是我立刻聯絡了他的研究助理詹雪蘭女士，她陪我在他銘傳大學雜亂的辦公室桌上、抽屜裡尋找所有疑似存有未完書稿的隨身碟，並從他電腦迷宮般的檔案夾小心過濾搜尋，像是解謎一般，我全部帶去病房給他，也幫他聯絡了出版社。

在病房重回他最愛的學術寫作那幾週，他胃口特別好，吃得

多，話也變多，也比較願意下床散步，我曾經問過爸爸這一生的夢想是什麼，他說他就是想當學者，去探索這個世界的各種知識。終於在他生命的最後可以心無旁騖專心做他喜歡的事了，把書稿改完的那天，他拿下老花眼鏡，蓋上筆電要我下去樓下 7-11 幫他買瓶可樂來慶祝，像是卸下了一個重擔，靜靜享受著午後的陽光。

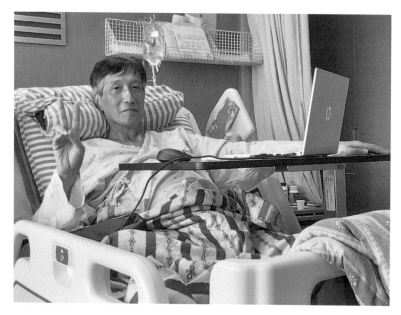

在病床上寫書的爸爸，看起來神采飛揚。

從那天之後他的身體就每況愈下，我答應要幫他設計封面，但身心靈狀況實在不允許我此時拋下家人，回去工作室閉關，於是時間一下就過去了，我甚至還僥倖地認為爸爸會等我，他會好轉的……。但爸爸等不了，我甚至是在他快離去的前一晚，才從他指

定的告別音樂錄影帶找到畫畫靈感，但已經來不及了……我還天真的帶著畫紙想在他臨終的病房牆上畫，可想而知是不可能的。最後送他去殯儀館的回程路上，時報出版的趙先生打來，他說他夢見有個聲音告訴他這本書需要在告別式前完成（也許是爸爸在彌留時託夢？），於是我在爸爸的頭七之前，沒有守在靈堂，而是靜靜的一個人關在山上工作室，幫他畫封面。喝著桂格人蔘精，半夜時在他的照片前點上白蠟燭，希望他會回來看我工作，摸摸我的頭要我早點睡，想到這裡才畫到窗外的天堂白雲部分我就哭了起來。

　　這邊我也想要來稍微介紹這張作品，爸爸一生熱愛教學，他覺得能將自己的思想與知識用有趣的方式傳授給更多學生，去改變世界一些，他的努力就值了。所以這次的封面主題，我就畫了他在上課，或致詞開場的樣子，在一間天堂的餐廳講述他的新書內容，又或是電影中的人物都在聽他講課？圍繞在他身邊的是所有本書提到的影片橋段與人物，就像邀請這些角色為課程增添生命力一樣，第一桌坐著港片《黑金》裡面梁家輝扮演的搓湯圓的周朝先在泡茶，與萬梓良扮演的孫中山交陪；第二桌坐著《撒嬌女人最好命》裡的張慧和蓓蓓，有演員周迅的傻眼表情與隋棠的甜膩；一旁是精彩的《古惑仔：勝者為王》裡為臺灣主權問題打架的場景；移到第三桌有《原鄉》電視劇裡為老兵準備便當的無奈警總，和《蘭嶼之歌》中跳頭髮舞拿花圈的原住民少女，背景壁紙是我在臺南拍到的靈厝壁紙，希望爸爸住得舒適。

　　爸爸會喜歡我的畫吧？他會以我為榮吧？我始終沒習慣當我要拿畫作去給他過目時，還要燒香，放在他的遺照前……

爸爸雖然身體離開我們了，但我相信他的書和思想會繼續流傳下去，給其他影癡們另一個觀看方式。

前天我十分難過時，爸爸的好友康正言叔叔傳了一段話給我：

丹麥哲學家齊克果說：

"Life can only be understood backwards, but it must be lived forwards."

這邊有兩種譯法：

1. 生命只有走過才能了解，但是必須向前看才活得下去。
2. 生命只能從回顧中領悟，但必須在前瞻中展開。

我想這就是我爸爸倪炎元先生所留給我們的禮物，盼我為爸爸設計的封面能為他帶來更多讀者，重新認識這位一生為知識狂熱的男子。

爸爸謝謝您。

在家中客廳餐桌工作寫書的爸爸背影與愛貓 BuBu。

文化思潮 203

臺灣人意象：凝視與再現，香港與大陸影視中的臺灣人

作　　者—倪炎元
封面繪圖—倪瑞宏
校　　對—周亞民、詹雪蘭
責任編輯—廖宜家
主　　編—謝翠鈺
美術編輯—李宜芝
封面設計—陳文德

董 事 長—趙政岷
出 版 者—時報文化出版企業股份有限公司
　　　　　108019台北市和平西路三段二四〇號七樓
　　　　　發行專線—（〇二）二三〇六六八四二
　　　　　讀者服務專線—〇八〇〇二三一七〇五
　　　　　　　　　　　（〇二）二三〇四七一〇三
　　　　　讀者服務傳真—（〇二）二三〇四六八五八
　　　　　郵撥—一九三四四七二四時報文化出版公司
　　　　　信箱——〇八九九　台北華江橋郵局第九九信箱
時報悅讀網— http://www.readingtimes.com.tw
時報出版愛讀者—http://www.facebook.com/readingtimes.fans
法律顧問—理律法律事務所 陳長文律師、李念祖律師
印　　刷—勁達印刷有限公司
初版一刷—二〇二一年四月十六日
定　　價—新台幣三八〇元
（缺頁或破損的書，請寄回更換）

臺灣人意象：凝視與再現，香港與大陸影視中的臺灣人 / 倪炎元作 . -- 初版 . --
　臺北市：時報文化出版企業股份有限公司 , 2021.04
　　面；　公分 . -- (文化思潮 ; 203)

ISBN 978-957-13-8907-3 (平裝)

1. 電影 2. 傳播社會學 3. 文化 4. 臺灣

987.2　　　　　　　　　　　　　　　　　110005871

ISBN 978-957-13-8907-3
Printed in Taiwan